色鉛筆 的
植物世界

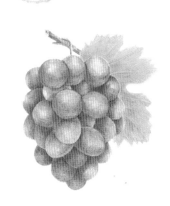

宋麗斌 等編著　**鄒宛芸** 校審

新一代圖書有限公司

正在閱讀本書的你，是否遇到過這種境遇呢？有時，很想畫畫，卻不知如何下筆；沒有受過專業的繪畫訓練，對畫畫的程序一竅不通。有了本書，以上的問題統統都能解決。本書是專門給零基礎並且愛繪畫的朋友準備的。書中介紹了37種植物，有美麗的花朵，有各色種類的果實，還有不同形狀的葉子。即使是不會畫畫的你，也能跟隨本書畫出優美的繪畫作品。

國家圖書館出版品預行編目(CIP)資料

色鉛筆的植物世界 / 宋麗斌等編著. -- 初版. -- 新北市：
　新一代圖書，2014.02
　　面；　　公分

　ISBN 978-986-6142-40-6(平裝)

　1.鉛筆畫 2.植物 3.繪畫技法

948.2　　　　　　　　　　　　　　103001705

色鉛筆的植物世界

作　　　者：宋麗斌 等編著
發 行 人：顏士傑
校　　審：鄒宛芸
編輯顧問：林行健
資深顧問：陳寬祐
資深顧問：朱炳樹
出 版 者：新一代圖書有限公司
　　　　　新北市中和區中正路906號3樓
　　　　　電話：(02)2226-3121
　　　　　傳真：(02)2226-3123
經 銷 商：北星文化事業有限公司
　　　　　新北市永和區中正路456號B1
　　　　　電話：(02)2922-9000
　　　　　傳真：(02)2922-9041
印　　刷：五洲彩色製版印刷股份有限公司
郵政劃撥：50078231新一代圖書有限公司
定　　價：320元

繁體版權合法取得‧未經同意不得翻印
授權公司：機械工業出版社
◎ 本書如有裝訂錯誤破損缺頁請寄回退換 ◎
ISBN：978-986-6142-40-6
2014年3月初版一刷

前　言

　　當你每天都被淹沒在各種電子產品的海洋中，被繁重的學習和工作壓得喘不過氣的時候，是不是也幻想過暫時拋開一切，回到小時候，簡簡單單地用一支筆、一張紙描繪生活中所看到實物呢？不求別人的贊賞，僅僅是抒發自己的情緒，獲得最單純的滿足和快樂。

　　其實快樂一直都在身邊，等待有心人去發現。它們都是愉悅的、零碎的，等待人們去探索、去尋找。當你用筆慢慢描繪出心中的畫卷時，那份快樂和滿足是無法用言語來形容的。

　　別怕不懂繪畫，別擔心不瞭解畫材，本書會教你最簡單、最容易上手的色鉛筆畫法，一步一步地告訴你怎樣選擇、運用色鉛筆，以及怎樣繪製身邊的植物。植物的每一部分都有著不同的作用。植物美麗的花朵、營養的傳送通道莖部及堅硬的根部等，都能表現在你的繪畫當中。跟著它，你可以在閒暇的時候，拿起筆繪出你心中最原始的美麗。當你能畫出自己所想象的圖畫後，會發現圖畫不僅僅局限在畫紙上、平面上，你還可以用它們去妝點周圍的一切，與自己的朋友一起來分享這份快樂，讓你的生活更加美好。

　　參與本書編寫的人員包括母春航、舒星博、付旭豪、於子博、楊春霞、張萌、高佳明、李放、鄭嬌嬌、李江鵬、蘇茵、靳哲、李陽、宋麗斌。

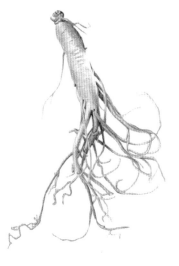

目 錄

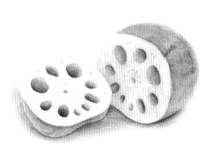
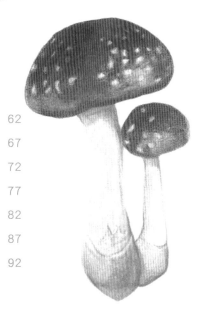

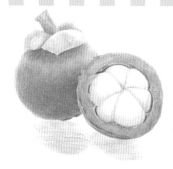
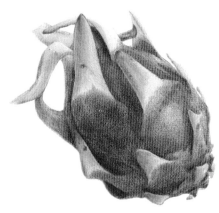

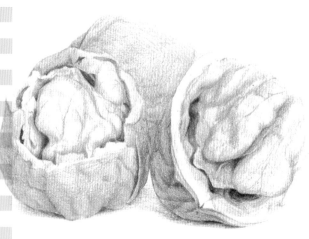

植物01 堅持不懈的 樹根

樹根，一生默默無聞，任勞任怨，但它有一顆堅強純美的心。

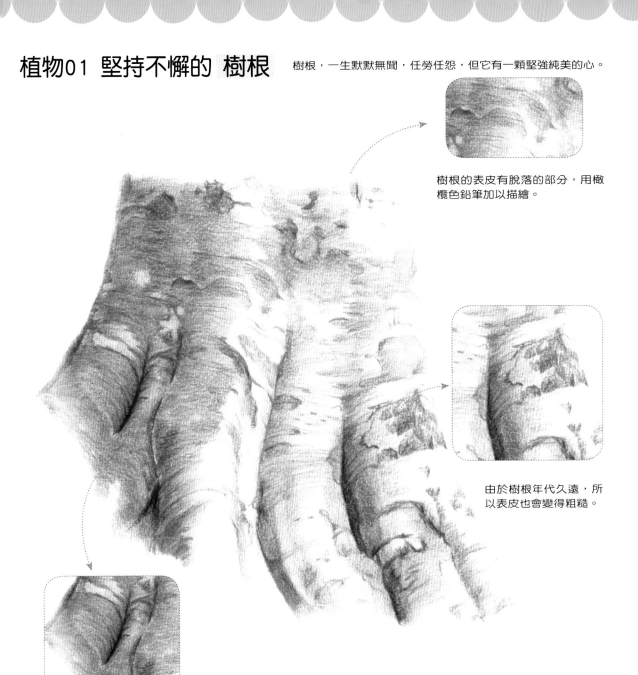

樹根的表皮有脫落的部分，用橄欖色鉛筆加以描繪。

由於樹根年代久遠，所以表皮也會變得粗糙。

樹根上的青苔用漸變色呈現出來，過渡要自然。

1 先選用土紅色的色鉛筆，按照樹根的形狀畫出它的輪廓。

土紅色

2 接下來仍用土紅色的色鉛筆打一層底色，並且按照樹根的結構區分出它的明暗關係。

4 現在需要把它的紋理大致地畫出來，還是要一層層地疊加顏色。

3 在原有顏色的基礎上，用疊加的方法塗上一層深褐色。

想要畫出它的立體感，一定要一層層地加重它的暗面，並且加強它的對比關係哦！

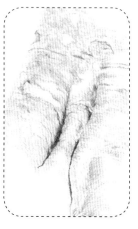

5 從樹根的暗面開始刻畫，樹根的表面凹凸不平，這是它的特點呢！

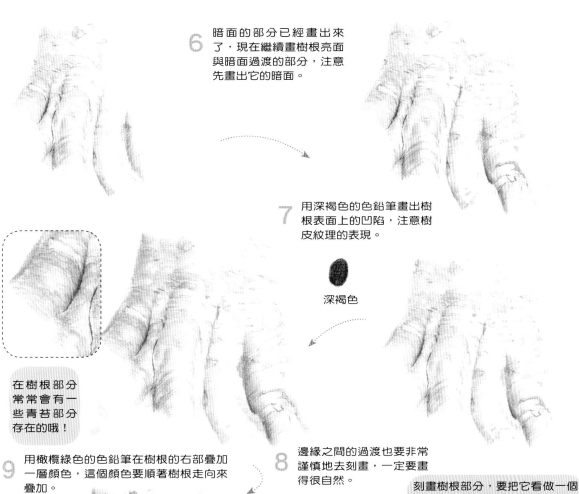

6 暗面的部分已經畫出來了，現在繼續畫樹根亮面與暗面過渡的部分，注意先畫出它的暗面。

7 用深褐色的色鉛筆畫出樹根表面上的凹陷，注意樹皮紋理的表現。

深褐色

在樹根部分常常會有一些青苔部分存在的哦！

9 用橄欖綠色的色鉛筆在樹根的右部疊加一層顏色，這個顏色要順著樹根走向來疊加。

橄欖綠

8 邊緣之間的過渡也要非常謹慎地去刻畫，一定要畫得很自然。

刻畫樹根部分，要把它看做一個圓柱體，很多個圓柱體排列到一起，一定要處理好它們之間的明暗關係。

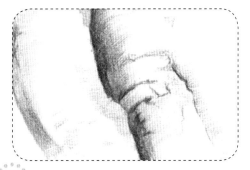

10 加深暗面部分的刻畫，注意往亮面部分漸變地暈染。

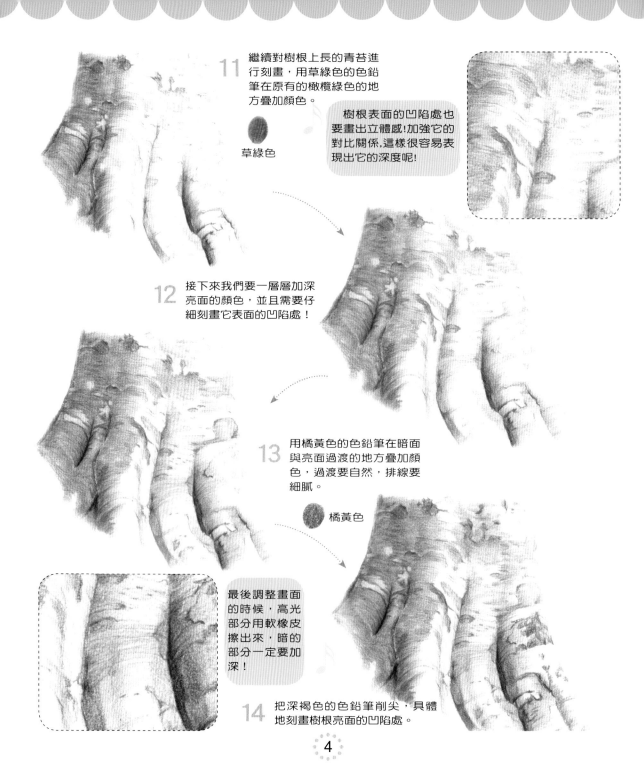

11 繼續對樹根上長的青苔進行刻畫，用草綠色的色鉛筆在原有的橄欖綠色的地方疊加顏色。

草綠色

樹根表面的凹陷處也要畫出立體感！加強它的對比關係，這樣很容易表現出它的深度呢！

12 接下來我們要一層層加深亮面的顏色，並且需要仔細刻畫它表面的凹陷處！

13 用橘黃色的色鉛筆在暗面與亮面過渡的地方疊加顏色，過渡要自然，排線要細膩。

橘黃色

最後調整畫面的時候，高光部分用軟橡皮擦出來，暗的部分一定要加深！

14 把深褐色的色鉛筆削尖，具體地刻畫樹根亮面的凹陷處。

樹是具有木質樹幹及樹枝的植物，可存活多年。一般將喬木稱為樹，有明顯直立的主幹，植株一般高大，分枝距離地面較高，可以形成樹冠。樹有很多種，也有將比較大的灌木稱為"樹"的，如石榴樹和茶樹等。

樹最主要的4個部分是樹根、樹幹、樹枝和樹葉。樹根是在地下的，在一棵樹的底部有很多根。

樹幹部分分為5層。第一層是樹皮，樹皮是樹幹的表層，可以保護樹身，並防止病害入侵。樹皮的下面是韌皮部，這一層纖維質組織把糖分從樹葉運送下來。第三層是形成層，這一層十分薄，是樹幹的生長部分，所有其他細胞都是自此層而來的。第四層是邊材，這一層是把水分從根部輸送到樹身各處，此層通常較心材色淺。第五層就是心材，心材是老了的邊材，二者合稱為木質部。樹幹絕大部分都是心材。當樹長大時，它的根會將身體下的泥土牢牢纏住，防止水土流失。

樹木可以調節氣候、淨化空氣、防風降噪和防止水土流失、山體滑坡等自然災害，是人類最好的朋友。

樹木是氧氣製造廠。1公頃闊葉林1天可以吸收1噸二氧化碳，釋放出 0.73 噸氧氣。

土紅色

用於替樹根鋪底色。

深褐色

用於替樹根鋪暗面的顏色，塑造體積。

橄欖綠

用於替樹根鋪暗面的顏色，塑造體積。

草綠色

用於替樹根的青苔上色。

橘黃色　用於替樹根疊加高光。

完成圖

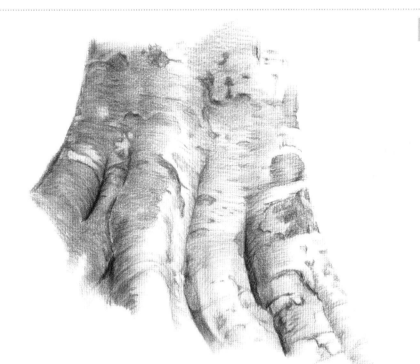

堅持不懈的樹根

植物02 藥效神奇的 人參

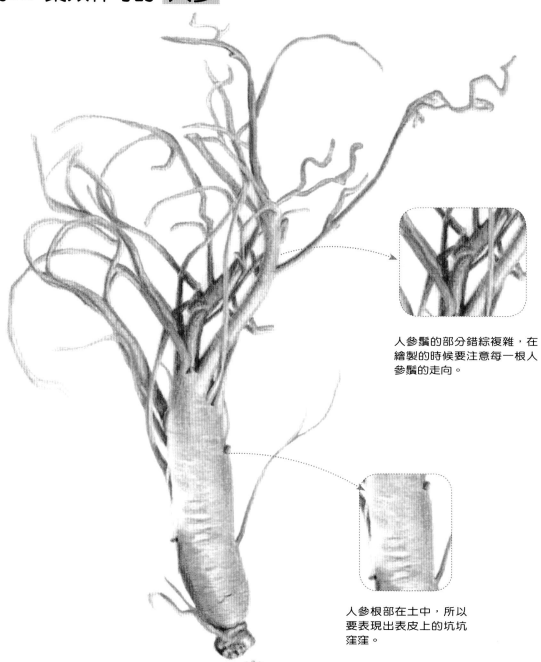

人參鬚的部分錯綜複雜，在繪製的時候要注意每一根人參鬚的走向。

人參根部在土中，所以要表現出表皮上的坑坑窪窪。

土黃色

1 先選用土黃色的色鉛筆，按照人參的形狀繪製出它的輪廓。

2 接下來繼續用土黃色的色鉛筆打一層底色，並且用土紅色的色鉛筆表現出明暗關係。

土紅色

3 在原有顏色的基礎上，用疊加的方法塗上一層深褐色。讓它有體積感。

4 用土黃色的色鉛筆加重兩邊的明暗效果。在鬚上也要畫出紋理。

5 用黑色的色鉛筆在它的連接處進行加深處理。

想要畫出它的體積感，一定要注意它的明暗對比關係。

藥效神奇的人參

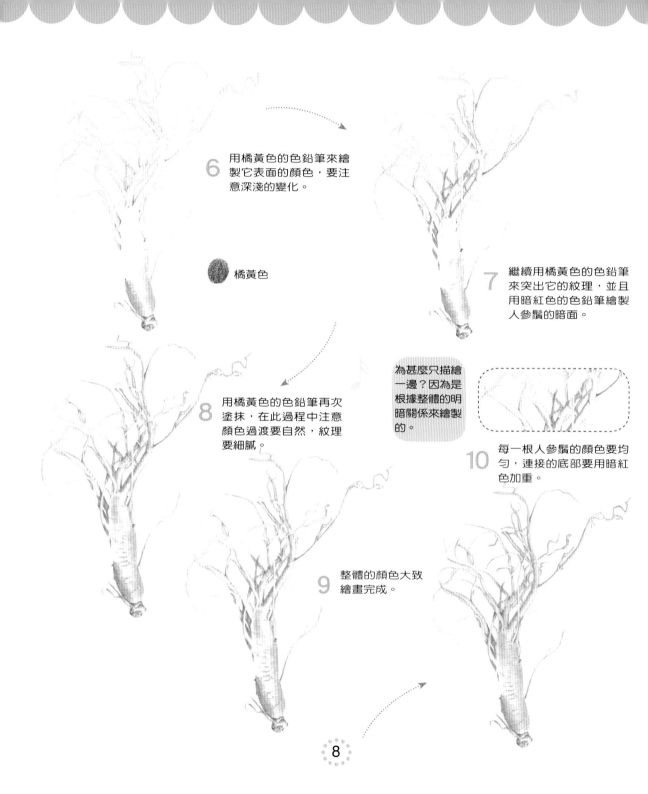

6 用橘黃色的色鉛筆來繪製它表面的顏色，要注意深淺的變化。

橘黃色

7 繼續用橘黃色的色鉛筆來突出它的紋理，並且用暗紅色的色鉛筆繪製人參鬚的暗面。

8 用橘黃色的色鉛筆再次塗抹，在此過程中注意顏色過渡要自然，紋理要細膩。

為甚麼只描繪一邊？因為是根據整體的明暗關係來繪製的。

10 每一根人參鬚的顏色要均勻，連接的底部要用暗紅色加重。

9 整體的顏色大致繪畫完成。

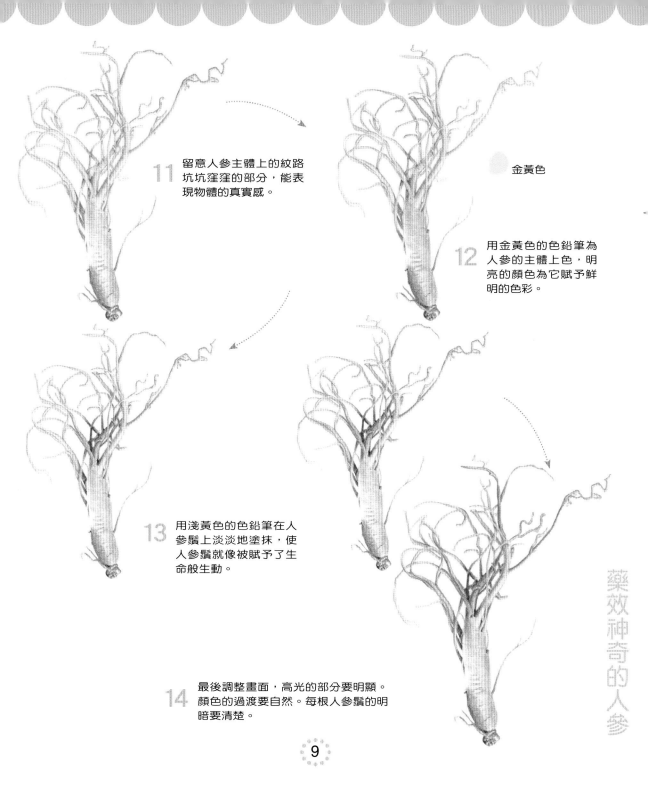

留意人參主體上的紋路
坑坑窪窪的部分，能表
現物體的真實感。

11

金黃色

用金黃色的色鉛筆為
人參的主體上色，明
亮的顏色為它賦予鮮
明的色彩。

12

用淺黃色的色鉛筆在人
參鬚上淡淡地塗抹，使
人參鬚就像被賦予了生
命般生動。

13

最後調整畫面，高光的部分要明顯。
顏色的過渡要自然。每根人參鬚的明
暗要清楚。

14

藥效神奇的人參

人參為第三紀子遺植物，屬五加科，多年生草本植物，莖高約40-50公分。

人參輪生掌狀復葉。初夏開黃綠色小花，傘頂花序單個頂生，果實呈扁圓形。人參是珍貴的中藥材，是"東北三寶"之一，在中國藥用歷史悠久。長期以來，由於過度採挖，資源枯竭，人參賴以生存的森林生態環境遭到嚴重破壞，因此以山西五加科"上黨參"為代表的中原產區即山西南部、河北南部、河南、山東西部等地的人參早已滅絕。目前東北參也處於瀕臨滅絕的邊緣，因此，保護原生種的自然資源有其重要的意義。

人參已被列為中國的國家珍稀瀕危保護植物，在長白山等自然保護區已進行保護。其他分布區也應加強保護，嚴禁採挖，使人參資源逐漸恢復和增加。東北三省已廣泛栽培，近年河北、山西、陝西、湖南、湖北、廣西、四川和雲南等省區均有引種。

人參是五加科人參屬植物，它與三七、西洋參等著名藥用植物是近親。野生人參對生長環境要求比較高，它怕熱、怕旱、怕曬，要求土壤疏鬆、肥沃，空氣濕潤、涼爽，所以多生長在長白山海拔500公尺～1000公尺的針葉、闊葉混合林裡。每年七八月正是人參開花季節，紫白色的花朵結出鮮紅色的漿果，十分引人喜愛。野山參在深山裡生長很慢，60～100年的山參，其根往往也只有幾十克重。1989年，撫松縣農民在長白山採到一棵"參王"，重305克，推測已在地下生長了500年。這棵"參王"是中國目前採到的最大的山參。

土黃色
用於替人參鋪底色。

橘黃色
用於替人參鋪暗面的顏色，塑造體積。

土紅色
用於替人參鋪暗面的顏色。

金黃色
用於替人參的高亮部分上色。

完成圖

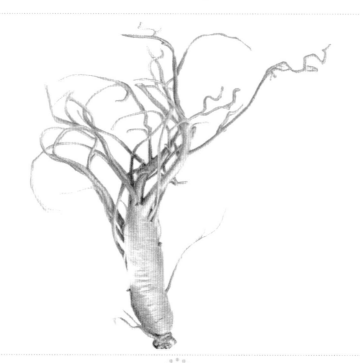

植物03 營養豐富的 胡蘿蔔

胡蘿蔔的營養價值不低於人參,含有大量的維生素,可用於補充人體所需的多種維生素。

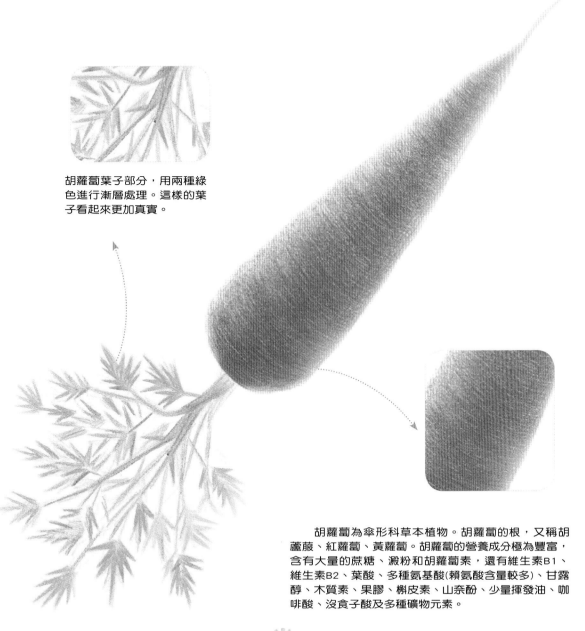

胡蘿蔔葉子部分,用兩種綠色進行漸層處理。這樣的葉子看起來更加真實。

胡蘿蔔為傘形科草本植物。胡蘿蔔的根,又稱胡蘆菔、紅蘿蔔、黃蘿蔔。胡蘿蔔的營養成分極為豐富,含有大量的蔗糖、澱粉和胡蘿蔔素,還有維生素B1、維生素B2、葉酸、多種氨基酸(賴氨酸含量較多)、甘露醇、木質素、果膠、槲皮素、山奈酚、少量揮發油、咖啡酸、沒食子酸及多種礦物元素。

 橘黃色

用橘黃色的色鉛筆繪製出
胡蘿蔔的主體，用橄欖綠
色的色鉛筆畫出莖葉。

1

 橘紅色

用橘紅色的色鉛筆
為胡蘿蔔的根部上
色，不用畫太深。

2

胡蘿蔔的根部是
最有營養的部
位，顏色要過渡
自然才能更好地
表現出它的體積
感。

3 繼續用橘紅色的色鉛筆塗抹，注意高
光的方向。

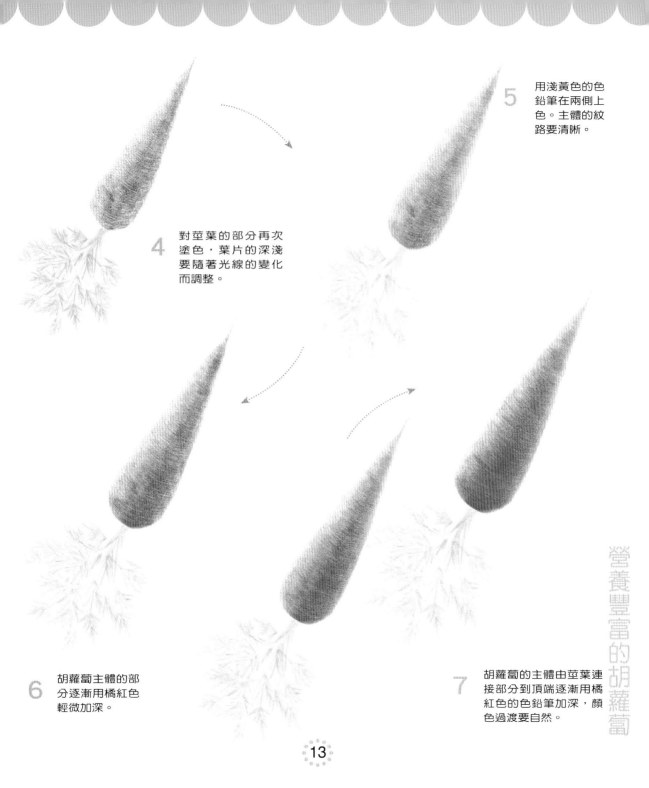

用淺黃色的色
鉛筆在兩側上
色。主體的紋
路要清晰。

5

對莖葉的部分再次
塗色，葉片的深淺
要隨著光線的變化
而調整。

4

胡蘿蔔主體的部
分逐漸用橘紅色
輕微加深。

6

胡蘿蔔的主體由莖葉連
接部分到頂端逐漸用橘
紅色的色鉛筆加深，顏
色過渡要自然。

7

營養豐富的胡蘿蔔

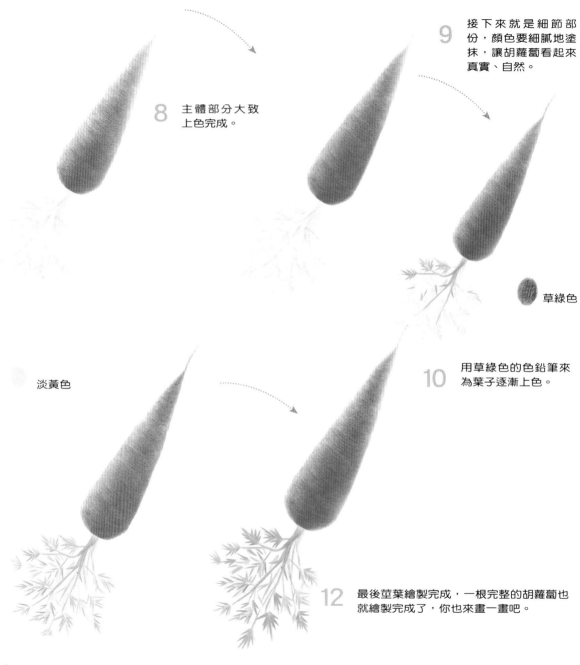

8　主體部分大致
上色完成。

9　接下來就是細節部
份，顏色要細膩地塗
抹，讓胡蘿蔔看起來
真實、自然。

草綠色

10　用草綠色的色鉛筆來
為葉子逐漸上色。

淡黃色

12　最後莖葉繪製完成，一根完整的胡蘿蔔也
就繪製完成了，你也來畫一畫吧。

11　再用淺黃色加以點綴。

胡蘿蔔是傘形科兩年生草本蔬菜，莖直立，長圓錐形，肉質有紫紅、橘紅、黃色、白色等多種，羽狀復葉，開白色小花，種子長圓形，肥壯的肉質根為長圓錐形，營養價值極高，有"土人參"之稱。胡蘿蔔原產於亞洲西部，阿富汗是紫色胡蘿蔔的最早培植地，栽培歷史有2000年以上。10世紀時經伊朗傳入歐洲大陸，演化發展成短圓錐形，橘黃色。15世紀英國已有栽培，16世紀傳入美國。12世紀經伊朗傳入中國，此時，胡蘿蔔在中國發展成長根形，日本在16世紀從中國引入，有紅胡蘿蔔、黃胡蘿蔔之分。胡蘿蔔也稱紅蘿蔔，日本人稱人參，含有很高的維生素B和維生素C，且含有胡蘿蔔素。胡蘿蔔素對補血非常有幫助，所以用胡蘿蔔熬湯，是很好的補血飲品!

　　胡蘿蔔富含胡蘿蔔素，20世紀時，人們認識了胡蘿蔔素的營養價值，從而提高了胡蘿蔔的身價。胡蘿蔔喜涼爽至溫和的氣候條件，在溫暖地區不宜夏季種植。胡蘿蔔的生長要求深而肥沃的疏鬆土壤。用現代化機械稀疏播種可免去疏苗工序。一般在第一個生長季節長葉；葉為二回復葉，細裂，直立叢生。在近冰點的低溫下休眠後生出高大而分枝的花莖。復傘形花序頂生，花極小，白色或淡粉色。果實為小而帶刺的雙懸果。新鮮胡蘿蔔甜脆，皮平滑而無污斑。亮橘黃色表示胡蘿蔔素含量高。可用油烹煮食用。

　　胡蘿蔔素轉變成維生素A，有助於增強人體的免疫機能，對預防上皮細胞癌變具有重要作用。

 橘黃色

用於替胡蘿蔔鋪底色。

 橘紅色

用於替胡蘿蔔鋪暗面的顏色，塑造體積。

 草綠色

用於替胡蘿蔔的葉子鋪色。

 淡黃色

用於替胡蘿蔔的葉子做點綴。

完成圖

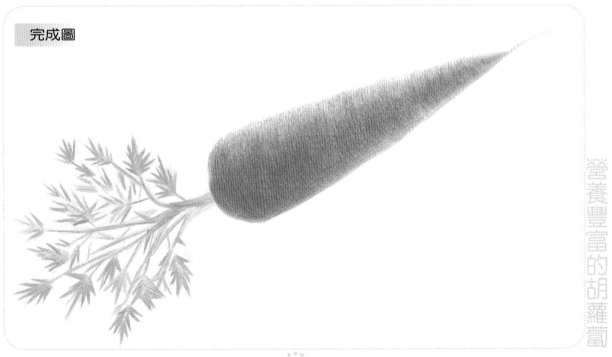

營養豐富的胡蘿蔔

植物04　美顏抗衰老的　番薯

番薯含有大量的粗纖維，有助於身體健康。

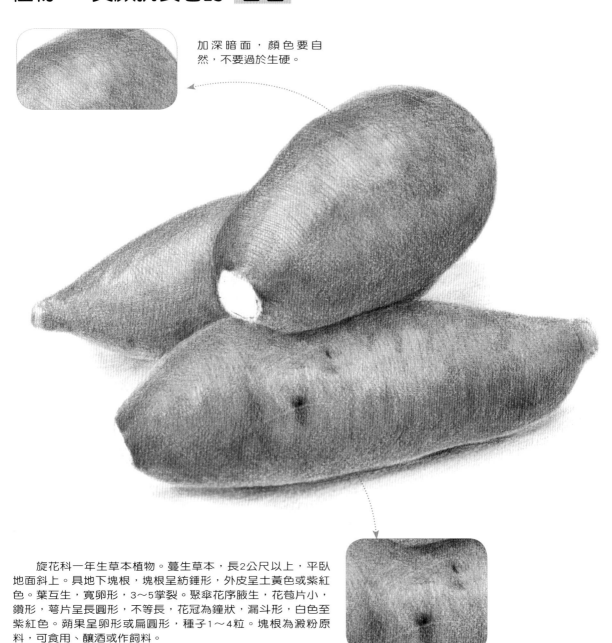

加深暗面，顏色要自然，不要過於生硬。

　　旋花科一年生草本植物。蔓生草本，長2公尺以上，平臥地面斜上。具地下塊根，塊根呈紡錘形，外皮呈土黃色或紫紅色。葉互生，寬卵形，3～5掌裂。聚傘花序腋生，花苞片小，鑽形，萼片呈長圓形，不等長，花冠為鐘狀，漏斗形，白色至紫紅色。蒴果呈卵形或扁圓形，種子1～4粒。塊根為澱粉原料，可食用、釀酒或作飼料。

紫羅蘭色

1 先用紫羅蘭色的色鉛筆
畫出番薯的線稿。

2 線稿繪製完成後,接下來開始上
色,用紫羅蘭色的色鉛筆淺淺地在
番薯表面鋪色。

4 加深明暗關係的刻畫,讓番薯看起
來有一定的重量。

3 加重鋪色,讓整體顏色過渡自然。

加深番薯顏色,也要
考慮構圖。因為上面
部分的遮擋,光源照
不到的地方顏色要加
深。

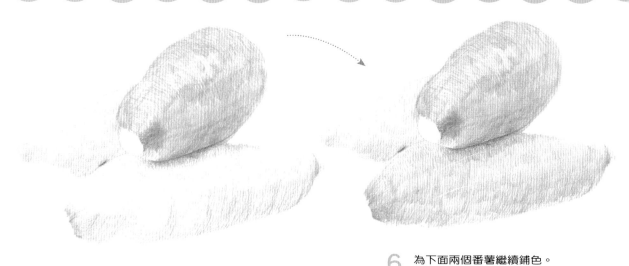

5 再次用紫羅蘭色鋪滿番薯，注意番薯頂部凹陷部分顏色要加深。

6 為下面兩個番薯繼續鋪色。

番薯的頂部是最容易忽略的細節，所以一定要注意。

7 這時整體顏色的平鋪大概完成了。

8 下面進行整體調整，注意細節。

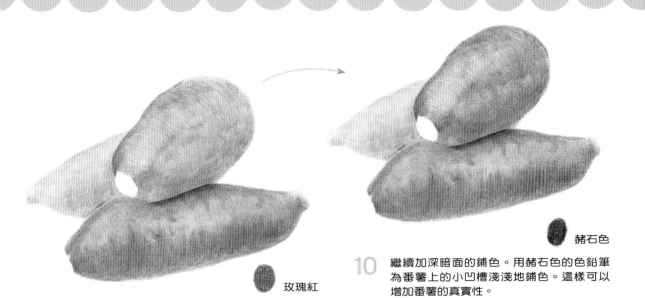

玫瑰紅

9 用玫瑰紅色的色鉛筆在番薯的暗面鋪色。

赭石色

10 繼續加深暗面的鋪色。用赭石色的色鉛筆為番薯上的小凹槽淺淺地鋪色。這樣可以增加番薯的真實性。

加深番薯凹陷處的顏色時，要呈現出番薯本身的性質—有著較粗糙的表面。

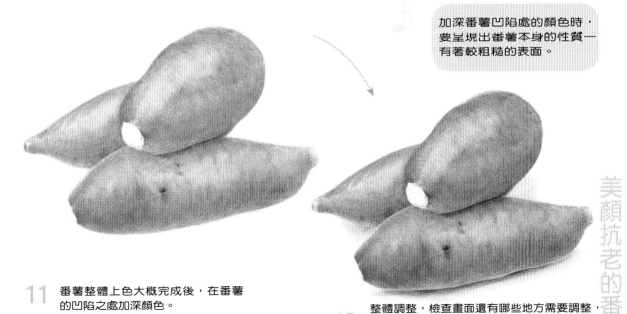

11 番薯整體上色大概完成後，在番薯的凹陷之處加深顏色。

12 整體調整，檢查畫面還有哪些地方需要調整，並把沒有用的輔助線擦乾淨，保持畫面整潔，暗面顏色過渡要自然。

美顏抗老的番薯

番薯，又名紅薯、山芋、地瓜、甘薯等，富含蛋白質、澱粉、果膠、纖維素、氨基酸、維生素及多種礦物質，有“長壽食品”之譽。具有抗癌，保護心臟，預防肺氣腫、糖尿病和減肥等功效。

　　番薯為一年生草本植物，地下部分具圓形、橢圓形或紡錘形的塊根，塊根的形狀、皮色和肉色因品種或土壤不同而異。莖平臥或上升，偶有纏繞，多分枝，圓柱形或具棱，綠色或紫色，被疏柔毛或無毛，莖節易生不定根。葉片形狀、顏色常因品種不同而異，有時在同一植株上也具有不同的葉形，通常為寬卵形，長4-13公分，寬3-13公分，全緣或3-5裂，裂片寬呈卵形、三角狀卵形或線狀披針形，葉片基部呈心形或近於平截，頂端漸尖，兩面被疏柔毛或近於無毛，葉色有濃綠、黃綠和紫綠等，頂葉的顏色為品種的特徵之一；葉柄長短不一，長2.5-20公分，被疏柔毛或無毛。聚傘花序腋生，有1-3-7朵花聚集成傘形，花序梗長2-10.5公分，稍粗壯，無毛或有時被疏柔毛；苞片小，披針形，長2-4公厘，頂端芒尖或驟尖，早落；花梗長2-10公厘；萼片長圓形或橢圓形，不等長，外萼片長7-10公厘，內萼片長8-11公厘，頂端驟然成芒尖狀，無毛或疏生緣毛；花冠呈粉紅色、白色、淡紫色或紫色，鐘狀或漏斗狀，長3-4公分，外面無毛；雄蕊及花柱內藏，花絲基部被毛；子房2-4室，被毛或有時無毛。開花習性隨品種和生長條件而不同，有的品種容易開花，有的品種在氣候乾旱時會開花，在氣溫高、日照短的地區常見開花，在溫度較低的地區很少開花。蒴果呈卵形或扁圓形，有假隔膜分為4室。種子1-4粒，通常2粒，無毛。

紫羅蘭色

用於為番薯鋪底色。

玫瑰紅

用於為番薯鋪暗面的顏色，塑造體積感。

赭石色

用於為番薯上面的凹陷之處上色。

完成圖

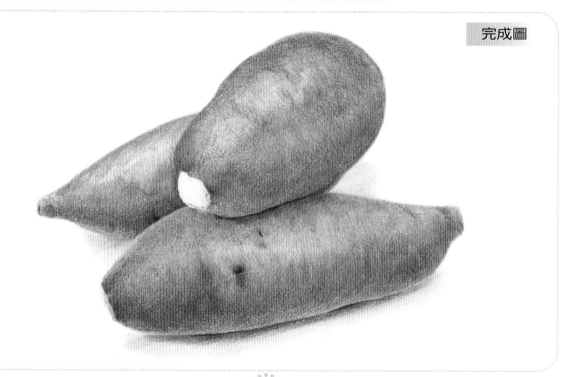

植物05 香甜軟黏的 山藥

有營養滋補、誘生攪擾素、增強人體免疫力的功效。

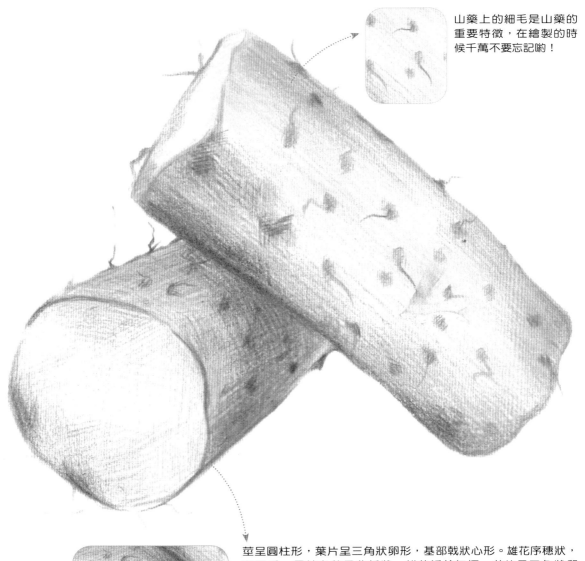

山藥上的細毛是山藥的重要特徵，在繪製的時候千萬不要忘記喲！

莖呈圓柱形，葉片呈三角狀卵形，基部戟狀心形。雄花序穗狀，不下垂，長軸多數呈曲折狀，雄花近於無柄，苞片呈三角狀卵形，短於花被，花被片6，卵形，雄蕊6，發育；雌花序與雄花序相似，子房柱頭3裂。蒴果有3翅，有短柄，每室有種子兩枚，著生中央；種子呈卵圓形，四周有栗殼色薄翅，翅寬約6公厘，四周不等寬。花期6月～8月，果期8月～10月。

金黃色

1 用金黃色的色鉛筆繪製出山藥的
線稿。

2 繼續用金黃色的色鉛筆替下面的山藥鋪色。

土黃色

用深棕色再次替山藥鋪
色。暗面加深線條過渡細
膩，這樣的山藥顯得更有
立體感一些。

將山藥放在空
氣當中會被氧
化，所以顏色
會變黑。

3 用土黃色的色鉛筆為其鋪色。

4 用黑色為山藥的橫截面上色，顏色不需
要太重。

5　用土黃色的色鉛筆依據光線照射的位置
為上面的山藥上色。

6　繼續用金黃色的色鉛筆再次上色，使山
藥顯得更加飽滿。

在繪製山藥的時候要注意，兩者是相互依靠的關係。中間的山藥顏色要加深，靠近平面支撐點上的位置顏色也要加深。

棕色

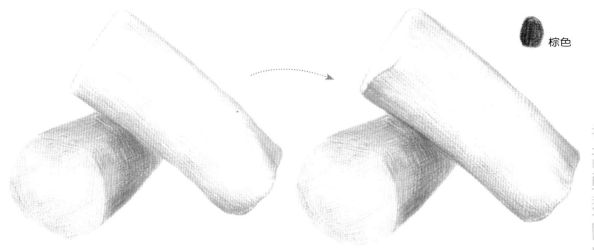

7　全部鋪色完成後，靠近上下兩側的顏色
要加深，使上方山藥倚靠著下方。

8　用棕色的色鉛筆把暗面加深，讓山藥的
整體看起來更加自然。

香甜軟黏的山藥

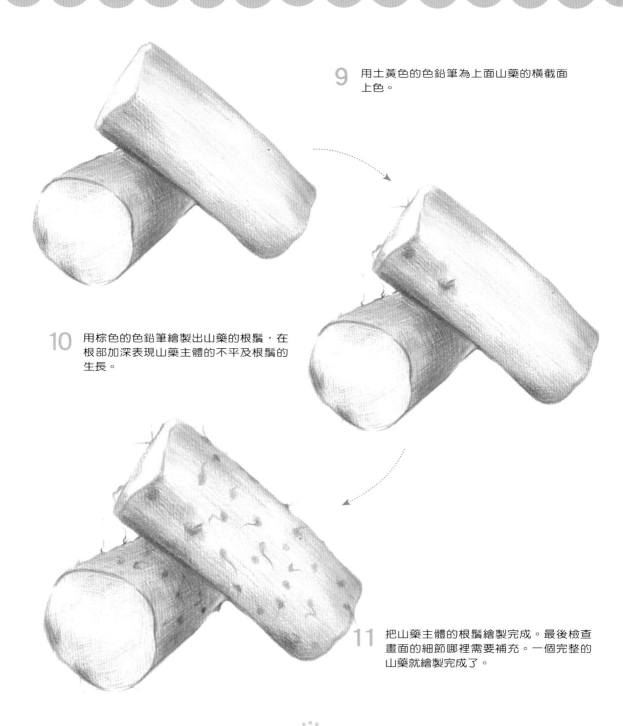

9 用土黃色的色鉛筆為上面山藥的橫截面上色。

10 用棕色的色鉛筆繪製出山藥的根鬚，在根部加深表現山藥主體的不平及根鬚的生長。

11 把山藥主體的根鬚繪製完成。最後檢查畫面的細節哪裡需要補充。一個完整的山藥就繪製完成了。

薯蕷，其塊根通稱山藥。在河北等地超市內又被稱為麻山藥。多年生草本植物，莖蔓生，常帶紫色；塊根呈圓柱形；葉子對生，卵形或橢圓形；花為乳白色，雌雄異株。塊根含澱粉和蛋白質，可以吃。

　　山藥為纏繞草質藤本植物，莖通常帶紫紅色，右旋，單葉，在莖下部互生，中部以上對生，少為3片輪生；葉片呈卵狀三角形，變異大，長3～9公分，寬2～7公分，頂端漸尖，基部呈深心形、寬心形或近截形，邊緣常3淺裂至3深裂，中裂片呈卵狀橢圓形至披針形，側裂片呈耳狀，圓形，近方形至長圓形。花單性，雌雄異株，成細長穗狀花序，雄花序長2～8公分，近直立，2～8個生於葉腋，呈圓錐狀排列；花序軸呈明顯"之"字形曲折；苞片和花被片有紫褐色斑點；雄花的外輪花被片為寬卵形，內輪呈卵形，較小；雄蕊6；雌花序1～3個生於葉腋。蒴果呈三棱狀扁圓形或三棱狀圓形，長1.2～2公分，寬1.5～3公分，外有白粉。種子著生於每室中軸中部，四周有膜質翅。

金黃色

用於替山藥鋪底色。

土黃色

用於替山藥鋪暗面的顏色，塑造體積。

棕色

用於加深山藥上的暗面，及繪製根鬚等部分。

完成圖

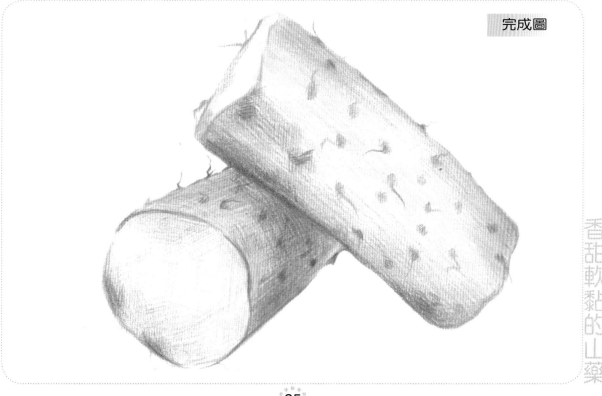

香甜軟黏的山藥

植物06 營養豐富的 蘑菇

有營養滋補、增強機體免疫力的功效。

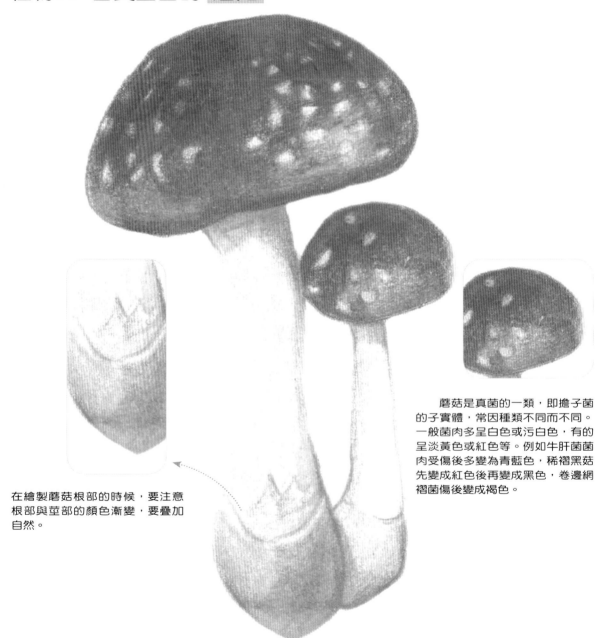

蘑菇是真菌的一類，即擔子菌的子實體，常因種類不同而不同。一般菌肉多呈白色或污白色，有的呈淡黃色或紅色等。例如牛肝菌菌肉受傷後多變為青藍色，稀褶黑菇先變成紅色後再變成黑色，卷邊網褶菌傷後變成褐色。

在繪製蘑菇根部的時候，要注意根部與莖部的顏色漸變，要疊加自然。

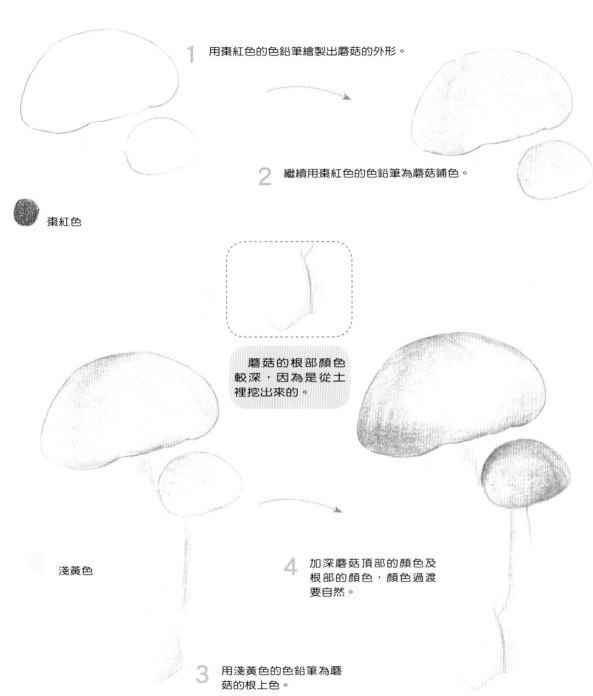

1 用棗紅色的色鉛筆繪製出蘑菇的外形。

2 繼續用棗紅色的色鉛筆為蘑菇鋪色。

棗紅色

蘑菇的根部顏色較深，因為是從土裡挖出來的。

淺黃色

4 加深蘑菇頂部的顏色及根部的顏色，顏色過渡要自然。

3 用淺黃色的色鉛筆為蘑菇的根上色。

營養豐富的蘑菇

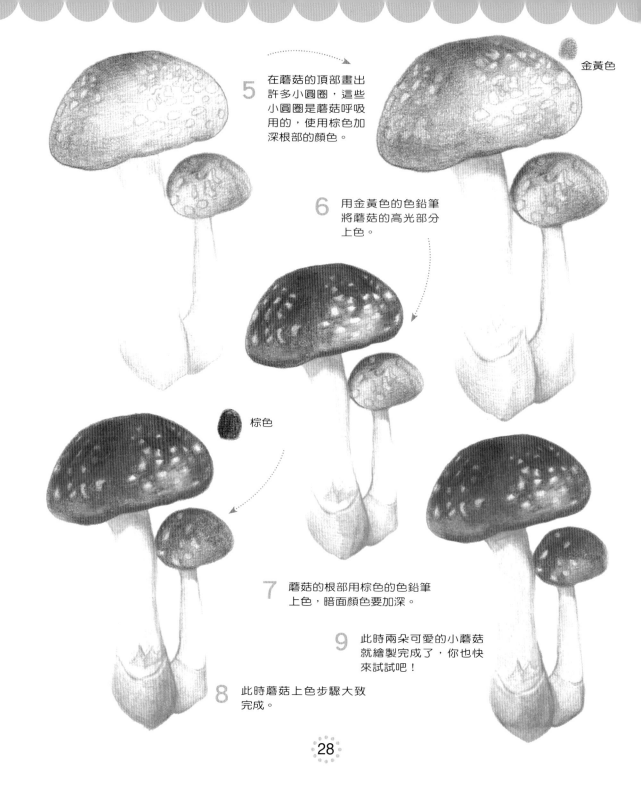

5 在蘑菇的頂部畫出
許多小圓圈，這些
小圓圈是蘑菇呼吸
用的，使用棕色加
深根部的顏色。

金黃色

6 用金黃色的色鉛筆
將蘑菇的高光部分
上色。

棕色

7 蘑菇的根部用棕色的色鉛筆
上色，暗面顏色要加深。

9 此時兩朵可愛的小蘑菇
就繪製完成了，你也快
來試試吧！

8 此時蘑菇上色步驟大致
完成。

蘑菇是真菌中的一類，即擔子菌的子實體。子實體是擔子菌長出地面的地上部分，為蘑菇的生殖器官，樣子很像插在地裡的一把傘。地下還有白色絲狀，到處蔓延的菌絲體，這是擔子菌的營養體部分，即非繁殖器官。在一定溫度與濕度的環境下，菌絲體取得足夠的養料就開始形成子實體。子實體初期像個雞蛋露出地面，迅速發育成子實體，有菌蓋、菌柄、菌托、菌環等。成熟子實體的形狀、大小、高低、顏色、質地等差別很大。大的直徑可達40公分左右，高可達50公分左右；小的直徑不過半公分，高不過1公分。

現將它各部分的情況說明如下：菌蓋是子實體最明顯的部分，好像一頂帽子。形狀多種多樣，一般常見的有鐘形、鬥笠形、半球形、平展形、漏斗形等。菌蓋顏色十分複雜，雖然可以基本上辨別出白、黃、褐、灰、紅、綠、紫等顏色，但是各類顏色中又有深、淺、淡、濃的差異，更常見的是混合色澤。幼小與成熟時它們的顏色可以不同，周邊有全緣而整齊的，也有呈波浪狀而不整齊或撕裂的。菌蓋表面有皮層。在皮層菌絲裡含有不同的色素，因而使菌蓋呈現各種不同色澤。

棗紅色
用於替蘑菇鋪底色。

淺黃色
用於替蘑菇鋪暗面的顏色，塑造體積感。

金黃色
用於替蘑菇上高光部位的顏色。

棕色
用於替蘑菇的根部上色。

完成圖

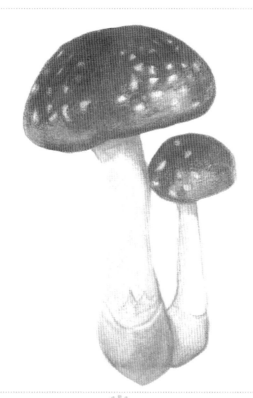

營養豐富的蘑菇

植物07 性格高逸的 竹子

四季常青，象徵著頑強的生命力、表示文人剛正不阿，有節氣，有骨氣。

　　竹葉呈狹披針形，長7.5～16公分，寬1～2公分，先端漸尖，基部呈鈍形，葉柄長約5公厘，邊緣一側較平滑，另一側具小鋸齒且粗糙；平行脈，次脈6～8對，小橫脈甚顯著；葉面深綠色，無毛，背面顏色較淡，基部具微毛；質薄且較脆。竹筍長10～30公分，成年竹通體碧綠，節數一般在10～15節之間。

淡綠色

2 然後為主體鋪色。

1 用淡綠色的色鉛筆勾畫出竹子的外形。

3 繼續用淡綠色的色鉛筆鋪色，
 暗面顏色要加深。

4 加深暗面的顏色。

性格高逸的竹子

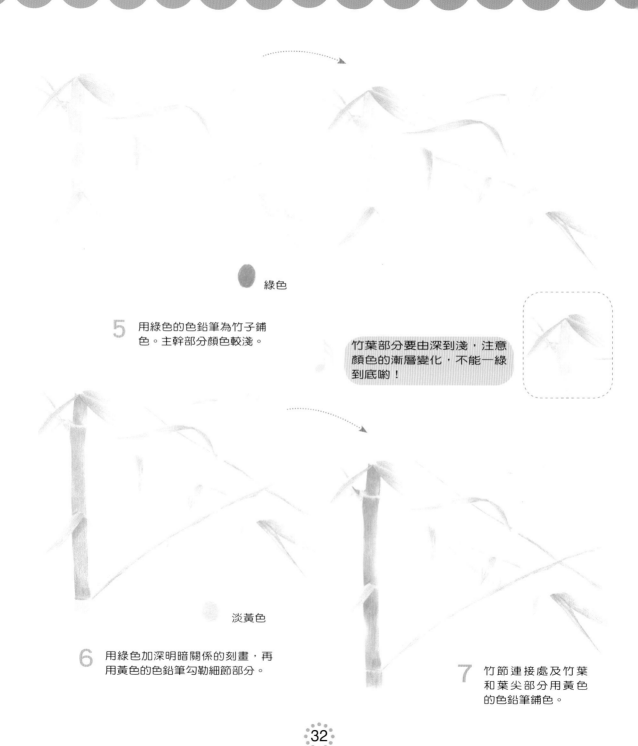

綠色

5 用綠色的色鉛筆為竹子鋪
色。主幹部分顏色較淺。

竹葉部分要由深到淺，注意
顏色的漸層變化，不能一綠
到底喲！

淡黃色

6 用綠色加深明暗關係的刻畫，再
用黃色的色鉛筆勾勒細節部分。

7 竹節連接處及竹葉
和葉尖部分用黃色
的色鉛筆鋪色。

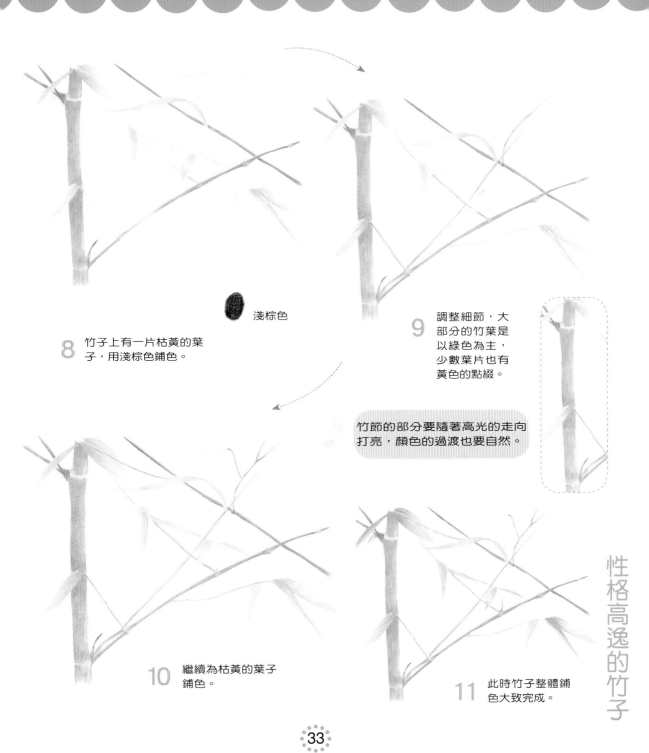

淺棕色

8　竹子上有一片枯黃的葉子，用淺棕色鋪色。

9　調整細節，大部分的竹葉是以綠色為主，少數葉片也有黃色的點綴。

竹節的部分要隨著高光的走向打亮，顏色的過渡也要自然。

10　繼續為枯黃的葉子鋪色。

11　此時竹子整體鋪色大致完成。

性格高逸的竹子

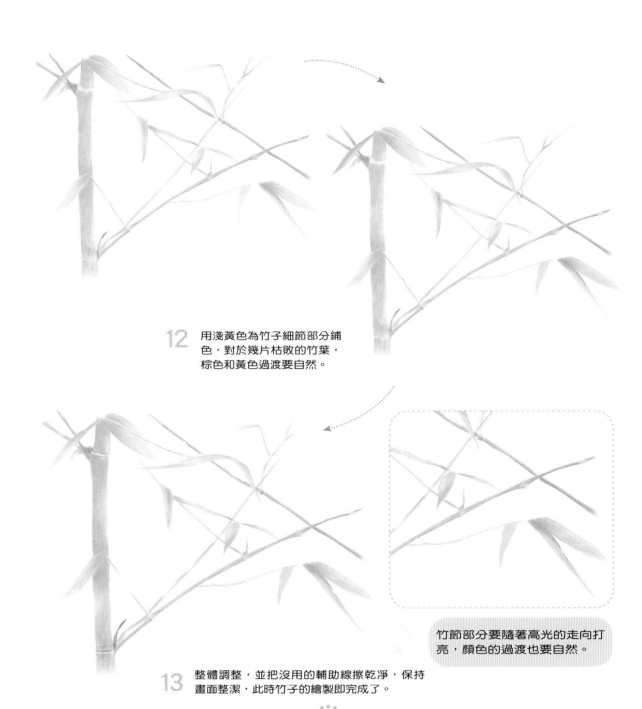

12 用淺黃色為竹子細節部分鋪
色，對於幾片枯敗的竹葉，
棕色和黃色過渡要自然。

竹節部分要隨著高光的走向打
亮，顏色的過渡也要自然。

13 整體調整，並把沒用的輔助線擦乾淨，保持
畫面整潔，此時竹子的繪製即完成了。

竹大多具有地下根狀莖，節明顯，各節生芽，地下莖各節的芽可萌發成地下橫走的竹鞭或地上的竹竿。竿節上的芽常形成各節的分枝。分枝上的葉為營養葉，披針形，具短柄。

竹鞭在某些地區，也有叢生的竹子，其地下莖形成多節的假鞭，節上無芽無根，由頂芽出土成稈，整個植株叢狀生長分布，典型的如鳳尾竹、慈竹、麻竹和孝順竹。一般生長於水熱條件比較充足的區域。

竹子也是世界上生長速度最快的植物，有些竹子的地上部分的空心莖每天可長40公分，完全成長後的高度可達35～40公尺。竹子生長快速的原因是其枝干分節，故當其他植物只有頂端的分生組織在生長時，竹子卻每節都在同時生長。但是，隨著竹子不斷長大，竹節外面包裹的鞘就會脫落，竹的高度就停止生長了，但其內部的組織生長依然在不斷進行中。

竹，是禾本科的一個分支竹亞科的總稱，分布在亞熱帶地區，又稱竹類或竹子。有的低矮似草，又有的高如大樹。通常通過地下葡匐的根莖成片生長。也可以通過開花結籽繁衍。為多年生植物。有一些種類的竹筍可以食用。已知全球約有150屬，1,225種。

竹的分類體系不完善。由於其生長特性，竹並不經常開花，外形又非常相似，所以現行竹的分類是根據竹筍外包的筍殼來區別的。但是筍殼的性狀並不穩定，所以在許多時候會產生歧義，使一些竹種群之間的界限無法有唯一性的定論。

淡綠色

用於為竹子鋪底色。

綠色

用於為竹子鋪暗面的顏色，塑造體積感。

淡黃色

用於為竹子著上高光部分的顏色。

淺棕色

用於為竹葉的枯萎部分上色。

完成圖

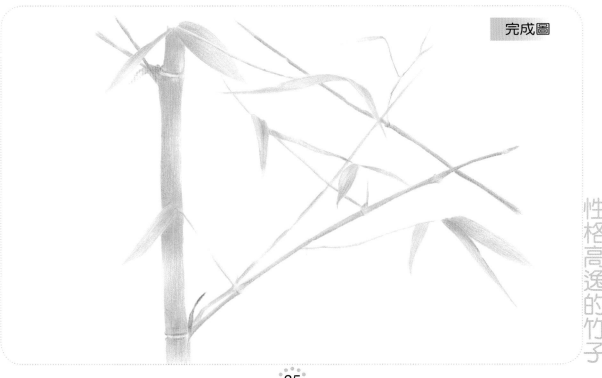

性格高逸的竹子

植物08 不畏嚴寒的 梅花

梅花，在寒冷的冬季獨自綻放著。堅韌不屈的性格是人們應該學習的。

梅花的花苞，是由兩種顏色的漸層來完成的，在繪製的時候要注意明暗的變化。

梅花的花蕊在梅花中有著畫龍點睛的作用。花絲的顏色要注意以明亮為主。

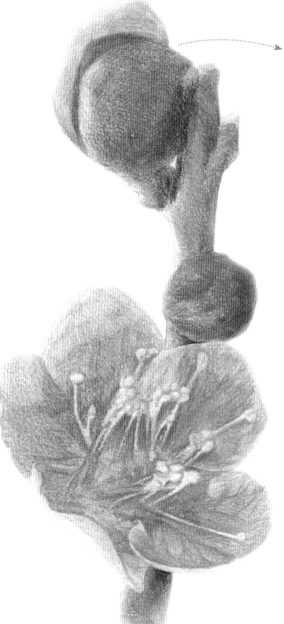

青綠色

淡紫色

2 用青綠色為枝幹鋪色。

1 用淡紫色的色鉛筆把梅花的主體畫出來。

3 繼續用淡紫色鋪色，暗面顏色要加深。

花瓣的顏色要隨著從裡到外的規律逐漸加深。

不畏嚴寒的梅花

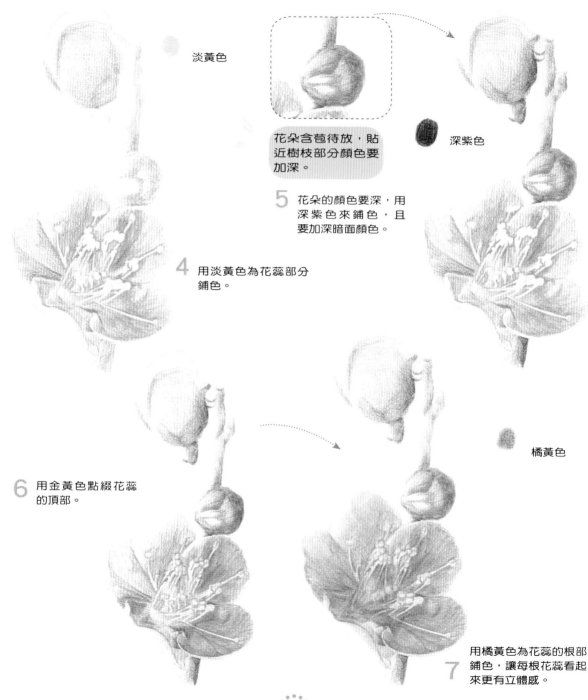

淡黃色

花朵含苞待放,貼
近樹枝部分顏色要
加深。

5 花朵的顏色要深,用
深紫色來鋪色,且
要加深暗面顏色。

深紫色

4 用淡黃色為花蕊部分
鋪色。

橘黃色

6 用金黃色點綴花蕊
的頂部。

7 用橘黃色為花蕊的根部
鋪色,讓每根花蕊看起
來更有立體感。

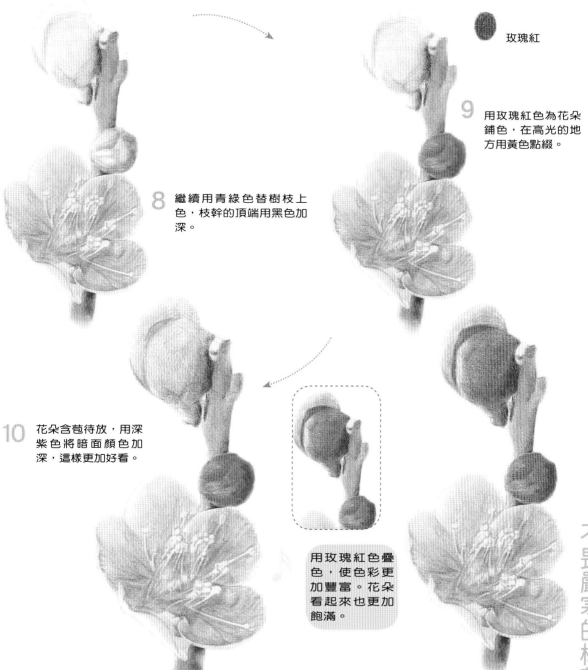

玫瑰紅

8 繼續用青綠色替樹枝上色，枝幹的頂端用黑色加深。

9 用玫瑰紅色為花朵鋪色，在高光的地方用黃色點綴。

10 花朵含苞待放，用深紫色將暗面顏色加深，這樣更加好看。

用玫瑰紅色疊色，使色彩更加豐富。花朵看起來也更加飽滿。

不畏嚴寒的梅花

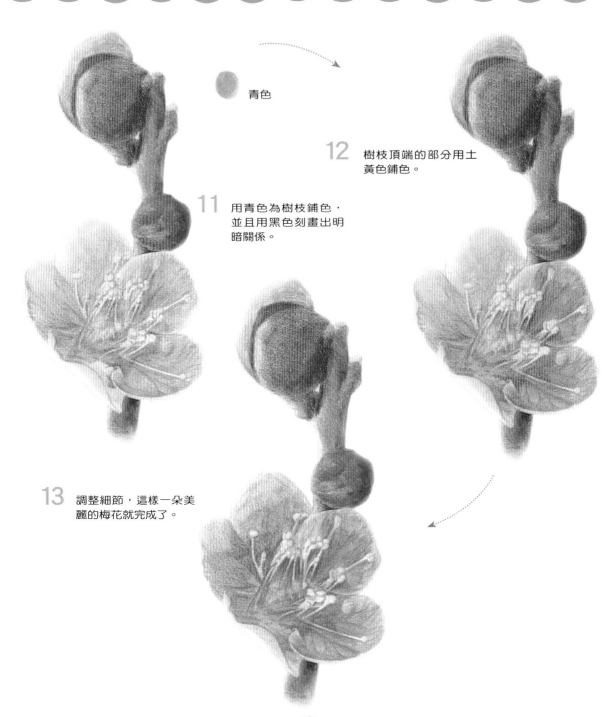

青色

12 樹枝頂端的部分用土黃色鋪色。

11 用青色為樹枝鋪色，並且用黑色刻畫出明暗關係。

13 調整細節，這樣一朵美麗的梅花就完成了。

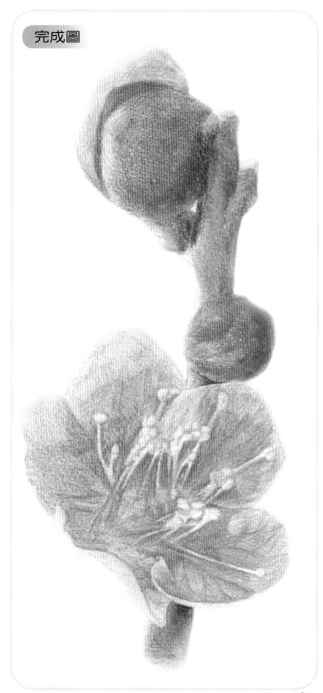

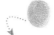
青色
用於替枝幹的部分上色。

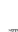

淡紫色
作為起稿輪廓線和
花瓣顏色。

深紫色
加深梅花暗面，塑造體積感。

淡黃色
用於替花蕊上色。

橘黃色
用於替梅花花蕊根部
上色。

玫瑰紅
用於替梅花整體鋪色，
讓梅花更加艷麗。

　　梅花，梅樹的花，是薔薇科梅亞屬植物，寒冬時節先於葉開放，花瓣五片，有白、紅、粉紅等多種顏色。葉片呈卵形，是有名的觀賞植物，為南京、武漢、無錫、梅州等地市花。主要分為花梅和果梅兩類；可孤植、叢植和群植等。其具有良好的藥用價值：花蕾能開胃散鬱，生津化痰，活血解毒；根研末可治黃疸。梅花花語為堅強、忠貞、高雅。

　　梅花主要分為兩種，一為花梅、一為果梅；梅花以觀賞為目的，經陳俊愉教授研究，1962年時已有231個品種，而且還在不斷創新中，按其生長姿態分有直腳梅類、杏梅類、照水梅類、龍游梅類；按花型花色分，有宮粉型、紅梅型、玉蝶型、朱砂型、綠萼型和灑金型等。其中宮粉型梅最為普遍，品種最多。玉蝶型別有風韻。綠萼型香味最濃，尤以成都的"金錢綠萼"最為稱許。果梅主要採其果實即梅子食用，果較小，可分青梅、白梅、花梅和烏梅等。台灣地區梅花分布以嘉義縣梅山鄉梅花最著名、南投縣栽植之梅樹，以採摘青梅，製成各類梅子暢銷各地。

　　梅是中國的特產。它原產於滇西北川西南至藏東一帶的山地。大約6000年前分布到了長江以南地區，3000年前即引種栽培。據科學考證，長沙馬王堆出土的"脯梅"、"元梅"已有2150年的歷史。公元前2世紀引種到了朝鮮，8世紀便引種到了日本。

不畏嚴寒的梅花

植物09 默默無聞的 蓮藕

蓮藕。身處淤泥之中，但卻甘甜可口。

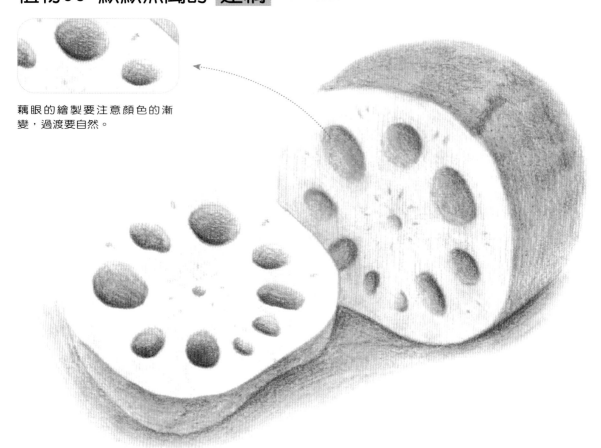

藕眼的繪製要注意顏色的漸變，過渡要自然。

　　關於蓮藕的小故事：遠古時候，八百里洞庭白茫茫的一片水，沒有魚蝦。岸邊光溜溜的一片荒地，沒有花草。相傳有一個美麗而善良的蓮花仙子，私偷了百草的種子，下到洞庭湖。她在湖邊遇上了一個叫藕郎的小伙子，他們在洞庭湖裡種下菱角、芡實；在湖岸邊種下蓼米、蒿筍；在湖洲上種下蒲柳、蘆葦。原來連鳥獸也不棲身的洞庭湖，被蓮花仙子打扮得比天底下任何地方都漂亮！她自己也忘記了天上的瓊樓玉宇，與藕郎成婚，在洞庭湖過起了美滿的凡間生活。不料，這件事被天帝知道了，天帝大發雷霆，派下天兵天將，要將蓮花仙子捉拿問罪。蓮花仙子只得到湖裡躲起來，臨別時，她將一顆由自己精氣所結的寶珠交給藕郎。幾天後，藕郎果然被天兵捉住。就在天兵揮刀向他脖子砍來的一剎那，他咬破了寶珠，吞進腹中。雖然，藕郎身首異處，但刀口處留下細細白絲，刀一抽，那股白絲就把頭頸又連接起來。一連砍了九九八十一刀，怎麼也殺不死藕郎。天帝賜下法箍，箍住藕郎的脖子，將其投入湖中。誰知藕郎沉入湖底泥中後，竟落地生根，長出又白又嫩的藕來。那法箍箍住一節，它又往前長一節，法箍就變成了藕節。再說蓮花仙子躲入湖中，隱身在百草間，得知藕郎化成了白藕，自己也沉入湖底，當天帝親自帶兵趕到洞庭湖時，水面上突然伸出來一片傘狀的綠葉，一枝頂端開著白花的花梗，不一會，長出一個蓮蓬來，上面長滿了一顆顆珠子。天帝見狀，忙下令挖掉它。可是，挖到哪裡，荷葉綠到哪裡，蓮花開到哪裡，白藕長到哪裡。天兵天將挖遍了洞庭湖，紅蓮、白藕、青荷也長遍了洞庭，氣得天帝只好收兵。從此，白藕和蓮花在洞庭湖安家了，它們年年將藕和蓮子奉獻給這裡的人民。

粉紅色

1 用粉紅色的色鉛筆勾勒出蓮藕的外形。

2 繼續用粉紅色的色鉛筆為蓮藕上色。

3 用粉紅色的色鉛筆加深暗面。

4 藕眼也不能忽略，根據明暗的變化來上色。

藕眼的大小根據自己的喜好來定，但是不能一樣大小哦！

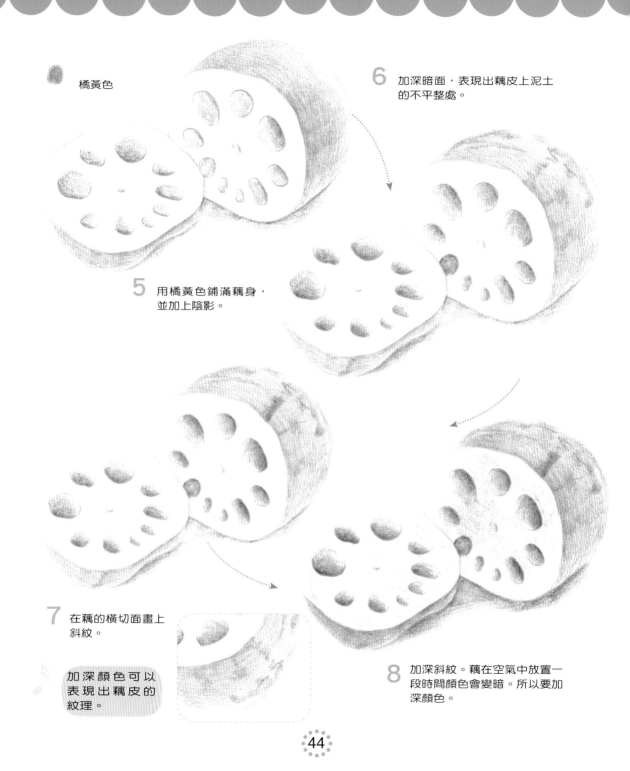

橘黃色

5 用橘黃色鋪滿藕身，
並加上陰影。

6 加深暗面，表現出藕皮上泥土
的不平整處。

7 在藕的橫切面畫上
斜紋。

加深顏色可以
表現出藕皮的
紋理。

8 加深斜紋。藕在空氣中放置一
段時間顏色會變暗。所以要加
深顏色。

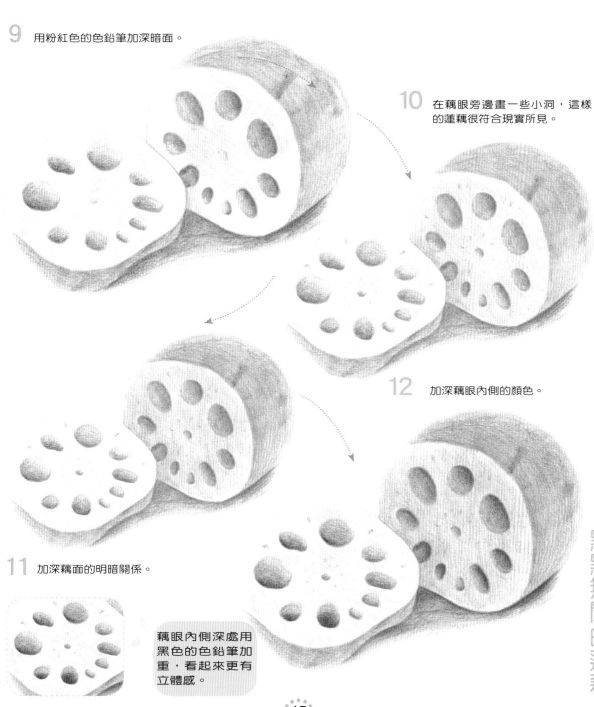

9　用粉紅色的色鉛筆加深暗面。

10　在藕眼旁邊畫一些小洞，這樣的蓮藕很符合現實所見。

12　加深藕眼內側的顏色。

11　加深藕面的明暗關係。

藕眼內側深處用黑色的色鉛筆加重，看起來更有立體感。

深棕色

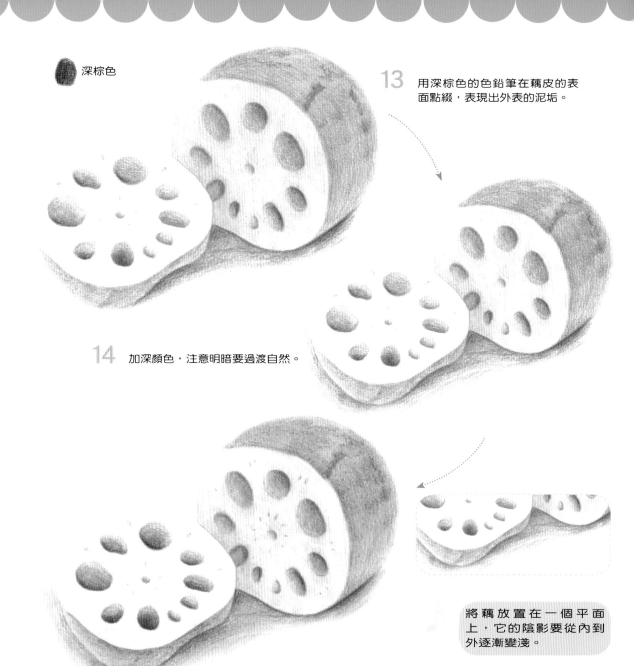

13 用深棕色的色鉛筆在藕皮的表面點綴，表現出外表的泥垢。

14 加深顏色，注意明暗要過渡自然。

將藕放置在一個平面上，它的陰影要從內到外逐漸變淺。

15 調整細節，這樣一個完整的蓮藕就完成了。

藕，又稱蓮藕，屬睡蓮科植物，藕微甜而脆，可生食也可做菜，而且藥用價值相當高，它的根根葉葉，花鬚果實，無不為寶，都可入藥。用藕製成粉，能消食止瀉，開胃清熱，滋補養性，預防內出血，是婦孺童媼、體弱多病者上好的流質食品和滋補佳珍。藕原產於印度，後來引入中國，目前在我國的山東，河南，河北均有種植。

　　藕可補中養神，除百病。常服輕身耐老，延年益壽。補益十二經脈血氣，平體內陽熱過盛、火旺。交心腎，厚腸胃，固精氣，強筋骨，補虛損，利耳目，並除寒濕，止脾泄久痢，女子非經期出血過多等瘍。生食過多，微動氣。搗碎和米煮粥飯食，使人強健，蒸食也好。大便燥澀的人不能食。蓮是益脾之果。

粉紅色

用於為蓮藕鋪底色。

深棕色

用於為蓮藕鋪暗面的顏色，塑造體積感。

橘黃色

用於為蓮藕的藕身鋪色。

完成圖

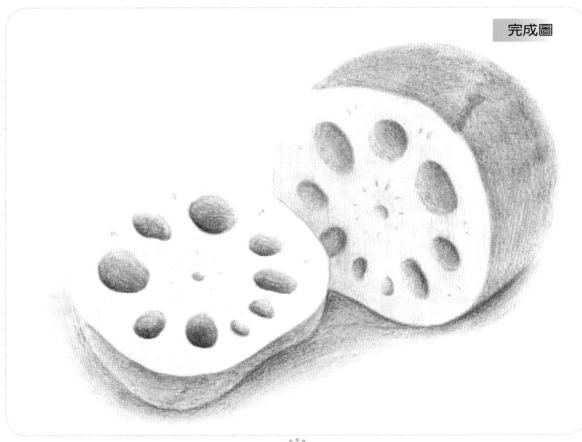

默默無聞的蓮藕

植物10 堅強不屈的 仙人掌

仙人掌有著 "醜陋" 的外表。但是它堅韌不拔，內在的水分和肉質也是可口的美味。

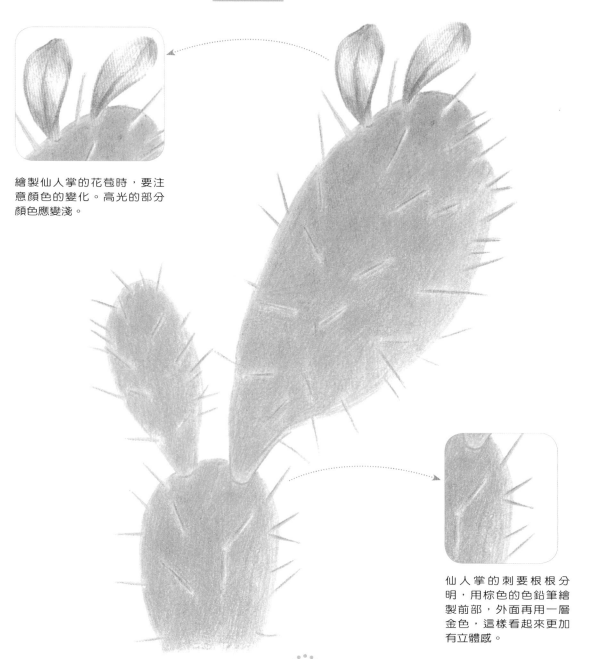

繪製仙人掌的花苞時，要注意顏色的變化。高光的部分顏色應變淺。

仙人掌的刺要根根分明，用棕色的色鉛筆繪製前部，外面再用一層金色，這樣看起來更加有立體感。

深綠色

1 用深綠色的色鉛筆打出線稿，仙人掌身上的刺也要一根根地畫出來。

2 用深綠色為仙人掌鋪色。

棕色

淡綠色

仙人掌身上的刺用深綠色的色鉛筆來畫，一根根地顯出仙人掌的堅韌不拔。

3 再用淡綠色疊加鋪色，這樣顏色更加亮麗。

4 用棕色來表現出仙人掌的花苞。

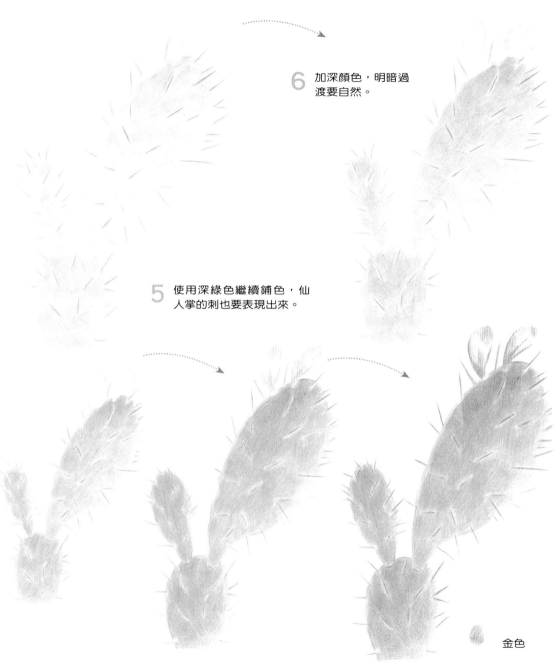

6 加深顏色，明暗過
渡要自然。

5 使用深綠色繼續鋪色，仙
人掌的刺也要表現出來。

金色

7 深綠色和淺綠色要搭配合理，鋪色均勻，讓仙人掌的掌面看起來飽滿
豐厚，上面的花苞用金色來點綴。

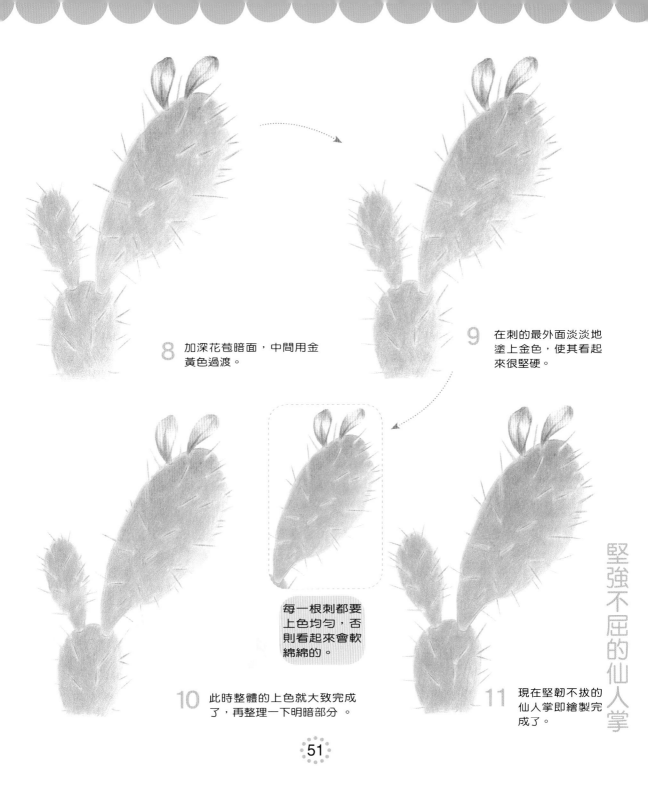

8　加深花苞暗面，中間用金黃色過渡。

9　在刺的最外面淡淡地塗上金色，使其看起來很堅硬。

每一根刺都要上色均勻，否則看起來會軟綿綿的。

10　此時整體的上色就大致完成了，再整理一下明暗部分。

11　現在堅韌不拔的仙人掌即繪製完成了。

堅強不屈的仙人掌

 深綠色

用於替仙人掌繪製線稿。

 淡綠色

替仙人掌鋪色。

 棕色

用於替仙人掌的花朵簡單鋪色。

 金色

用於替仙人掌花朵的高光部分上色。增加立體感。

 完成圖

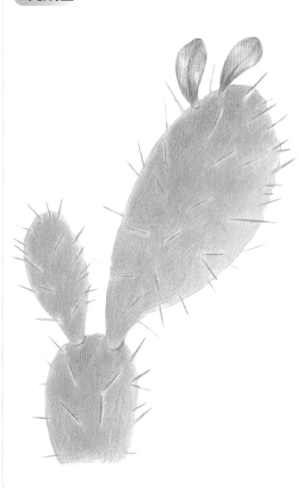

　　仙人掌（Cactaceae）是一種植物，也是墨西哥的國花。屬於石竹目沙漠植物的一個科。為了適應沙漠的缺水氣候，葉子演化成短短的小刺，以減少水分蒸發，亦能作為阻止動物吞食的武器；莖演化為肥厚含水的形狀；同時，它長出覆蓋範圍非常大的根，以便下大雨時吸收最多的雨水，目前仙人掌科的植物將近2,000種。

　　仙人掌是仙人掌科，仙人掌屬的一種植物。別名仙巴掌、觀音掌、霸王樹、龍舌等，世界上共有70～110個屬，2,000餘種，主要分布在南美、非洲、我國南方及東南亞等熱帶、亞熱帶地區的乾旱地區。仙人掌屬於高鈣、高黃酮、多糖、低鈉、無草酸的新型蔬菜，被譽為21世紀綠色天然食品。仙人掌含有人體必需的多種氨基酸、維生素和礦物質成分，不僅可以作為蔬菜直接食用，還可加工成多種保健品，是一種新型的保健食品。雙子葉顯花植物(特徵為具兩片子葉)的一類，屬石竹目[Caryophyllales]仙人掌科[Cactaceae]。某些權威將仙人掌類單獨列為僅具一科的目──仙人掌目[Cactales]，植物學家估計仙人掌類有130屬，約1,650種。

　　仙人掌科原產於北美和南美，從英屬哥倫比亞和加拿大向南的大部分地區，其南界達到智利和阿根廷。墨西哥的仙人掌種類最多。葦仙人掌屬〔Rhipsalis〕可能原產於舊大陸，分布於東非、馬達加斯加及斯里蘭卡。但許多學者認為本屬系從世界其他地方引入這些地區。

　　少數仙人掌種類能在近地水平生出小植株，從而進行無性繁殖。各種仙人掌的組織頗為一致，故一種仙人掌植株的末端部分可以嫁接到另一個種植株的頂部。

植物11 消毒殺菌的 大蒜

大蒜具有抗癌、抗疲勞、抗衰老等功效，還能消毒殺菌。

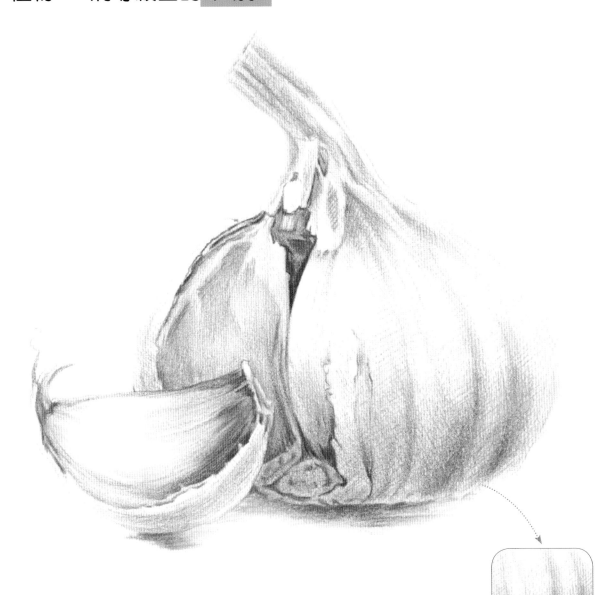

大蒜的表皮不是純白色的，在其生長過程中，表皮也會隨之變色，所以在這裡我們用多種顏色進行疊色。這樣繪製出的效果才會更好。

淡紫色

1 用淡紫色的色鉛筆來
繪製大蒜的外形。

2 繪製完線稿後，用粉
紅色鋪色，明暗關係
要表現出來 。

粉紅色

3 用淡紫色表現出蒜皮包
裹著蒜瓣的痕跡。

4 用淡黃色為蒜瓣的表面
鋪色。從根部往上塗抹
淡紫色。

淡黃色

大蒜的根部要仔
細繪製，用小細
叉表現出剛剝下
來的效果。

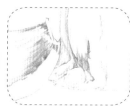

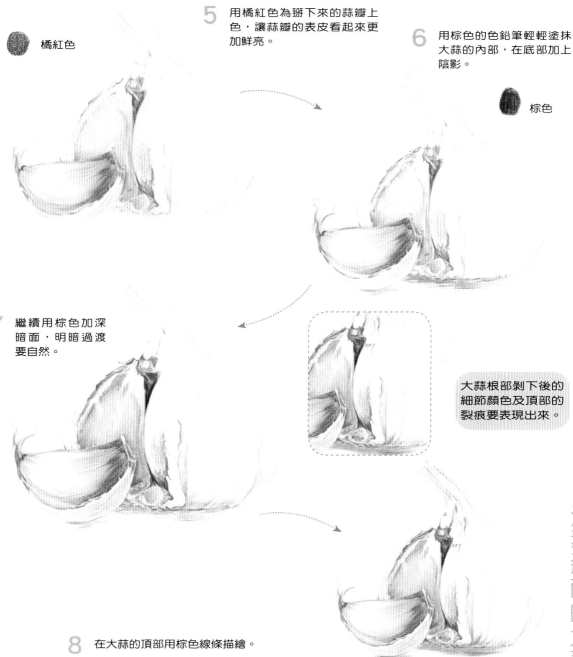

5 用橘紅色為掰下來的蒜瓣上
色，讓蒜瓣的表皮看起來更
加鮮亮。

橘紅色

6 用棕色的色鉛筆輕輕塗抹
大蒜的內部，在底部加上
陰影。

棕色

7 繼續用棕色加深
暗面，明暗過渡
要自然。

大蒜根部剝下後的
細節顏色及頂部的
裂痕要表現出來。

8 在大蒜的頂部用棕色線條描繪。

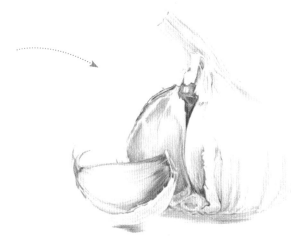

10　大蒜的外皮注意要刻畫出高光，用
　　棕色和淡紫色的色鉛筆來勾勒。

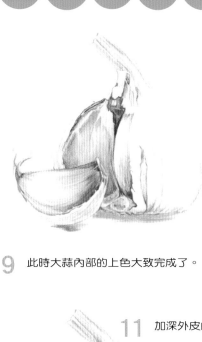

9　此時大蒜內部的上色大致完成了。

11　加深外皮的凹陷處，注意細節。

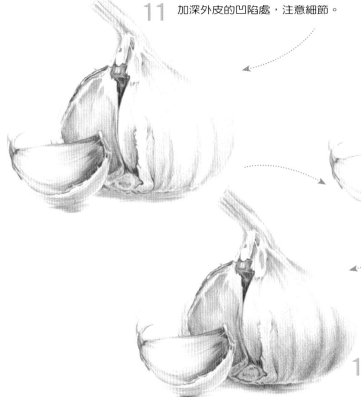

12　此時大蒜的繪製大致完
　　成了，要注意大蒜蒜瓣
　　的飽滿程度。

13　這樣大蒜就算繪製完成了，檢查
　　一下畫面是否有不需要的線條，
　　把它擦除，保持畫面的整潔。

大蒜，多年生草本植物，百合科蔥屬。地下鱗莖分瓣，按皮色不同分為紫皮種和白皮種。辛辣，有刺激性氣味，可食用或供調味，亦可入藥。大蒜種在西漢時從西域傳入我國，經人工栽培繁育，深受大眾喜食。

大蒜呈扁球形或短圓錐形，外面有灰白色或淡棕色膜質鱗皮，剝去鱗葉，內有6～10個蒜瓣，輪生於花莖的周圍，莖基部呈盤狀，生有多數鬚根。每一蒜瓣外包薄膜，剝去薄膜，即見白色、肥厚多汁的鱗片。有濃烈的蒜臭氣，味辛辣。

鱗莖大形，具6～10瓣，外包灰白色或淡紫色於膜質鱗被。葉基生，實心，扁平，線狀披針形，寬約2.5公分左右，基部呈鞘狀。花莖直立，高約60公分；佛焰苞有長喙，長7～10公分；傘形花序，小而稠密，具苞片1～3枚，片長8～10公分，膜質，淺綠色；花間多雜以淡紅色珠芽，長4公厘，或完全無珠芽；花柄細，長於花；花被6，粉紅色，橢圓狀披針形；雄蕊6，白色，花藥突出；雌蕊1，花柱突出，白色，子房上位，呈長橢圓狀卵形，先端凹入，3室。蒴果，1室開裂。種子為黑色。花期在夏季。

粉紅色
用於替大蒜鋪底色。

淡黃色
用於替大蒜表皮上色。

橘紅色
用於替大蒜外皮再次鋪色，增加立體感。

棕色
用於大蒜底部及大蒜頂部的上色。

完成圖

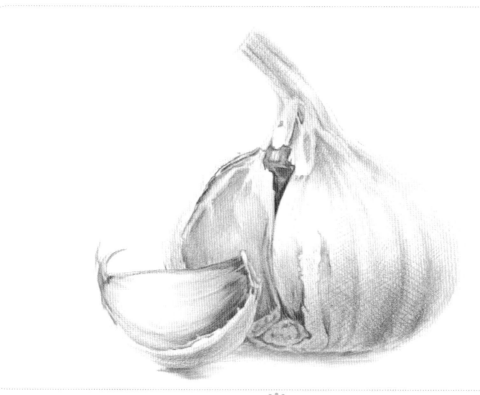

消毒殺菌的大蒜

植物12 調味增香的 青蔥

在東方烹飪中，大蔥占有重要的位置。華人習慣於在炒菜前將蔥和薑切碎一起下油鍋中，炒至金黃進行調味。

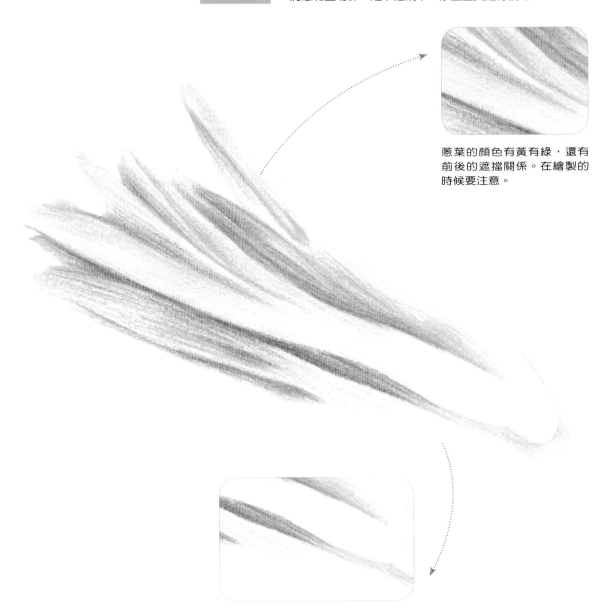

蔥葉的顏色有黃有綠，還有前後的遮擋關係。在繪製的時候要注意。

在繪製青蔥的莖部時，要注意與根部顏色之間的漸層。

淡綠色

1 用淡綠色的色鉛筆繪製出青蔥的外形，不需要過於細緻，表現出輪廓即可。

2 繼續用淡綠色的色鉛筆為青蔥的蔥綠鋪色。

深綠色

淡黃色

3 用深綠色的色鉛筆把青蔥蔥綠的顏色加深，注意相互遮擋的關係。

在青蔥的蔥綠上也加上一點黃色，這樣會顯得更加真實，貼近現實。

4 用淡黃色的色鉛筆為青蔥的蔥白及根部淺淺地上色。

調味增香的青蔥

5　根據步驟3~4把其餘的青蔥蔥綠也繪製完成，注意相互之間的遮擋關係用深綠色在前部加深，讓這一把蔥看起來有立體感，而不是在同一平面上。

6　注意蔥白與蔥綠之間的過渡要自然，青蔥根部用淡黃色做點綴。

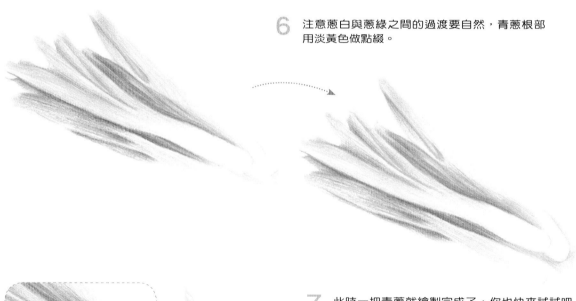

7　此時一把青蔥就繪製完成了，你也快來試試吧。注意解說的細節喔！

蔥白與蔥綠之間的過渡可以使用淡黃色來作為聯繫。

青蔥，是蔥的一種，可分為普通大蔥、分蔥、胡蔥和樓蔥4個類型。山東章丘是中國最大的大蔥種植、加工、出口基地，現在主要種植日本品種大蔥。大蔥味辛，性微溫，具有發表通陽、解毒調味的作用。主要用於風寒感冒、惡寒發熱、頭痛鼻塞，陰寒腹痛，痢疾泄瀉，蟲積內阻，乳汁不通，二便不利等。大蔥含有揮發油，油中主要成分為蒜素，又含有二烯內基硫醚和草酸鈣。另外，還含有脂肪、糖類、胡蘿蔔素等，以及維生素B、C，烟酸，鈣，鎂，鐵等成分。大蔥是日常廚房裡的必備之物，在北方大蔥不僅可作為調味之品，而且能防治疫病，可謂佳蔬良藥。

大蔥多用於煎炒烹炸。南方多產小蔥，是一種常用調料，又叫香蔥，一般用於生食或拌涼菜。普通大蔥：品種多，品質佳，栽培面積大。按其蔥白的長短，又有長蔥白和短蔥白之分。長蔥白類味辣而肥厚，著名品種有遼寧蓋平大蔥、北京高腳白、陝西華縣谷蔥等；短蔥白類蔥白短粗而肥厚，著名品種有山東章丘雞腿蔥、河北的對葉蔥等。分蔥：葉色濃，蔥白為純白色，分蘗力強，辣味淡，品質佳。

蔥具有利肺通陽、發汗解表、通乳止血、定痛療傷的功效，用於痢疾、腹疼痛、關節炎、便秘等癥。蔥有一種獨特的香辣味，來源於揮發硫化物——蔥素，能刺激唾液和胃液分泌，增進食慾。蔥所含的蘋果酸和磷酸糖能興奮神經、改善促進血液循環，解表清熱。常吃蔥可減少膽固醇在血管壁上的堆積。

淡綠色

用於替青蔥鋪底色。

深綠色

用於加深青蔥暗面，增加立體感。

淡黃色

用於刻畫青蔥蔥白與蔥綠之間的過渡。

完成圖

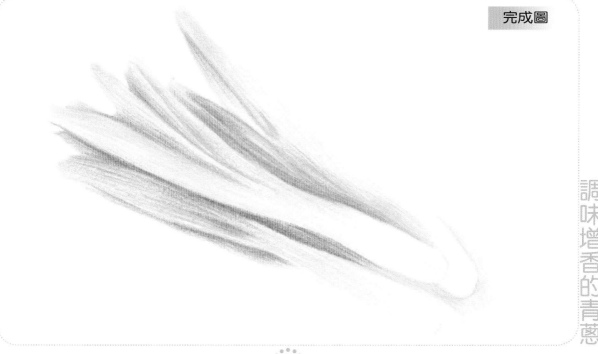

調味增香的青蔥

植物13 充滿生機的 楓葉

楓樹的秋葉獨樹一幟，極具魅力。樹姿優美，葉形秀麗。

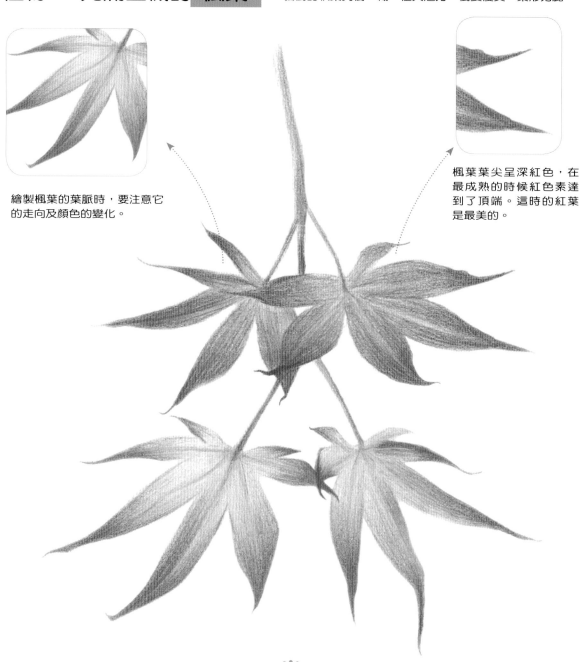

繪製楓葉的葉脈時，要注意它的走向及顏色的變化。

楓葉葉尖呈深紅色，在最成熟的時候紅色素達到了頂端。這時的紅葉是最美的。

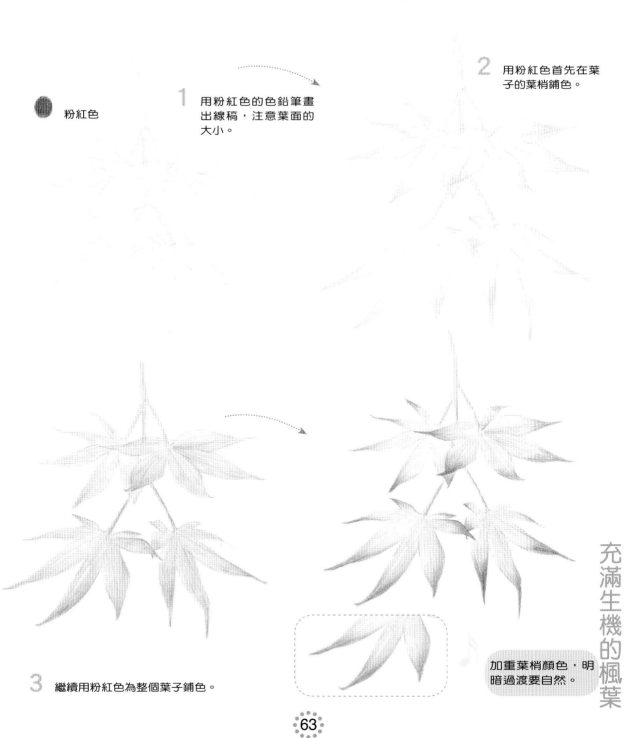

粉紅色

1 用粉紅色的色鉛筆畫出線稿，注意葉面的大小。

2 用粉紅色首先在葉子的葉梢鋪色。

3 繼續用粉紅色為整個葉子鋪色。

加重葉梢顏色，明暗過渡要自然。

充滿生機的楓葉

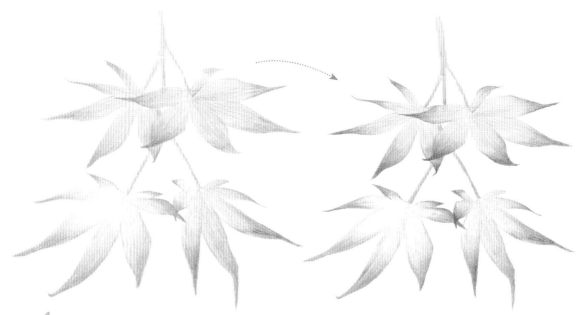

4 使葉梢的顏色逐漸變紅，然後用淡黃色的色鉛筆為楓葉的掌形上色，注意加深暗面顏色。

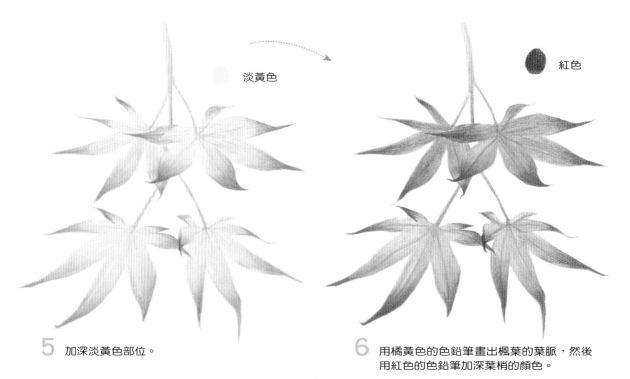

淡黃色

紅色

5 加深淡黃色部位。

6 用橘黃色的色鉛筆畫出楓葉的葉脈，然後用紅色的色鉛筆加深葉梢的顏色。

淡綠色

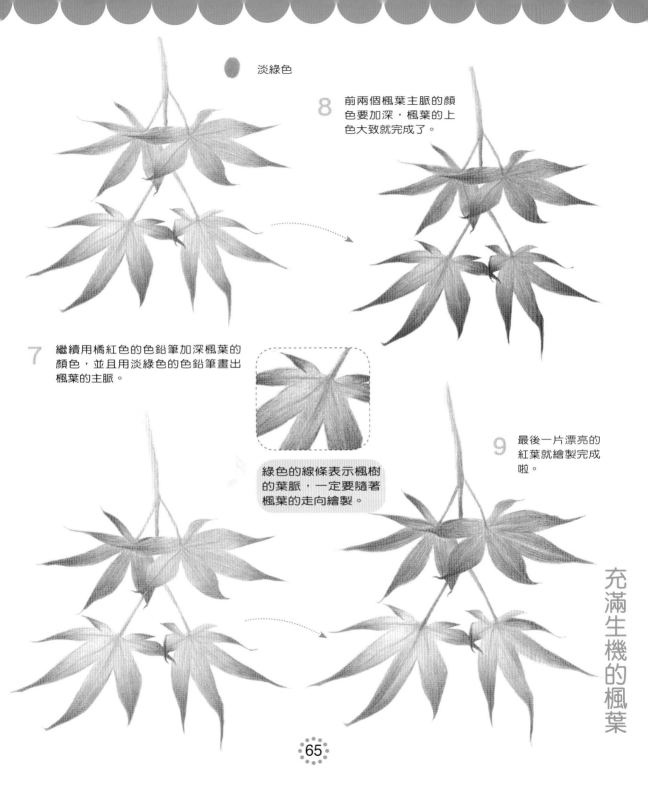

8　前兩個楓葉主脈的顏色要加深，楓葉的上色大致就完成了。

7　繼續用橘紅色的色鉛筆加深楓葉的顏色，並且用淡綠色的色鉛筆畫出楓葉的主脈。

綠色的線條表示楓樹的葉脈，一定要隨著楓葉的走向繪製。

9　最後一片漂亮的紅葉就繪製完成啦。

充滿生機的楓葉

 紅色

用於為楓葉整體鋪色，加深暗面，增加立體感。

淡黃色

用於為楓葉的葉脈 "掌" 心鋪色。

粉紅色

用於為楓葉繪製線稿。

完成圖

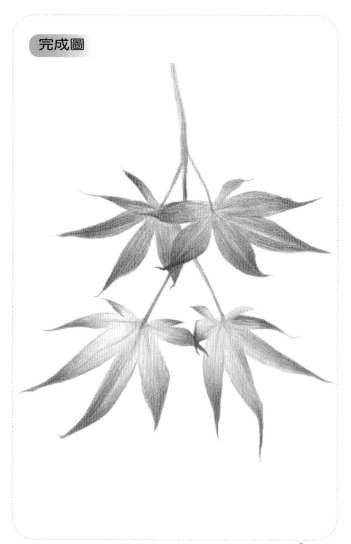

　　楓葉一般為掌狀五裂（也有的品種是三裂），長13公分，寬略大於長。3片最大的裂片具少數突出的齒，基部為心形。在春夏時節是綠色，到秋天會由於葉綠素減少。胡蘿蔔素增多，導致楓葉呈橙黃或紅色。

　　所有的樹葉中都含有綠色的葉綠素，樹木利用葉綠素捕獲光能並且在葉子中其他物質的幫助下把光能以糖等化學物質的形式存儲起來。除葉綠素外，很多樹葉中還含有胡蘿蔔素、黃色色素、紅色色素等其他一些色素。雖然這些色素不能像葉綠素一樣進行光合作用，但是其中有一些能夠把捕獲的光能傳遞給葉綠素。在春天和夏天，葉綠素在葉子中的含量比其他色素要豐富得多，所以葉子呈現出葉綠素的綠色，而看不出其他色素的顏色。當秋天到來時，白天縮短而夜晚延長，這使樹木開始落葉。在落葉之前，樹木不再像春天和夏天製造大量的葉綠素，並且已有的色素，比如葉綠素，也會逐漸分解。這樣，隨著葉綠素含量的逐漸減少，其他色素的顏色就會在葉面上漸漸顯現出來，於是樹葉就呈現出黃、紅等顏色。

植物14 嬌柔嫩綠的 芭蕉葉

芭蕉葉的葉面很大,在南部有的人們把它當做"扇子"來用呢。

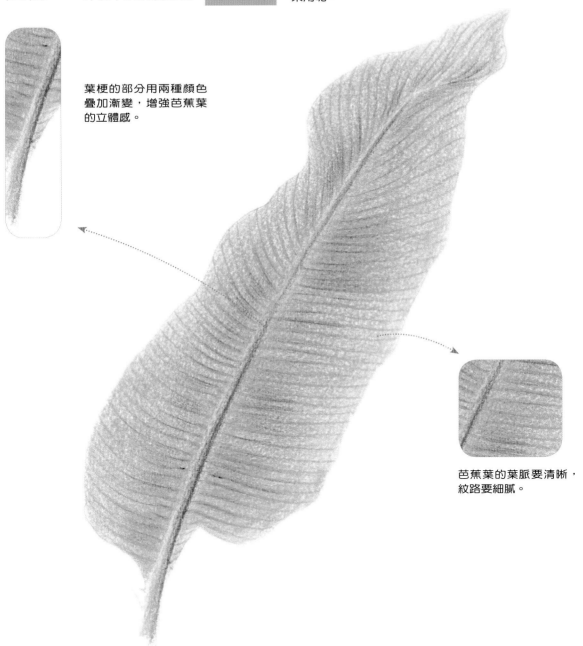

葉梗的部分用兩種顏色疊加漸變,增強芭蕉葉的立體感。

芭蕉葉的葉脈要清晰,紋路要細膩。

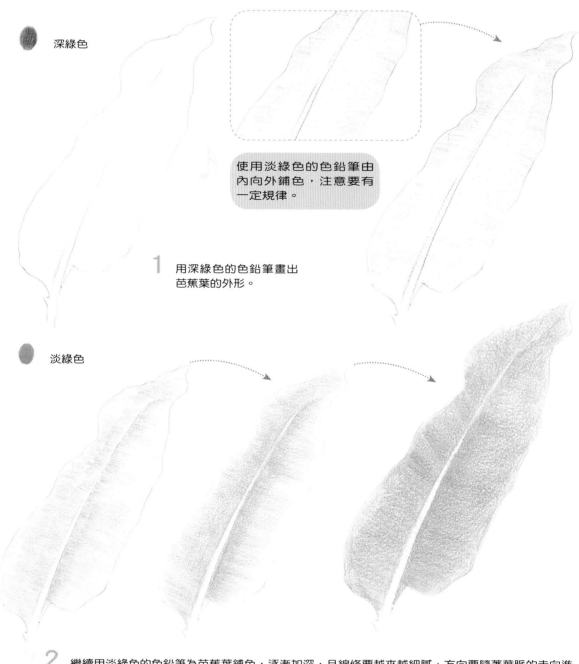

深綠色

使用淡綠色的色鉛筆由
內向外鋪色，注意要有
一定規律。

1 用深綠色的色鉛筆畫出
芭蕉葉的外形。

淡綠色

2 繼續用淡綠色的色鉛筆為芭蕉葉鋪色，逐漸加深，且線條要越來越細膩，方向要隨著葉脈的走向進
行繪製，中間的葉梗部分除外。

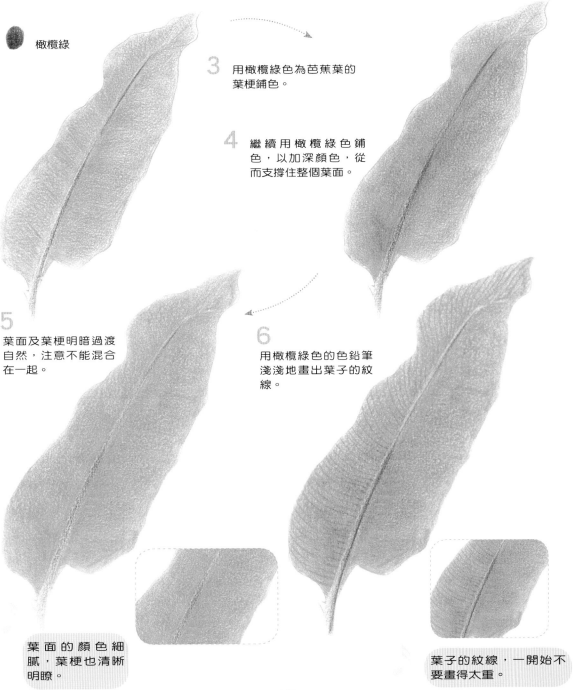

橄欖綠

3 用橄欖綠色為芭蕉葉的葉梗鋪色。

4 繼續用橄欖綠色鋪色，以加深顏色，從而支撐住整個葉面。

5 葉面及葉梗明暗過渡自然，注意不能混合在一起。

6 用橄欖綠色的色鉛筆淺淺地畫出葉子的紋線。

葉面的顏色細膩，葉梗也清晰明瞭。

葉子的紋線，一開始不要畫得太重。

嬌柔嫩綠的芭蕉葉

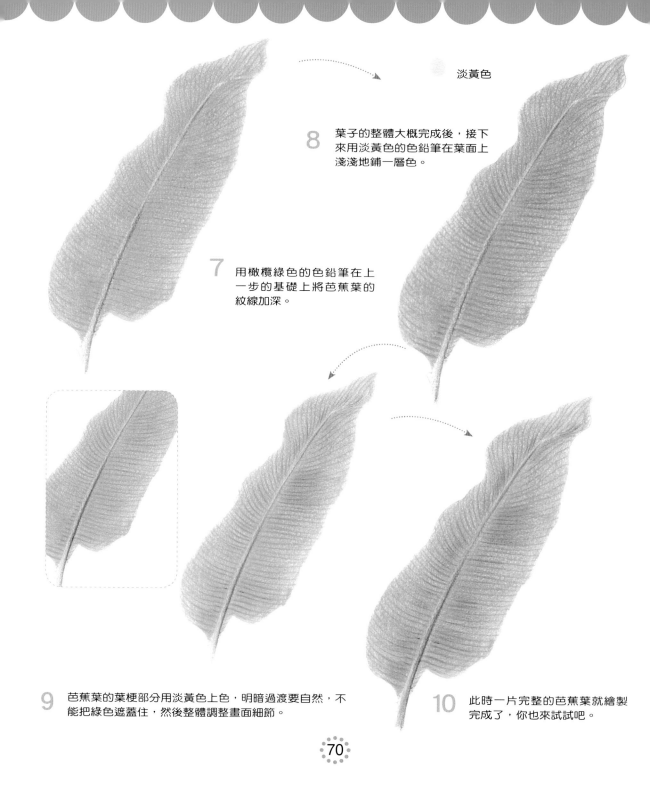

淡黃色

8 葉子的整體大概完成後，接下來用淡黃色的色鉛筆在葉面上淺淺地鋪一層色。

7 用橄欖綠色的色鉛筆在上一步的基礎上將芭蕉葉的紋線加深。

9 芭蕉葉的葉梗部分用淡黃色上色，明暗過渡要自然，不能把綠色遮蓋住，然後整體調整畫面細節。

10 此時一片完整的芭蕉葉就繪製完成了，你也來試試吧。

深綠色

用於畫出芭蕉葉的線稿及鋪色。

橄欖綠

用於替芭蕉葉的葉梗上色並加深葉面暗面，增強立體感。

淡綠色

用於疊加在芭蕉葉表面的葉脈繪製。

完成圖

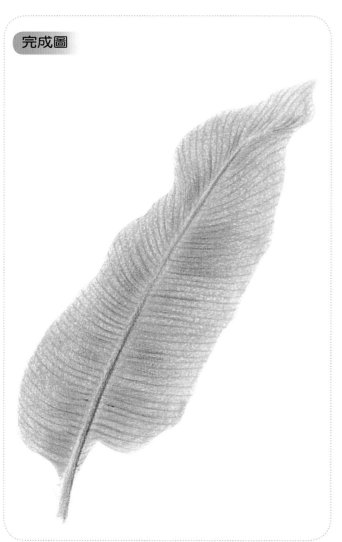

芭蕉，多年生叢生草本植物，高2.5～4公尺。葉柄粗壯，長達30公分；葉片呈長圓形，長2～3公尺，寬25～30公分，先端鈍，基部呈圓形或不對稱，葉面為鮮綠色，有光澤。花序頂和，下垂；苞片呈紅褐色或紫色；雄花生於花序上部，雌花生於花序下部；雌花在每一苞片內有10～16朵，2列；合生花被片長4～4.5公分，具5（3+2）齒裂，離生花被片與合生花被片等長，先端具小尖頭。漿果呈三棱狀，長圓形，長5-7公分，具3～5棱，近無柄，肉質，內具多數種子。種子黑以，具疣突及不規則棱角，寬6～8公厘。花期8～9月。

芭蕉葉的營養價值
主治：清熱，利尿，解毒。治熱病，中暑，腳氣，癰腫熱毒，燙傷。
①《本草再新》：治心火作燒，肝熱生風，除煩解暑。
②《現代實用中藥》：利尿。治腳氣，外用消癰腫。
③《中國藥植圖鑑》：皮及葉敷蜂、虺刺傷處，可止痛，並有止血作用。

嬌柔嫩綠的芭蕉葉

植物15 翩翩起舞的 柳樹葉

柳樹婀娜多姿，纖細的柳條，在風中搖曳的身姿讓人們嚮往。

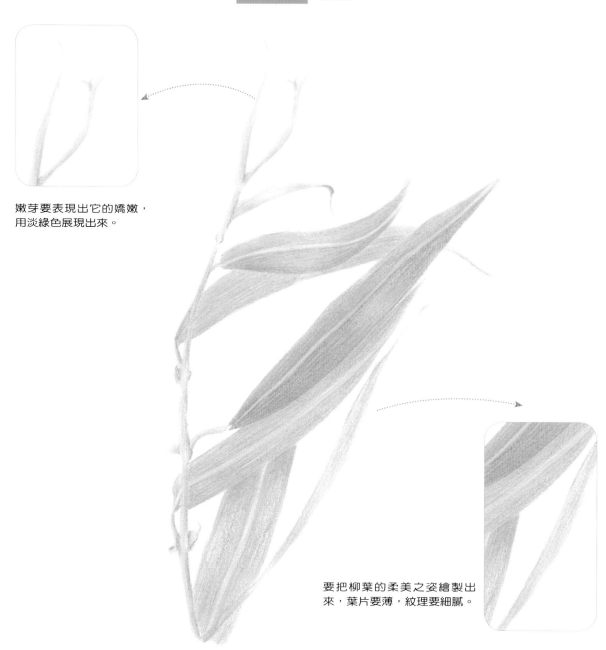

嫩芽要表現出它的嬌嫩，
用淡綠色展現出來。

要把柳葉的柔美之姿繪製出
來，葉片要薄，紋理要細膩。

土黃色

綠色

為部分葉子鋪上綠色，要注意整體的架構。

1 用土黃色的色鉛筆先打出線稿，注意柳葉的姿態，不要過於僵硬，要表現出它的柔美。

淡綠色

柳葉的梗部分的小細節也不要忽略。

翩翩起舞的柳樹葉

3 加深暗面顏色，明暗過渡要自然。

2 用淡綠色的色鉛筆為柳葉鋪色，柳葉中間的主葉脈顏色要加深。

5 加深底部柳葉的顏色，因為柳葉的顏色主體是冷色調，加一些黃綠色，會使其看起來會更加舒適。

4 柳葉的顏色過渡要自然，注意力度的使用，顏色不要過深，使葉子顯得生硬。

6 用黃綠色的色鉛筆把柳葉中間的主脈鋪滿，線條要柔和。

柳葉梗的旁邊長出的小嫩芽，我們選用黃綠色的色鉛筆為它們上色，使它們看起來非常可愛。

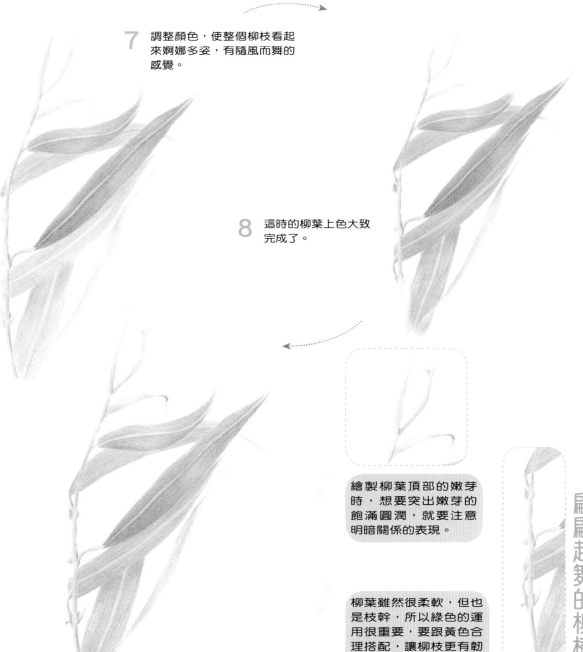

7 調整顏色，使整個柳枝看起來婀娜多姿，有隨風而舞的感覺。

8 這時的柳葉上色大致完成了。

繪製柳葉頂部的嫩芽時，想要突出嫩芽的飽滿圓潤，就要注意明暗關係的表現。

柳葉雖然很柔軟，但也是枝幹，所以綠色的運用很重要，要跟黃色合理搭配，讓柳枝更有韌性。

9 此時柳葉即上色完成了。

翩翩起舞的柳樹葉

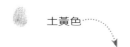
土黃色⋯⋯

畫出柳葉的線稿及鋪色。也用於葉脈部分的繪製。

淡綠色⋯⋯

為柳葉整體鋪色。

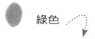
綠色⋯⋯

用於加深柳葉的暗面，增強立體感。

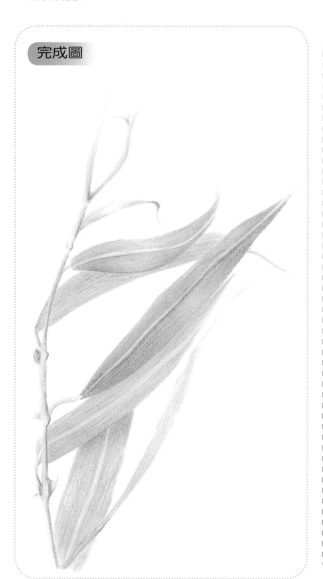

完成圖

柳葉為楊柳科植物垂柳的葉，每年春、夏採摘，味苦，性涼，無毒。具有清熱、透疹、利尿、解毒的功效，內服用於治療上呼吸道感染、氣管炎、肺炎、膀胱炎、咽喉炎等各種炎症感染，外敷用於癰腫、化膿性腮腺炎、乳腺炎等症。

柳樹材質輕，易切削，乾燥後不變形，無特殊氣味，可供建築、礦坑支撐、箱板和火柴梗等用材；木材纖維含量高，是造紙和人造棉的原料；柳木、柳枝是很好的薪炭材；許多種柳條可編筐、箱、帽等；柳葉可用做羊、馬等的飼料；蜜源植物；為優美的觀賞樹種。柳樹極易成活，適合配植於池邊湖岸，如間植花桃，則綠絲婀娜，紅枝招展，尤為中國江南園林中的春景特色。適應性強，樹形優美，多作為庭園綠化樹種。對二氧化硫、氯氣等抗性弱，受害後有落葉和枯梢現象，不宜栽植於大氣污染地區。

樹皮含鞣質；材質較旱柳差，可做器具和造紙原料；柳絮可填塞椅墊和枕頭；枝和鬚根能祛風除濕。

阿斯匹林是人類常用的具有解熱和鎮痛等作用的一種藥品，它的學名叫乙醯水楊酸。阿斯匹林的發明起源於隨處可見的柳樹。在中國和西方，人們自古以來就知道柳樹皮具有解熱鎮痛的神奇功效。在中藥裡，柳樹入藥亦多顯功效。

瑞典通過栽培短輪伐期柳樹矮林（以下簡稱柳樹矮林）獲得生物能源，其造林地主要是農地，所生產的生物量在地區供熱廠中用於聯合熱電生產。

在生產生物能源的同時，柳樹矮林還可起到清除污染物和治理環境的作用。瑞典已成功地將柳樹矮林用於城市廢水、垃圾瀝出物、工業廢水（如貯木廠噴澆原木後的廢水）、下水道污泥和鋸末等處理，主要是通過植物吸收來減少水和土壤中的污染物和過多的養分，促進土壤微生物對有機污染物的降解。這個過程稱為植物整治。

植物16 翠綠迎春的 楊樹葉

楊樹葉是很普通的葉子，但它卻是第一個告訴我們春天來臨的。

　　葉片呈三角形或三角狀卵形，長7～10公分，長枝和萌枝葉較大，長10～20公分。一般長大於寬，先端漸尖，基部呈截形或寬楔形，邊緣半透明，具圓鋸齒，近基部有短緣毛；葉柄側扁而長。雄花序長7～15公分，花序軸光滑，每花有雄蕊15～25(或40)；苞片不整齊，絲狀深裂，花盤全緣，花絲細長；雌花序有45～50朵花，柱頭4裂。果序長達27公分，蒴果呈卵圓形，長約8公厘，2～3瓣裂。花期4月，果期5～6月。

綠色

1 用綠色的色鉛筆畫出楊樹葉面的線稿，注意邊緣為不規則鋸齒狀。

2 用橄欖綠色為葉面鋪色，注意方向是從內向外。

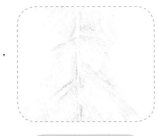

橄欖綠

線條要順直，有一定的規律，用白色的色鉛筆把它的葉脈繪製出來。

3 鋪色完成後，再鋪一次以便加深顏色。

4 加深顏色後，整片葉子的效果也就出來了。

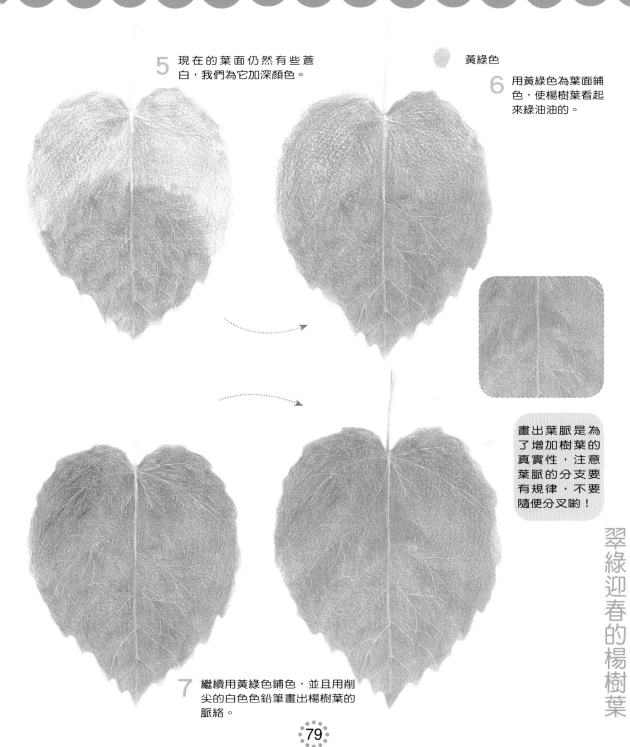

5　現在的葉面仍然有些蒼白，我們為它加深顏色。

黃綠色

6　用黃綠色為葉面鋪色，使楊樹葉看起來綠油油的。

畫出葉脈是為了增加樹葉的真實性，注意葉脈的分支要有規律，不要隨便分叉喲！

7　繼續用黃綠色鋪色，並且用削尖的白色色鉛筆畫出楊樹葉的脈絡。

翠綠迎春的楊樹葉

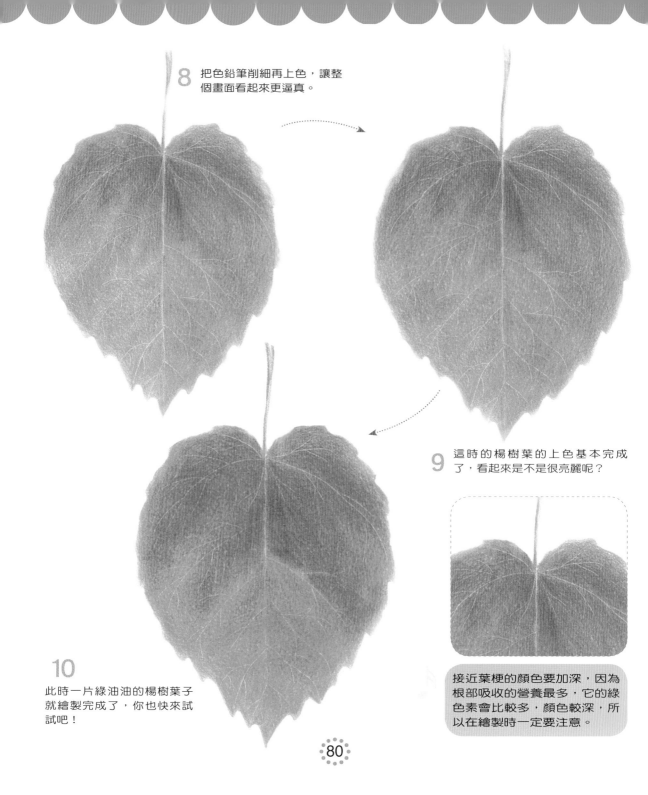

8 把色鉛筆削細再上色，讓整個畫面看起來更逼真。

9 這時的楊樹葉的上色基本完成了，看起來是不是很亮麗呢？

10 此時一片綠油油的楊樹葉子就繪製完成了，你也快來試試吧！

接近葉梗的顏色要加深，因為根部吸收的營養最多，它的綠色素會比較多，顏色較深，所以在繪製時一定要注意。

 綠色

用於畫出楊樹葉的線稿及鋪色。最後是葉脈的部分。

 黃綠色

為楊樹葉整體鋪色，使顏色更鮮艷。

 橄欖綠

用於加深楊樹葉的暗面，增強立體感。

用白色的色鉛筆勾畫出葉脈、

完成圖

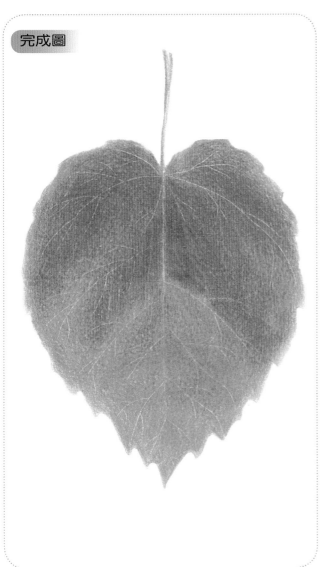

　　楊柳科，楊屬植物落葉喬木的通稱。全屬有100多種，主要分布在中國（江蘇大豐楊樹基地），歐洲（東非林場）、亞洲、北美洲的溫帶、寒帶，以及地中海沿岸國家與中東地區。中國有50多種。木材用做民用建築材料、生產傢具、火柴梗、鋸材等，同時也是人造板及纖維用材。葉是良好的飼料。楊樹又是用材林、防護林和四旁綠化的主要樹種。楊樹小枝具頂芽與芽鱗兩枚以上。單葉互生，呈卵形或近圓形。葇花序，雌雄異株,不具花瓣,有環狀花盤及苞片。苞片頂端分裂。雄蕊為多數。對二氧化硫及有害氣體有一定的抗性，是綠化環境、淨化空氣、水土保持的好樹種之一。

　　該樹高達30公尺。樹皮為灰綠色或灰白色，皮孔呈菱形散生，或2～4連生。老樹幹基部為黑灰色，縱裂。芽卵形，花芽呈卵圓形或近球形，微被氈毛。長枝葉為卵形或三角形狀卵形，長10～15公分，寬8～13公分，先端短漸尖，基部為心形或平截，邊緣具波狀齒；葉柄上部側扁，長3～7公分，先端通常有2～3（或4）個腺點；短狀葉通常較小，卵形或三角形卵形；邊緣具深波狀齒，葉柄稍短於葉片，側扁，先端無腺點。雄花序長10～14（或20）公分；雄花苞片約具10個尖頭，密生長毛，雄蕊6～12，花藥紅色；雌花序長4～7公分，苞片尖裂，邊緣具長毛；子房為橢圓形，柱頭2裂，粉紅色。果序長達14公分；蒴果2瓣裂。花期3～4月，果期4～5月。

翠綠迎春的楊樹葉

植物17 纖細柔弱的 含羞草

輕輕觸碰它的葉片會立刻緊閉下垂，即使一陣風吹過也會出現這種情形，就像一個害羞的少女一般。

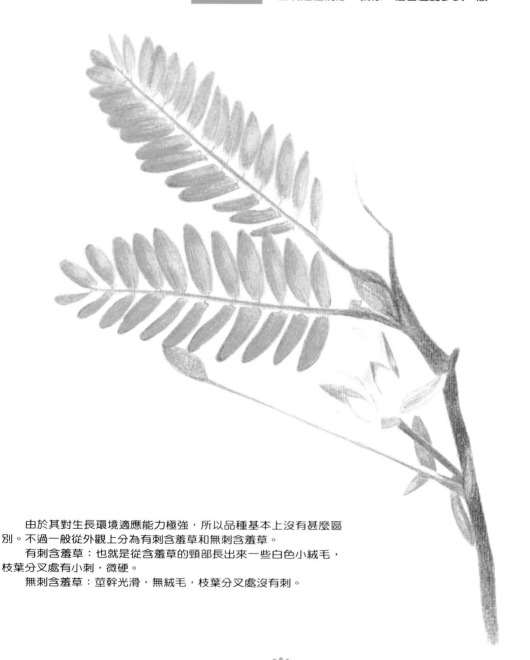

由於其對生長環境適應能力極強，所以品種基本上沒有甚麼區別。不過一般從外觀上分為有刺含羞草和無刺含羞草。

有刺含羞草：也就是從含羞草的頸部長出來一些白色小絨毛，枝葉分叉處有小刺，微硬。

無刺含羞草：莖幹光滑，無絨毛，枝葉分叉處沒有刺。

黃綠色

2 用綠色為它的葉面鋪色，用
淡紫色替它的枝幹上色。

1 用黃綠色的色鉛筆畫出含羞
草的外形，它很 "嬌弱"，
所以葉片和枝幹都比較細小

綠色

淡黃色

淡紫色

4 按上一步的方法把剩
下的葉子也都塗滿。

3 繼續用綠色為葉面上色以加深葉片的顏
色，葉片的中間用淡黃色做點綴，顯得嬌
小可愛。

葉面的上色要用
較細的筆尖來繪
製。

纖細柔弱的含羞草

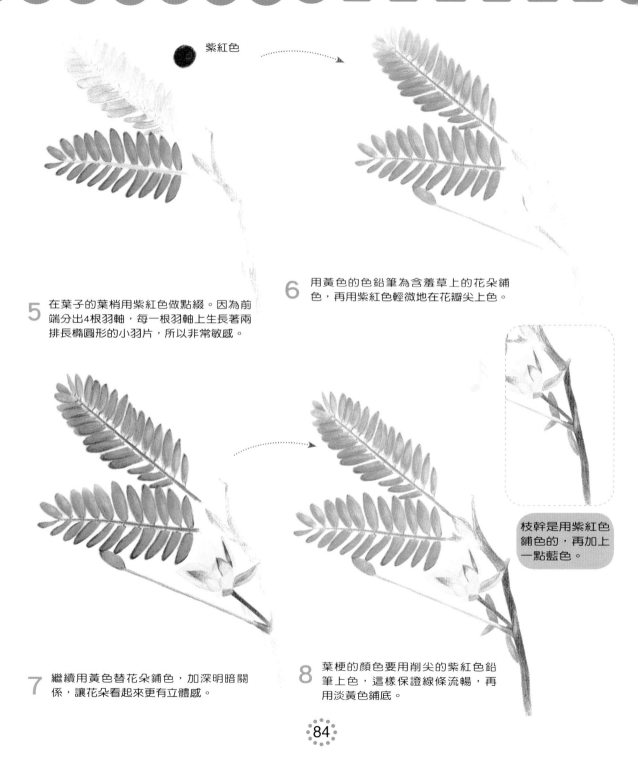

紫紅色

5 在葉子的葉梢用紫紅色做點綴。因為前端分出4根羽軸，每一根羽軸上生長著兩排長橢圓形的小羽片，所以非常敏感。

6 用黃色的色鉛筆為含羞草上的花朵鋪色，再用紫紅色輕微地在花瓣尖上色。

枝幹是用紫紅色鋪色的，再加上一點藍色。

7 繼續用黃色替花朵鋪色，加深明暗關係，讓花朵看起來更有立體感。

8 葉梗的顏色要用削尖的紫紅色鉛筆上色，這樣保證線條流暢，再用淡黃色鋪底。

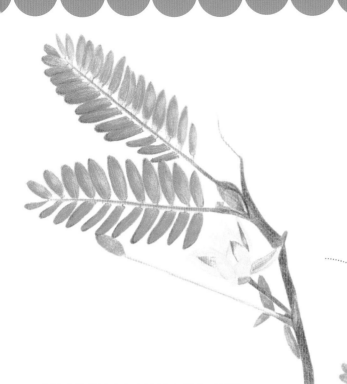

含羞草的花苞藏在枝幹裡面，在繪製的時候要注意前後遮擋的結構。

9 此時含羞草的上色大致就完成了，再調整一下細節。

在繪製花朵的時候也可以根據個人喜好使用別的顏色，當然含羞草的花朵還有球形的，大家也可以嘗試一下。

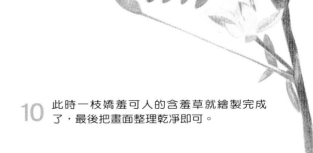

10 此時一枝嬌羞可人的含羞草就繪製完成了，最後把畫面整理乾淨即可。

纖細柔弱的含羞草

黃綠色→

畫出含羞草的線稿及鋪色。也用於繪製葉脈的部分。

淡紫色→

替含羞草的枝幹上色。

綠色→

替含羞草的葉子上色。

淡黃色→

替含羞草的花朵、葉子與枝幹連接的部分上色。

紫紅色→

用紫紅色加深含羞草枝幹的顏色。

完成圖

含羞草為豆科多年生草本或亞灌木，由於葉子會對熱和光產生反應，受到外力觸碰會立即閉合，所以得名含羞草。原產於南美熱帶地區，喜溫暖濕潤的環境，對土壤要求不嚴。花為粉紅色，形狀似絨球，討喜可人。開花後結莢果，果實呈扁圓形。葉為羽毛狀復葉互生，呈掌狀排列。含羞草的花、葉和莢果均具有較好的觀賞效果，且較易生長，適宜做陽台、室內的盆栽花卉，在庭院等處也能種植。含羞草與一般植物不同，它在受到外界觸動時，葉柄下垂，小葉片閉合，此動作被人們理解為"害羞"，故稱為含羞草、知羞草、怕醜草。

大約在盛夏以後開花，頭狀花序長圓形，2～3個生於葉腋。花淡紅色，花萼鐘狀，有8個微小萼齒，花瓣4裂，雄蕊4枚，子房無毛。莢果扁平，長1.2～2公分，寬約0.4公分，邊緣有刺毛，有3～4個莢節，每莢節有1顆種子，成熟時，莢節脫落。花期9月。

植物18 千姿百態的 荷葉

荷葉也有降血脂的作用，所以很多減肥、降脂、去痘產品中都含有荷葉成分。

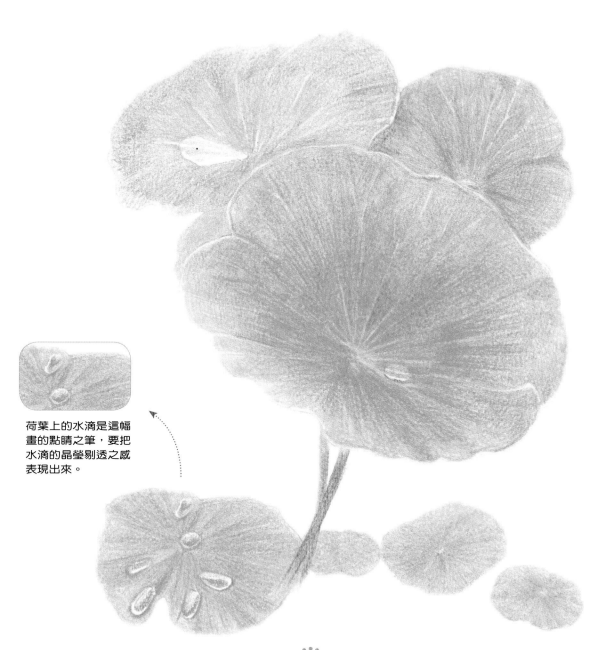

荷葉上的水滴是這幅畫的點睛之筆，要把水滴的晶瑩剔透之感表現出來。

 綠色

2 用綠色為荷葉鋪色，荷葉上的露珠除外。

1 用綠色的色鉛筆畫出荷葉的線稿，葉面上的脈絡也要畫出來。

3 用顏色較深的橄欖綠為後面的荷葉上色。

橄欖綠

4 按照上一步驟把荷葉全部上色。

♪ 荷葉生長得越久顏色越淺，所以荷葉比較小的時候顏色較深。

6 按照上一步驟的方法為另外兩片荷葉上色，因為遮擋關係部分顏色要加深。

5 繼續用綠色上色，暗面要加深，明暗過渡要自然。

在這裡露珠可謂是點睛之筆，晶瑩剔透的水珠滑落在荷葉上煞是唯美動人。先用黑色的色鉛筆畫出淡淡的外邊。

7 用同樣的方法為後面的荷葉鋪色，露珠除外。

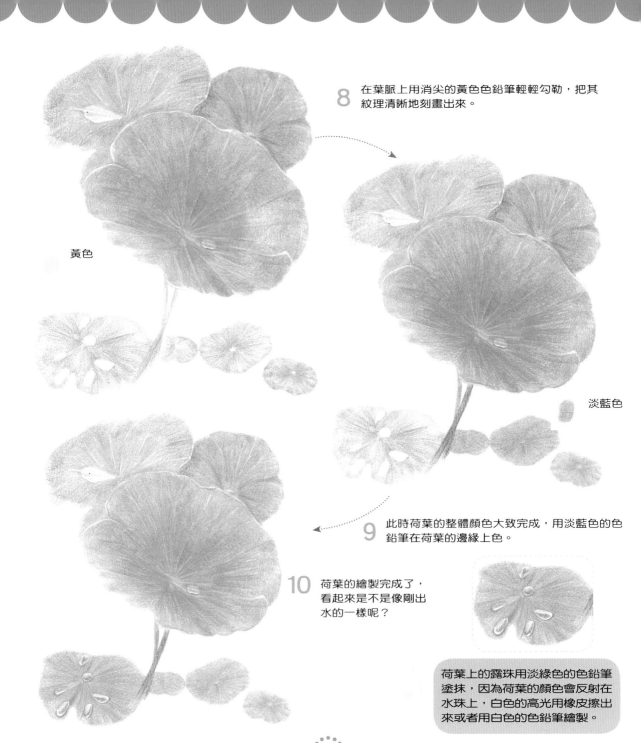

8 在葉脈上用消尖的黃色色鉛筆輕輕勾勒，把其紋理清晰地刻畫出來。

黃色

淡藍色

9 此時荷葉的整體顏色大致完成，用淡藍色的色鉛筆在荷葉的邊緣上色。

10 荷葉的繪製完成了，看起來是不是像剛出水的一樣呢？

荷葉上的露珠用淡綠色的色鉛筆塗抹，因為荷葉的顏色會反射在水珠上，白色的高光用橡皮擦出來或者用白色的色鉛筆繪製。

荷葉為睡蓮科植物蓮的葉。蓮為多年生水生草本植物，生於水澤、池塘、湖沼或水田內，野生或栽培，廣布於南北各地。6月～7月在花未開放時採收，除去葉柄，曬至七八成干，對折成半圓形，曬乾。夏季亦用鮮葉或初生嫩葉。

荷葉含有蓮鹼（Roemerine）、原荷葉鹼（Pronuciferine）和荷葉鹼（Nuciferine）等多種生物鹼及維生素C、多糖。有清熱解毒、涼血、止血的作用。現代研究表明，荷葉也有降血脂的作用，所以很多減肥、降脂、去痘產品中都含有荷葉成分。

荷葉的表面附著無數個微米級的蠟質乳突結構。用電子顯微鏡觀察這些乳突時，可以看到在每個微米級乳突的表面又附著許許多多與其結構相似的奈米級顆粒，科學家將其稱為荷葉的微米－奈米雙重結構。正是具有這些微小的雙重結構，使荷葉表面與水珠或塵埃的接觸面積非常有限，因此便產生了水珠在葉面上滾動並能帶走灰塵的現象。而且水不留在荷葉表面。

綠色

用於替荷葉鋪底色。

橄欖綠

用於加深荷葉的顏色。

黃色

用於勾勒出荷葉葉脈的走向。

淡藍色

用於替荷葉疊加上色。

完成圖

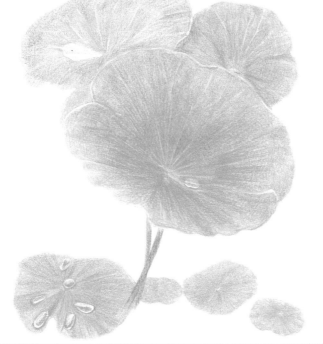

千姿百態的荷葉

植物19 唯美浪漫的 銀杏葉

銀杏葉是一種具有很高藥用價值的植物。銀杏別名白果、公孫樹。

銀杏為落葉喬木，4月開花，10月成熟，種子為橙黃色的核果狀。銀杏是現存種子植物中最古老的子遺植物。和它同綱的所有其他植物皆已滅絕。號稱活化石，出生在幾億年前，現存活在世的銀杏種類稀少而分散，上百歲的老樹已不多見。變種及品種有：黃葉銀杏、塔狀銀杏、裂銀杏、垂枝銀杏和斑葉銀杏等26種。

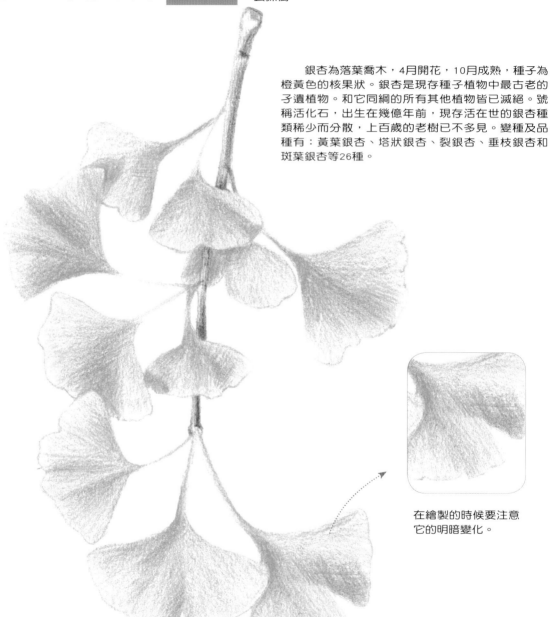

在繪製的時候要注意它的明暗變化。

1 用橄欖綠色的色鉛筆繪製
銀杏葉的外形。

棕色

橄欖綠

2 用棕色的色鉛筆為樹枝
大致鋪色。

為銀杏葉上色時
要注意過渡。瞭
解高光的方位。
線條要細膩，不
要過於粗糙。

3 用橄欖綠色為銀杏葉淡淡地鋪一層
顏色。

4 繼續用橄欖綠色逐漸加深顏色的鋪陳。

唯美浪漫的銀杏葉

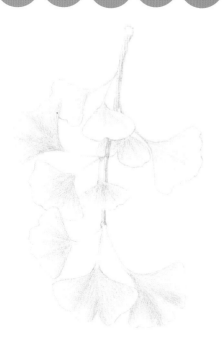

淺黃色

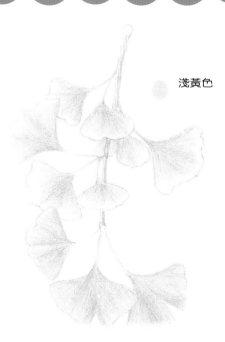

樹枝這種小細節也要注意。用棕色將樹枝鋪滿，除了樹枝的末端。

5 在上一步驟基礎上加深顏色。把剩下的葉片逐步完成。

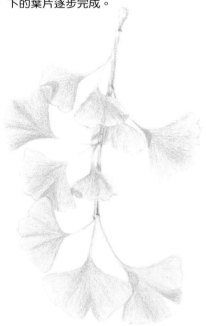

6 用淺黃色的色鉛筆在銀杏葉上鋪上一層顏色，讓樹葉看起來光滑真實。

棗紅色

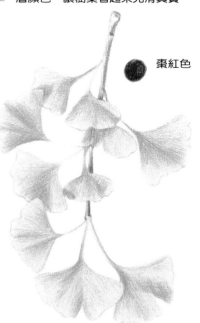

7 在上一步驟的基礎上完成銀杏葉的上色。

用棗紅色替樹枝疊加上色。讓樹枝看起來更有立體感。

8 一根完整的銀杏葉分枝就繪製完成了。你也來試試吧！

銀杏葉是一種具有很高藥用價值的植物。銀杏，別名白果、公孫樹，屬裸子植物，和它同門的所有其他植物都已滅絕，被稱為"孑遺植物"。

　　銀杏葉是一種具有很高藥用價值的植物，銀杏樹是中國古老的樹種之一，它是神奇的醫療之樹，兩億五千多年前侏羅紀恐龍掌控地球時，銀杏是最繁盛的植物之一。地球生命歷經幾億年的變動，尤其是第四世紀被冰川覆蓋之後，只有銀杏仍保持它最原始的面貌，在生物演化學史上被稱為"活化石"。其葉、果實、種子都有比較高的藥用價值，其藥理作用不斷被認識，臨床應用範圍逐步擴大。味微苦，性平。具有益心、活血止痛、斂肺平喘、化濕止瀉的功效。

　　銀杏樹又名白果樹，是中國的瑰寶，珍稀可貴，被譽為地球的"長壽樹"。銀杏葉中含有天然活性黃酮及苦內酯等於人體健康有益的多種成分，具有溶解膽固醇、擴張血管的作用，對改善腦功能障礙、動脈硬化、高血壓、眩暈、耳鳴、頭痛、老年痴呆、記憶力減退等有明顯效果。其防病、治病、健身的價值在明代李時珍的《本草綱目》中早有記載。經國家衛生部門檢測證明：飲用銀杏茶可明顯降低血清膽固醇、甘油三脂和低密度血脂蛋白，減少體內儲存脂肪的作用。對於高血脂的調節、高血壓和冠心病等心腦血管系統疾病患者輔助性防治，以及肥胖型人群的減肥等有良好的功效，是預防治療老年痴呆的理想飲品。是目前世界公認的治、防心腦血管疾病最理想的藥物成分。

橄欖綠

用於替銀杏葉鋪底色。

棕色

用作銀杏葉樹枝的顏色。

淺黃色

在銀杏葉高光部分用淺黃鋪色。

棗紅色

用於替銀杏葉的枝幹再次鋪色。

完成圖

唯美浪漫的銀杏葉

植物20 嬌媚妖艷的 玫瑰花

玫瑰象徵著愛情，其花朵主要用於食品及提煉香精玫瑰油，玫瑰油要比等重量黃金價值高。

花瓣靠內側的顏色要加深，這樣繪製出來的花朵才會飽滿有立體感。

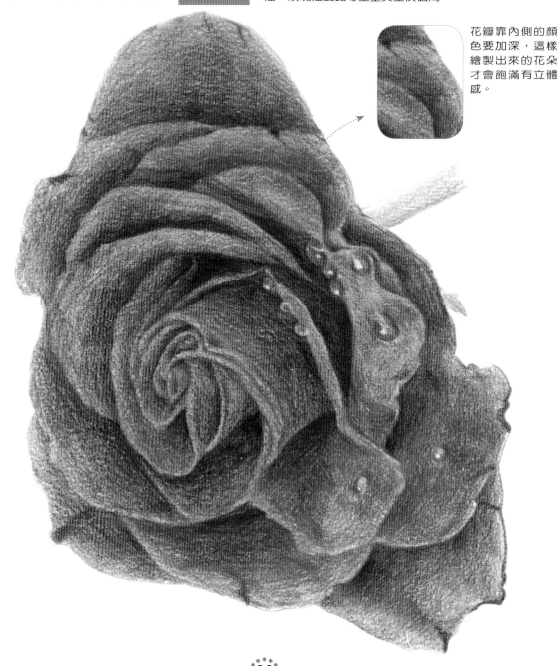

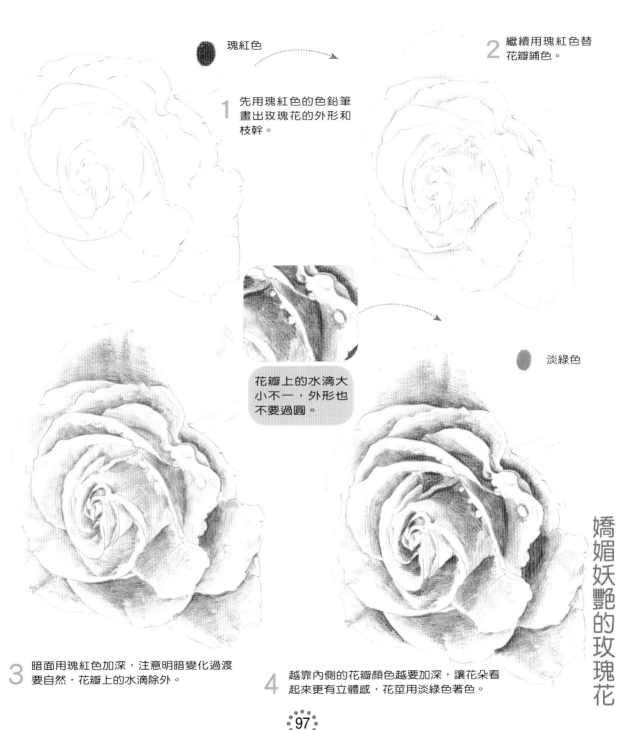

瑰紅色

先用瑰紅色的色鉛筆
1 畫出玫瑰花的外形和
枝幹。

2 繼續用瑰紅色替
花瓣鋪色。

花瓣上的水滴大
小不一，外形也
不要過圓。

淡綠色

3 暗面用瑰紅色加深，注意明暗變化過渡
要自然，花瓣上的水滴除外。

4 越靠內側的花瓣顏色越要加深，讓花朵看
起來更有立體感，花莖用淡綠色著色。

嬌媚妖艷的玫瑰花

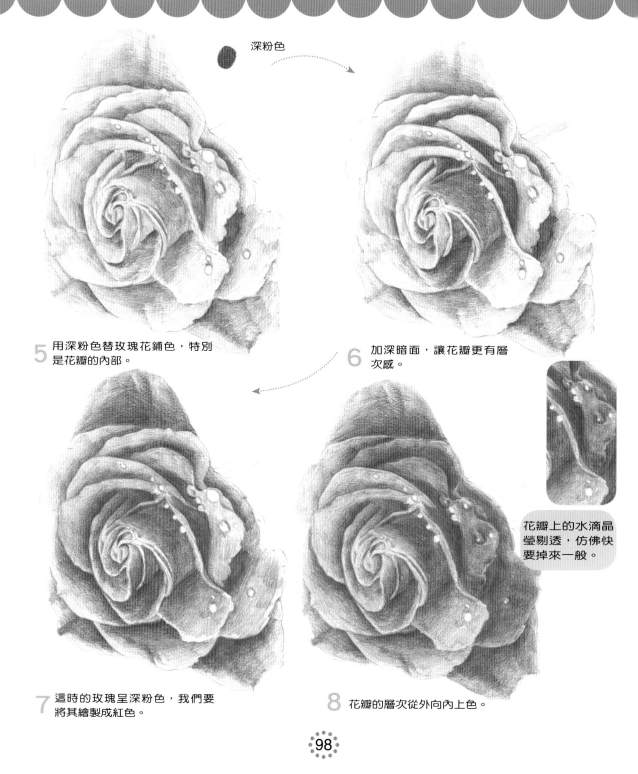

深粉色

5 用深粉色替玫瑰花鋪色，特別
 是花瓣的內部。

6 加深暗面，讓花瓣更有層
 次感。

花瓣上的水滴晶
瑩剔透，仿佛快
要掉來一般。

7 這時的玫瑰呈深粉色，我們要
 將其繪製成紅色。

8 花瓣的層次從外向內上色。

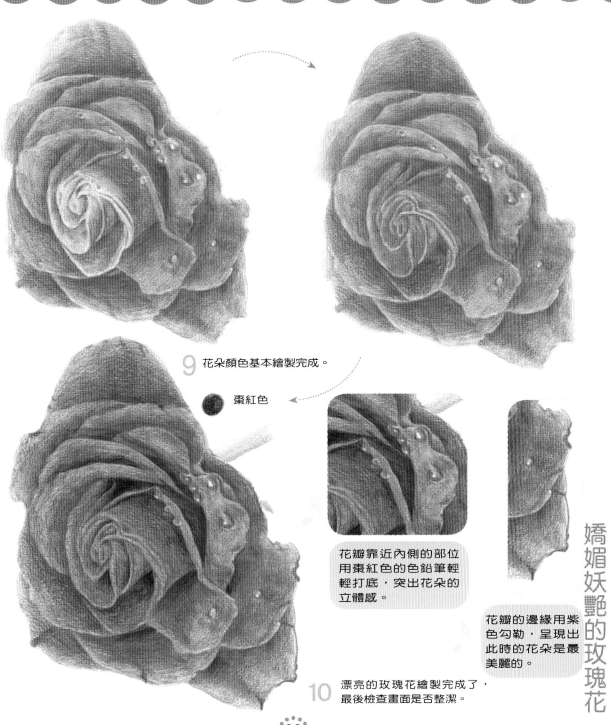

9 花朵顏色基本繪製完成。

● 棗紅色

花瓣靠近內側的部位用棗紅色的色鉛筆輕輕打底，突出花朵的立體感。

花瓣的邊緣用紫色勾勒，呈現出此時的花朵是最美麗的。

嬌媚妖艷的玫瑰花

10 漂亮的玫瑰花繪製完成了，最後檢查畫面是否整潔。

玫瑰，又被稱為刺玫花、徘徊花、刺客、穿心玫瑰。薔薇科薔薇屬灌木。作為農作物，其花朵主要用於食品及提煉香精玫瑰油，玫瑰油要比等重量黃金價值高，應用於化妝品、食品、精細化工等。

　　玫瑰，莖叢生，有刺。單數羽狀複葉互生，小葉5～9片，連葉柄5～13公分，呈橢圓形或橢圓形狀倒卵形，長1.5～4.5公分，寬1～2.5公分，先端急尖或圓鈍。基部呈圓形或寬楔形，邊緣有尖銳鋸齒，上面無毛，深綠色，葉脈下陷，多皺，下面有柔毛和腺體，葉柄和葉軸有絨毛，疏生小莖刺和刺毛；托葉大部附著於葉柄，邊緣有腺點；莖柄基部的刺常成對生長。
　　花單生於葉腋或數朵聚生，苞片卵形，邊緣有腺毛，花梗長5～25公厘，密被絨毛和腺毛，花直徑4～5.5公分，上有稀疏柔毛，下密被腺毛和柔毛；花冠鮮艷，為紫紅色，芳香；花梗有絨毛和腺體。薔薇果扁球形，熟時為紅色，內有多數小瘦果，萼片宿存。

　　玫瑰因枝幹多刺，故有"刺玫花"之稱。詩人白居易有"菡萏泥連萼，玫瑰刺繞枝"之句。玫瑰花可提取出高級香料玫瑰油，因其價值比黃金還要昂貴，故玫瑰有"金花"之稱。

 瑰紅色

用於替玫瑰花鋪底色。

 深粉色

用於加深玫瑰花的顏色。

 淡綠色

用於繪製玫瑰花的花梗及葉子的顏色。

 棗紅色

作為玫瑰花芯的顏色。

完成圖

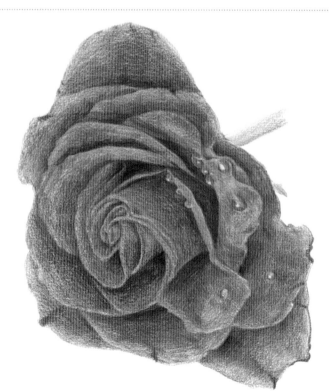

植物21 亭亭玉立的 荷花

陳志歲《詠荷》詩曰："身處污泥未染泥，白莖埋地沒人知。生機紅綠清澄裡，不待風來香滿池。"

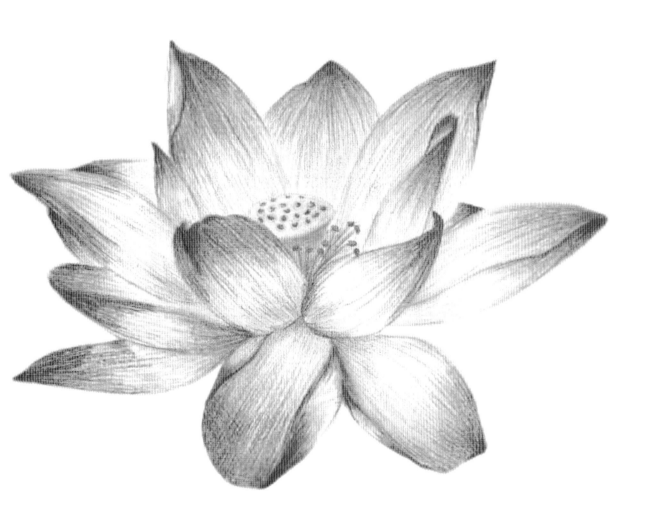

荷花。根莖橫生，肥厚，節間膨大，內有多數縱行通氣孔洞，外生鬚狀不定根。節上生葉，露出水面；葉柄著生於葉背中央，粗壯，圓柱形，多刺；葉片為圓形，直徑25～90公分，全緣或稍呈波狀，上面為粉綠色，下面葉脈從中央射出，有1～2次叉狀分枝。

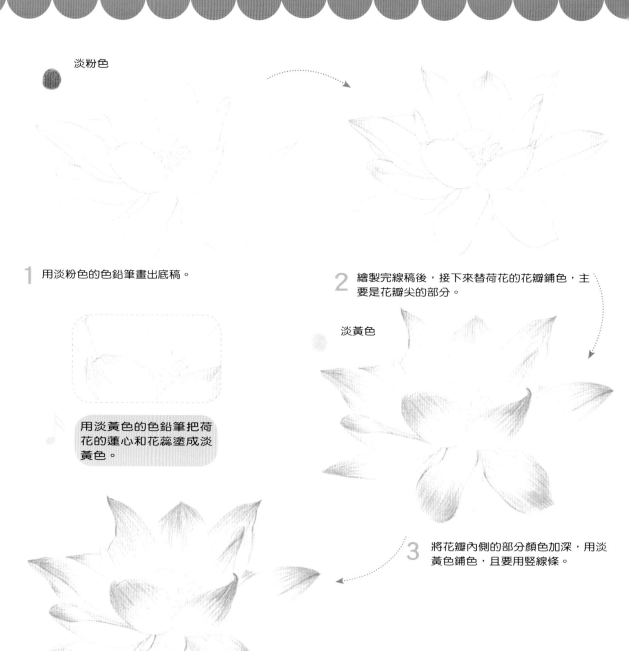

淡粉色

1 用淡粉色的色鉛筆畫出底稿。

用淡黃色的色鉛筆把荷花的蓮心和花蕊塗成淡黃色。

2 繪製完線稿後,接下來替荷花的花瓣鋪色,主要是花瓣尖的部分。

淡黃色

3 將花瓣內側的部分顏色加深,用淡黃色鋪色,且要用豎線條。

4 把剩下的花瓣按照上一步的方法,逐步完成上色。

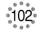

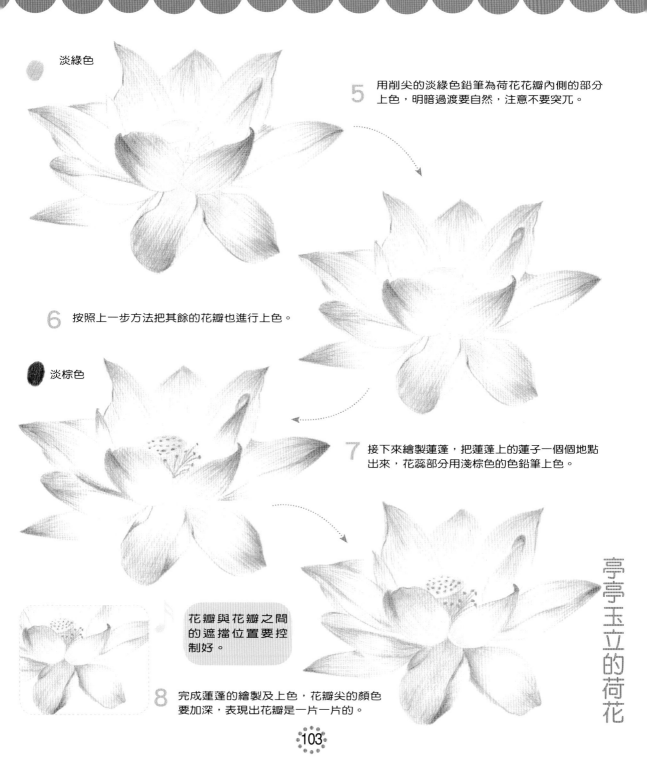

淡綠色

5 用削尖的淡綠色鉛筆為荷花花瓣內側的部分上色，明暗過渡要自然，注意不要突兀。

6 按照上一步方法把其餘的花瓣也進行上色。

淡棕色

7 接下來繪製蓮蓬，把蓮蓬上的蓮子一個個地點出來，花蕊部分用淺棕色的色鉛筆上色。

花瓣與花瓣之間的遮擋位置要控制好。

8 完成蓮蓬的繪製及上色，花瓣尖的顏色要加深，表現出花瓣是一片一片的。

亭亭玉立的荷花

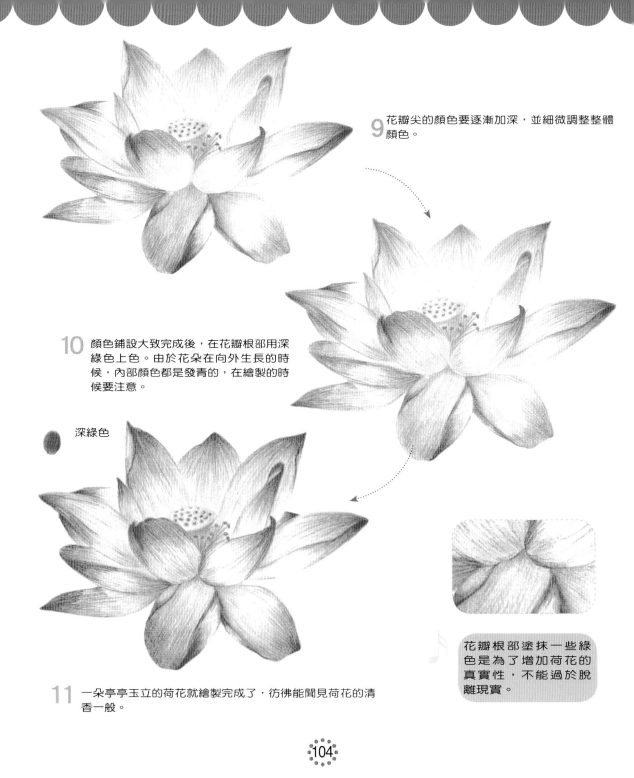

9 花瓣尖的顏色要逐漸加深，並細微調整整體顏色。

10 顏色鋪設大致完成後，在花瓣根部用深綠色上色。由於花朵在向外生長的時候，內部顏色都是發青的，在繪製的時候要注意。

深綠色

11 一朵亭亭玉立的荷花就繪製完成了，彷彿能聞見荷花的清香一般。

花瓣根部塗抹一些綠色是為了增加荷花的真實性，不能過於脫離現實。

荷花，又名蓮花、水芙蓉等，屬睡蓮科多年生水生草本花卉。地下莖長而肥厚，有長節，葉為盾圓形。花期6月～9月，單生於花梗頂端，花瓣數多，嵌生在花托穴內，有紅、粉紅等多種顏色，或有彩紋、鑲邊。荷花種類很多，分觀賞和食用兩大類，原產於亞洲熱帶和溫帶地區，我國早在周朝就有栽培記載。荷花果實呈橢圓形，種子呈卵形，全身皆寶，藕和蓮子能食用，蓮子、根莖、藕節、荷葉、花及種子的胚芽等都可入藥。其出於泥而不染之品格恆為世人稱頌。陳志歲《詠荷》詩曰："身處污泥未染泥，白莖埋地沒人知。生機紅綠清澄裡，不待風來香滿池。"

荷花為多年水生植物。根莖肥大多節，橫生於水底泥中。葉呈盾狀，蓮蓬圓形，表面深綠色，被蠟質白粉覆蓋，背面呈灰綠色，全緣並成波狀。葉柄呈圓柱形，密生倒刺。花單生於花梗頂端、高托於水面之上，有單瓣、複瓣、重瓣及重台等花型；花色有白、粉、深紅、淡紫色、黃色或間色等變化；雄蕊數多；雌蕊離生，埋藏於倒圓錐狀海綿質花托內，花托表面具多數散生蜂窩狀孔洞，受精後逐漸膨大稱為蓮蓬，每一孔洞內生一小堅果（蓮子）。花期6月～9月，每日晨開暮閉。果熟期9月～10月。荷花栽培品種很多，依用途不同可分為藕蓮、子蓮和花蓮3大系統。

淡粉色

用於替荷花鋪底色。

淡綠色

用於荷花瓣根部的鋪色。

淡黃色

繪製荷花的花梗及葉子的顏色。

淡棕色

用於為荷花的花蕊上色。

完成圖

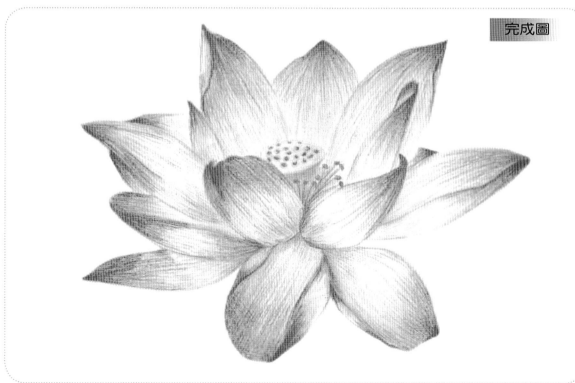

亭亭玉立的荷花

植物22 爽朗淡雅的 鈴蘭

鈴蘭清新淡雅，它的花語是"幸福的回來"。花朵就像一個個小鈴鐺一般等待你的歸來。

春天從根莖先端的頂芽長出2～3枚卵形或窄卵形具弧狀脈的葉片，葉長13～15公分，寬7～7.5公分，先端急尖，基部稍狹窄，基部抱有數枚鞘狀葉。

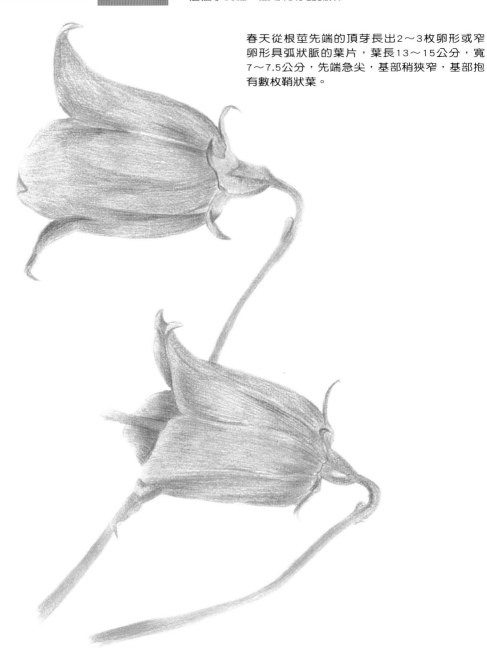

淡藍色

2 繼續用淺藍色的色鉛筆為
花朵鋪色。

1 用淺藍色的色鉛筆畫
出鈴蘭的花朵外形，
用淡綠色的色鉛筆畫
出花朵的莖。

淡藍色

把花瓣與花瓣的
連接處用淡紫色
表現出來。

淡紫色

3 加深暗面，讓花朵看起來
立體豐滿。

4 在上一步的基礎上，用
較深的藍色為花朵鋪
色，並且把花朵的花瓣
表現出來。

爽朗淡雅的鈴蘭

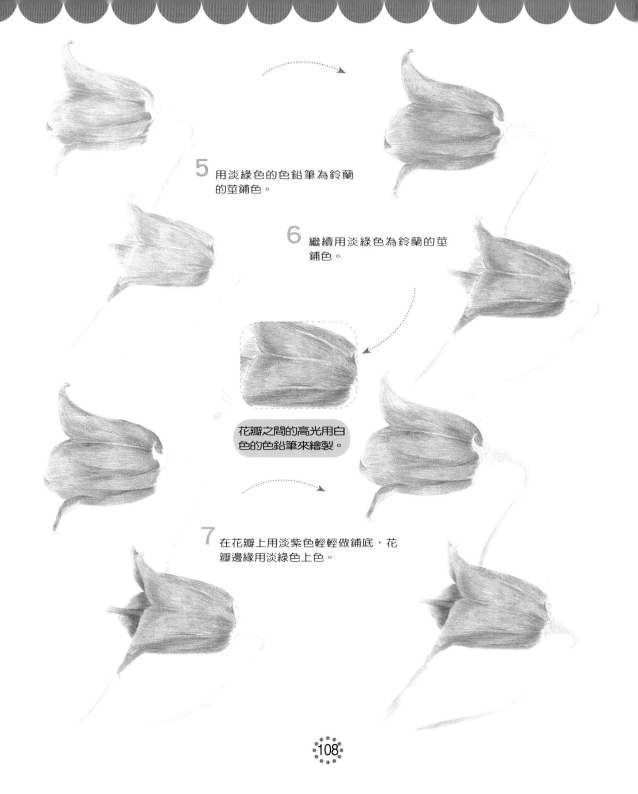

5 用淡綠色的色鉛筆為鈴蘭的莖鋪色。

6 繼續用淡綠色為鈴蘭的莖鋪色。

花瓣之間的高光用白色的色鉛筆來繪製。

7 在花瓣上用淡紫色輕輕做鋪底，花瓣邊緣用淡綠色上色。

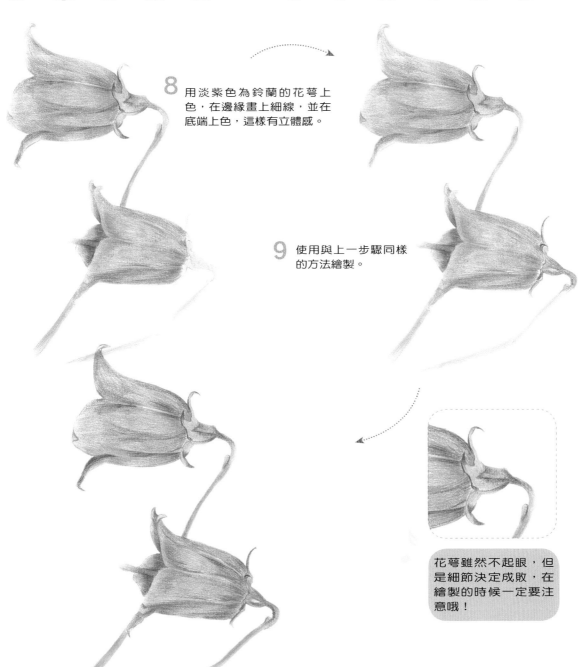

8 用淡紫色為鈴蘭的花萼上色，在邊緣畫上細線，並在底端上色，這樣有立體感。

9 使用與上一步驟同樣的方法繪製。

花萼雖然不起眼，但是細節決定成敗，在繪製的時候一定要注意哦！

爽朗淡雅的鈴蘭

10 此時鈴蘭就繪製完成了，你也來畫畫看吧。

鈴蘭，又名君影草、山谷百合、風鈴草，是鈴蘭屬中唯一的一種。原產於北半球溫帶，歐、亞及北美洲和中國的東北、華北地區海拔850～2500處均有野生鈴蘭分布。

鈴蘭植株矮小，為多年生草本植物，高20公分左右，地下有多分枝而匍匐平展的根狀莖。

花鐘狀，下垂，總狀花序，著花6～10朵，長約7公厘、寬約1公分，乳白色；花葶由鱗片腋伸出；總狀花序偏向一側；苞片披針形，膜質，花被先端6裂，裂片為卵狀三角形；雄蕊6；花柱比花被短。

入秋結圓球形暗紅色漿果，有毒，內有橢圓形種子4～6粒，扁平。是一種優良的盆栽觀賞植物，通常用於花壇和小切花，亦可作為地被植物，其葉常被用做插花材料。花期一般都在初夏4月～5月，果期於6月-7月。

 淡藍色

用於為鈴蘭鋪底色。

 淡藍色

用於為鈴蘭的莖部上色。

 淡紫色

用於鈴蘭花瓣上做一些點綴。

完成圖

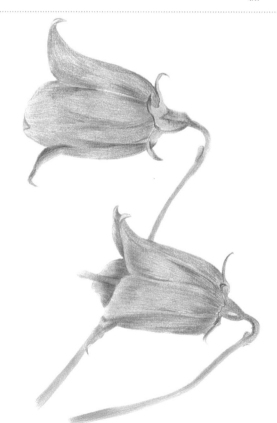

植物23 清新脫俗的 百合花

百合花由於其外表高雅純潔，素有"雲裳仙子"之稱。

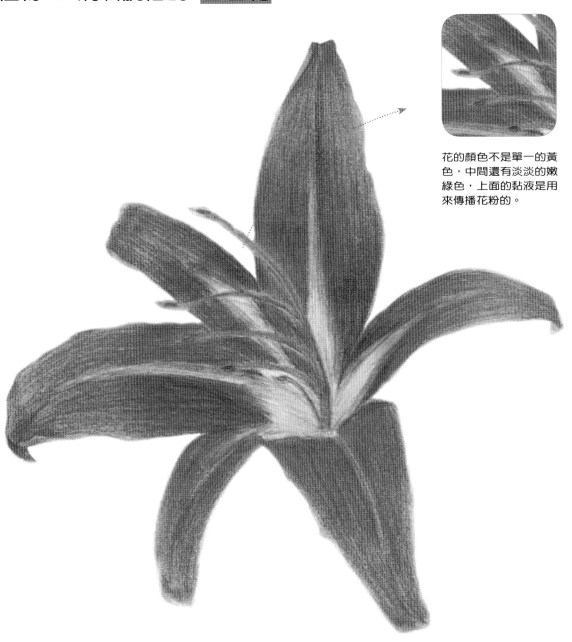

花的顏色不是單一的黃色，中間還有淡淡的嫩綠色，上面的黏液是用來傳播花粉的。

淡粉色

1 用淡粉色的色鉛筆畫
出百合花的外形。

2 為花瓣鋪色，注意線條變
化。

橘黃色

3 用淡黃色把花芯的內部填
充上。

花蕊要一根根地表
現出來，千萬不能
畫成一團哦！

4 用橘黃色為花芯與花瓣的連
接處上色，漸變要自然。

5 加深花瓣顏色，注意花蕊
的上色。

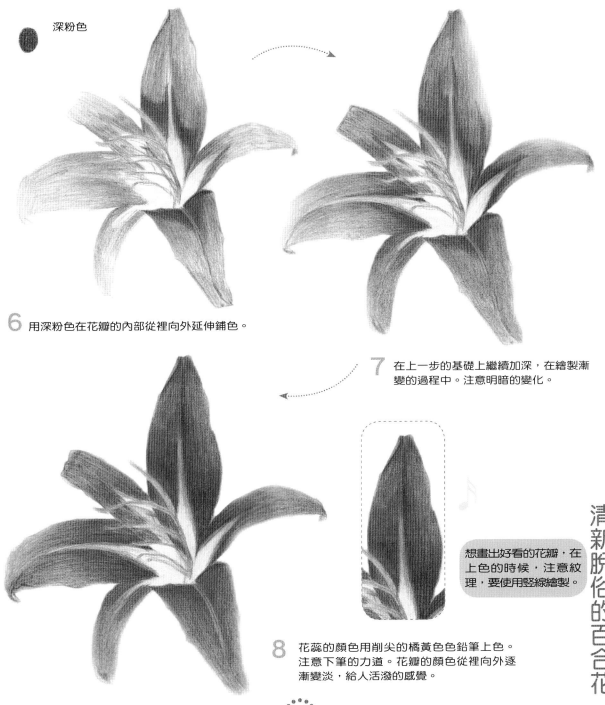

深粉色

6 用深粉色在花瓣的內部從裡向外延伸鋪色。

7 在上一步的基礎上繼續加深，在繪製漸變的過程中。注意明暗的變化。

想畫出好看的花瓣，在上色的時候，注意紋理，要使用豎線繪製。

8 花蕊的顏色用削尖的橘黃色色鉛筆上色。注意下筆的力道。花瓣的顏色從裡向外逐漸變淡，給人活潑的感覺。

清新脫俗的百合花

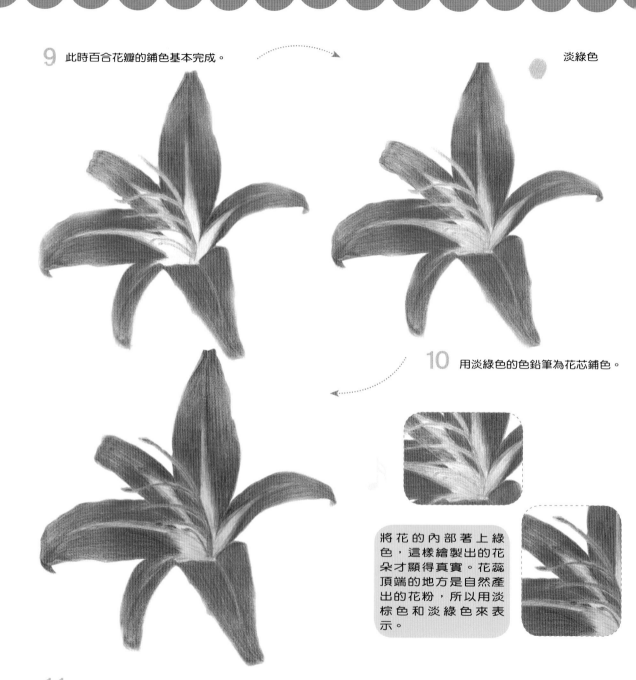

9 此時百合花瓣的鋪色基本完成。

淡綠色

10 用淡綠色的色鉛筆為花芯鋪色。

將花的內部著上綠色，這樣繪製出的花朵才顯得真實。花蕊頂端的地方是自然產出的花粉，所以用淡棕色和淡綠色來表示。

11 在花蕊的頂端點上綠色，這裡是傳播花粉的地方，千萬不能忽略哦！此時一朵美麗的百合花就繪製完成了。

百合是百合科百合屬多年生草本球根植物，主要分布在亞洲東部、歐洲、北美洲等北半球溫帶地區。全球已發現有百餘個品種，中國是其最主要的起源地，原產50多種，是百合屬植物自然分布中心。近年有不少經過人工雜交而產生的新品種，如亞洲百合、麝香百合和香水百合等。百合的主要應用價值在於觀賞，有些品種可作為蔬菜食用和藥用。

多年生球根草本花卉，株高40～60公分，還有高達1公尺以上的。莖直立，不分枝，草綠色，莖幹基部帶紅色或紫褐色斑點。地下具鱗莖，鱗莖有闊卵形或披針形，白色或淡黃色，直徑由6～8公分的肉質鱗片抱合成球形，外有膜質層。多數鬚根生於球基部。單葉，互生，狹線形，無葉柄，直接包生於莖幹上，葉脈平行。有的品種在葉腋間生出紫色或綠色顆粒狀珠芽，其珠芽可繁殖成小植株。花著生於莖幹頂端，呈總狀花序，簇生或單生，花冠較大，花筒較長，呈漏斗形喇叭狀，6裂無萼片，因莖幹纖細，花朵大，開放時常下垂或平伸；花色因品種不同而色彩多樣，多為黃色、白色、粉紅、橙紅，有的具紫色或黑色斑點，也有一朵花具多種顏色的，極美麗。花瓣有平展的，有向外翻卷的，故有"卷丹"美名。有的花味濃香，故有"麝香百合"之稱。花落結長橢圓形蒴果。

中醫認為百合性微寒平，具有清火、潤肺、安神的功效，其花、鱗狀莖均可入藥，是一種藥、食兼用的花卉。

 淡粉色

用於為百合鋪底色。

 深粉色

加深百合花瓣的顏色，增強立體感。

 橘黃色

百合中心花瓣中間的顏色。

 淡綠色

百合花蕊頂端的顏色。

清新脫俗的百合花

115

植物24 清新淡雅的 山茶花

山茶花不比牡丹的雍榮華麗，但它"謙卑善良"的性格是那麼的惹人憐愛。

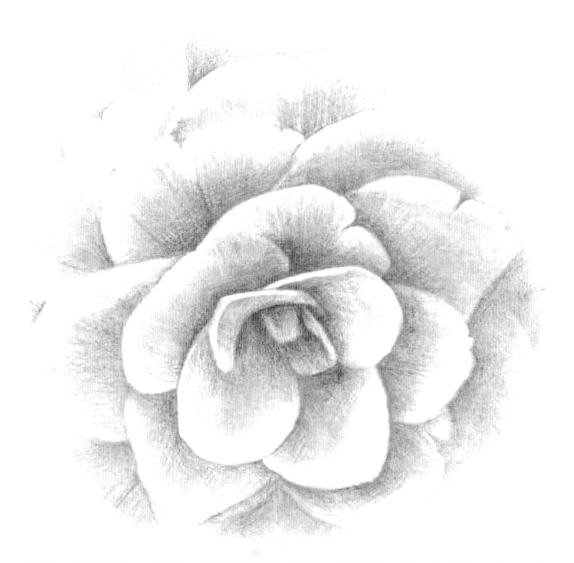

　　山茶花木。枝條黃褐色，小枝呈綠色或綠紫色至紫色、紫褐色。葉片革質，互生，呈橢圓形、長4～10公分，先漸尖或急尖，基部呈楔形至近半圓形，邊緣有鋸齒，葉片正面為深綠色，多數有光澤，背面較淡，葉片光滑無毛，葉柄粗短，有柔毛或無毛。

淡粉色

2 繼續用淡粉色的色鉛筆為花朵鋪色,只在花瓣內部。

1 用淡粉色的色鉛筆把山茶花的外形畫出來。

淡黃色

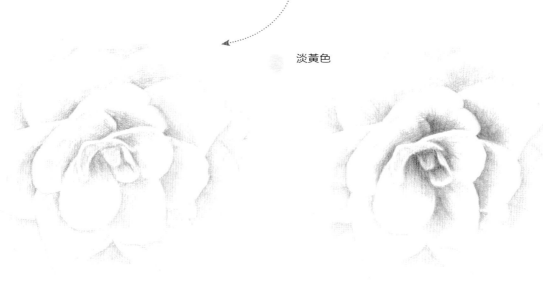

3 使用相同的方法為花瓣鋪色,分出花瓣與花瓣間的層次。

4 用淡黃色的色鉛筆為花蕊上色。

清新淡雅的山茶花

 粉色

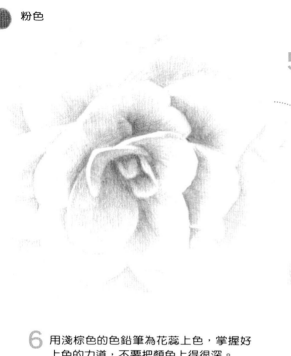

5 用粉色的色鉛筆再次替山茶花上色，明暗過渡要自然。

6 用淺棕色的色鉛筆為花蕊上色，掌握好上色的力道，不要把顏色上得很深。

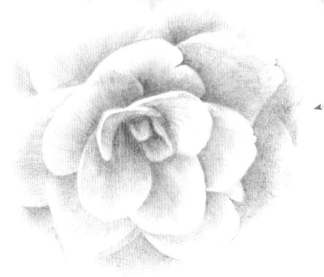

這樣的上色方式是為了讓山茶花看起來更加真實好看，不會顯得那麼死板。

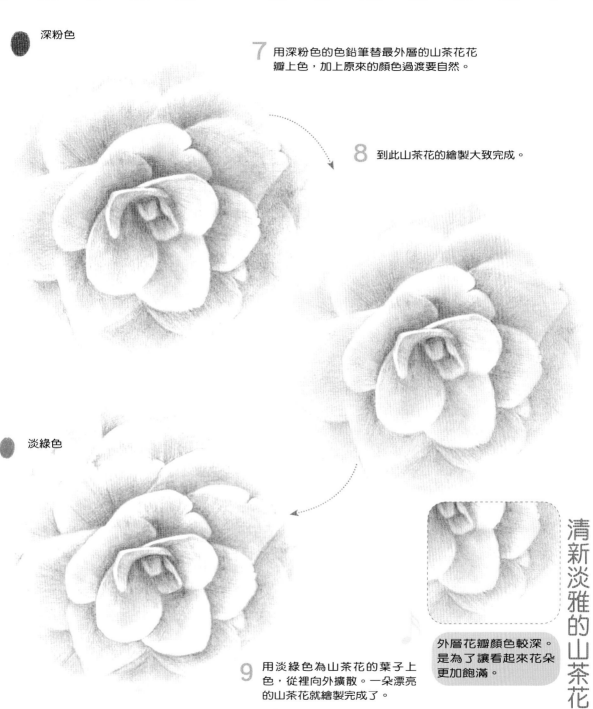

深粉色

7 用深粉色的色鉛筆替最外層的山茶花花瓣上色，加上原來的顏色過渡要自然。

8 到此山茶花的繪製大致完成。

淡綠色

9 用淡綠色為山茶花的葉子上色，從裡向外擴散。一朵漂亮的山茶花就繪製完成了。

外層花瓣顏色較深。是為了讓看起來花朵更加飽滿。

清新淡雅的山茶花

茶花，又名山茶花，山茶科植物，屬常綠灌木和小喬木。古名海石榴。有玉茗花、耐冬或曼陀羅等別名。又被分為華東山茶、川茶花和晚山茶。茶花的品種極多，是中國傳統的觀賞花卉，"十大名花"中排名第七，亦是世界名貴花木之一。分布於重慶、浙江、四川、江西及山東；日本、朝鮮半島也有分布。

山茶是常綠闊葉灌木或小喬木。枝條呈黃褐色，小枝呈綠色或綠紫色至紫褐色。葉片革質，互生，有橢圓形、長橢圓形、卵形、倒卵形，長4～10公分，先端漸尖或急尖，基部呈楔形至近半圓形，邊緣有鋸齒，葉片正面為深綠色，多數有光澤，背面較淡，葉片光滑無毛，葉柄粗短，有柔毛或無毛。花兩性，常單生或2～3朵著生於枝梢頂端或葉腋間。花梗極短或不明顯，苞萼9～10片，覆瓦狀排列，被茸毛。花單瓣，花瓣5～7片，呈1～2輪覆瓦狀排列，花朵直徑5～6公分，色大紅，花瓣先端有凹或缺口，基部連生成一體而呈筒狀；雄蕊發達，多達100餘枚，花絲為白色或有紅暈，基部連生成筒狀，集聚花心，花藥金黃色；雌蕊發育正常，子房光滑無毛，3～4室，花柱單一，柱頭3～5裂，結實率高。蒴果為圓形，外殼本質化，成熟茹果能自然從背縫開裂，散出種子。

山茶花為常綠花木，開花於冬春之際，花姿綽約，花色鮮艷，郭沫若盛贊曰："茶花一樹早桃紅，百朵彤雲嘯傲中。"對雲南山茶郭老也曾賦詩贊美："艷說茶花是省花，今來始見滿城霞；人人都道牡丹好，我道牡丹不及茶。"

 淡粉色

用於為山茶花鋪底色。

 淡黃色

山茶花花蕊的顏色。

 深粉色

山茶花花瓣的顏色。

 淡綠色

用於繪製山茶花的葉子。

完成圖

植物25 人見人愛的 月季花

月季，被稱為花中皇后，又稱"月月紅"，薔薇科。常綠或半常綠低矮灌木。

　　花生於枝頂，花朵常簇生，稀單生，花色甚多，色澤各異，直徑4～5公分，多為重瓣，也有單瓣者；萼片尾狀長尖，邊緣有羽狀裂片；花柱分離，伸出萼筒口外，與雄蕊等長；每子房1胚珠。有"花中皇后"的美稱。花有微香，花期4月～10月(北方)，3月～11月(南方)，春季開花最多，大多數是完全花，或者是兩性花。成熟後呈紅黃色，頂部裂開，"種子"為瘦果，栗褐色。果為卵球形或梨形，長1～2公分，萼片脫落。

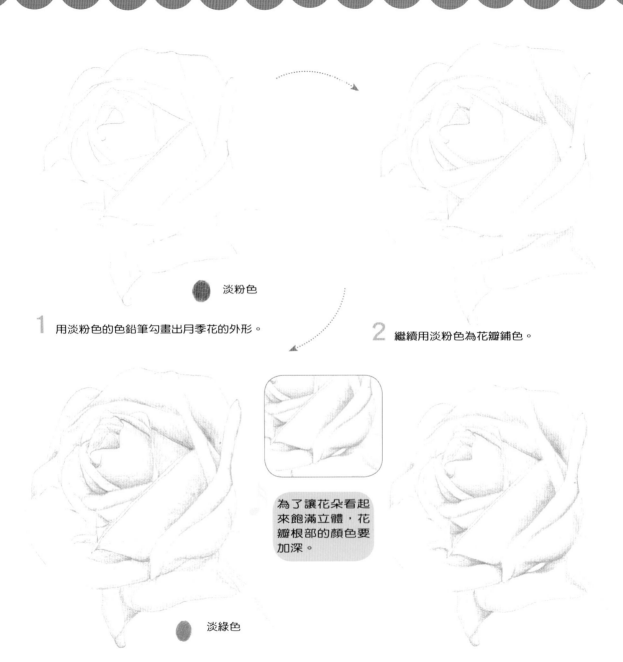

淡粉色

1 用淡粉色的色鉛筆勾畫出月季花的外形。

2 繼續用淡粉色為花瓣鋪色。

為了讓花朵看起
來飽滿立體，花
瓣根部的顏色要
加深。

淡綠色

3 加深花瓣的顏色，暗面加深要過渡自然。用淡
綠色的色鉛筆為花梗鋪色。

4 加深花瓣顏色，注意相互遮擋的關係。

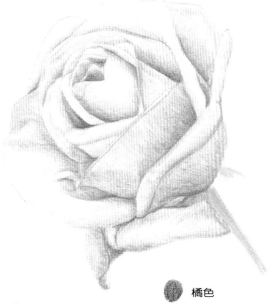

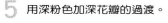
深粉色

5 用深粉色加深花瓣的過渡。

橘色

6 用橘色在花瓣上輕輕塗抹，使花瓣顯得嬌艷欲滴。

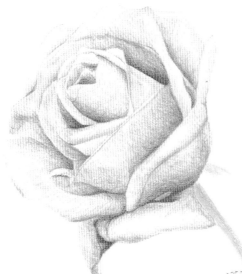

7 在上一步的基礎上把剩下的花瓣也塗抹上橘色。

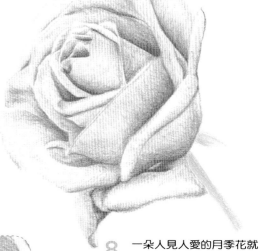

8 一朵人見人愛的月季花就繪製完成了。

花芯的部分越靠裡面的顏色要越深，突出花瓣的層次感。

人見人愛的月季花

月季，被稱為花中皇后，又稱"月月紅"，屬薔薇科。常綠或半常綠低矮灌木，四季開花，多紅色，偶有白色，可作為觀賞植物和藥用植物，也稱月季花。自然花期5月～11月，花為大型，有香氣，廣泛用於園藝栽培和切花。月季花種類主要有切花月季、食用玫瑰、藤本月季、地被月季等。中國是月季的原產地之一，為北京市、天津市等市市花。紅色切花更成為情人間必送的禮物，並成為愛情詩歌的主題。

形態特徵：月季為落葉灌木或常綠灌木，或蔓狀與攀援狀藤本植物。莖為棕色偏綠，具有勾刺，但也有幾乎沒有刺的月季。小枝為綠色，葉為墨綠色。

 淡粉色

用於為月季花鋪底色。

 橘色

用於為月季花再次鋪色。

深粉色

為花朵暗面加深，讓花朵更加飽滿。

淡綠色

用於繪製月季花的葉子。

完成圖

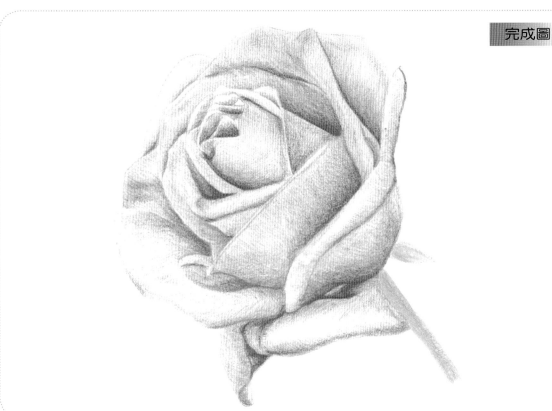

植物26 深藏不露的 花生

花生被人們譽為 "植物肉"，含油量高達50%，品質優良，氣味清香。除供食用外，還用於印染、造紙工業。

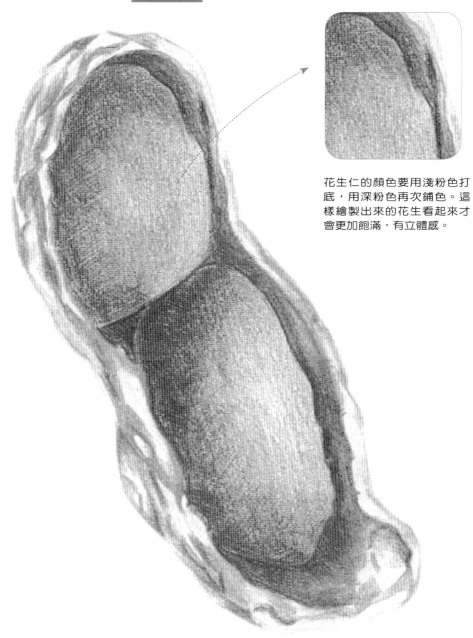

花生仁的顏色要用淺粉色打底，用深粉色再次鋪色。這樣繪製出來的花生看起來才會更加飽滿，有立體感。

金黃色

淡紫色

1 先用金黃色的色鉛筆把花生的外形及裡面的花生仁繪製出來。

2 簡單地用金黃色的色鉛筆為外殼鋪色。

3 用淡紫色的色鉛筆為花生仁鋪色。

在繪製花生仁的高光時要注意它的方向。

5 用淺棕色的色鉛筆為花生殼的內部鋪上顏色，外側用喜歡的顏色描繪一下就可以。

4 用淡紫色的色鉛筆替花生仁鋪色，邊緣用淺棕色的色鉛筆。淡淡地上一層色。

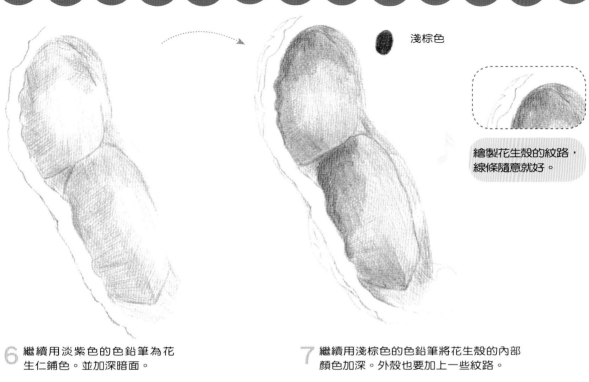

淺棕色

繪製花生殼的紋路，
線條隨意就好。

6 繼續用淡紫色的色鉛筆為花
生仁鋪色。並加深暗面。

7 繼續用淺棕色的色鉛筆將花生殼的內部
顏色加深。外殼也要加上一些紋路。

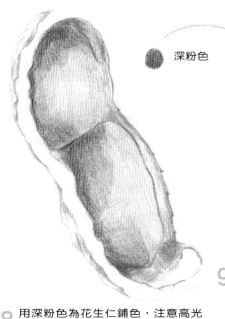

深粉色

加上陰影後花生殼
的立體感就增強
了。

8 用深粉色為花生仁鋪色，注意高光
變化。

9 替花生的外殼加上一
些陰影，讓花生的表
面變得不平整。

深藏不露的花生

127

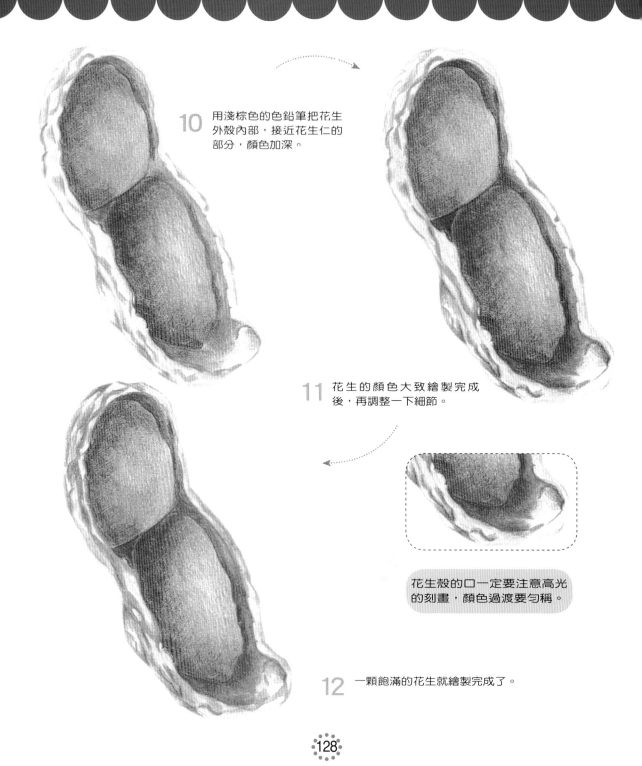

10 用淺棕色的色鉛筆把花生外殼內部，接近花生仁的部分，顏色加深。

11 花生的顏色大致繪製完成後，再調整一下細節。

花生殼的口一定要注意高光的刻畫，顏色過渡要勻稱。

12 一顆飽滿的花生就繪製完成了。

花生又名落花生，屬蝶形花科落花生屬一年生草本植物。原產於南美洲一帶。世界上栽培花生的國家有100多個，亞洲最為普遍，其次為非洲。據中國有關花生的文獻記載栽培史約早於歐洲100多年。花生也是一味中藥，適用於營養不良、脾胃失調、咳嗽痰喘、乳汁缺少等症。花生的栽培管理技術性也相對較強。

花生莢果果殼堅硬，成熟後不開裂，室間無橫隔而有縊縮（果腰）。每個莢果有2～6粒種子,以2粒居多，多呈普通形、斧頭形、葫蘆型或繭形。 每莢3粒以上種子的莢果多呈曲棍形或串珠型，百粒重一般50～200克，果殼表面有網絡狀脈紋。種子呈三角形、桃形、圓柱形或橢圓形，一般底端鈍圓或略平，梢端胚根突出。種皮有白、粉紅、紅、紅褐、紫、紅白或紫白相間等不同顏色。子葉占種子總重量的90%以上。胚芽隱藏在兩片肥厚的子葉中間，由主芽和兩個子葉節側芽組成。

花生開花授粉後，子房基部的子房柄不斷伸長，從枯萎的花管內長出一根果針，呈紫色。果針迅速地縱向伸長。它先向上生長，幾天後，子房柄下垂於地面。在延伸的過程中，子房柄表皮細胞木質化，保護幼嫩的果針入土。

當果針入土後達5～6公分時，子房開始橫臥，肥大變白，體表長出茸毛，可以直接吸收水分和各種養分，以供生長發育的需要。這樣一顆接一顆的種子相繼形成，表皮逐漸皺縮，莢果逐漸成熟，形成了我們所見的花生果實。

金黃色

用於為花生的外殼鋪色。

淡紫色

用於為花生仁的鋪色。

深粉色

為花生仁加深顏色，使其更具立體感。

淺棕色

用於刻畫花生殼外表的凹陷。

完成圖

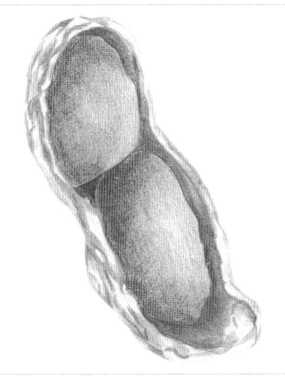

深藏不露的花生

129

植物27 色澤金黃的 香蕉

香蕉在熱帶地區被廣泛種植。香蕉營養豐富，其功效也很多，可以清腸胃、治便秘，並有清熱潤肺、止煩渴、填精髓、解酒毒等功效。

因為接觸空氣香蕉會顏色稍微變黑，在繪製的時候要注意它上面的紋路。

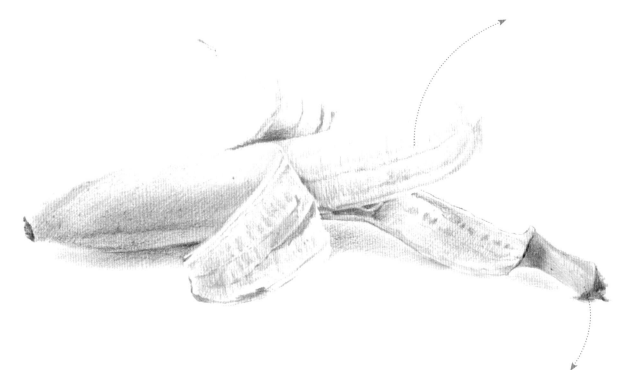

香蕉梗頂部的顏色是小細節，很多人都容易忽略。所以在繪製的時候要注意顏色漸變過渡應自然。

 土黃色

1 先用土黃色的色鉛筆繪製出剝開一半皮的香蕉輪廓。

2 繼續用土黃色的色鉛筆為香蕉的外皮鋪色，加深暗面且過渡要自然。

淺綠色

3 用淺綠色的色鉛筆為香蕉梗上色。

淺棕色

4 香蕉外皮使用淺棕色繪製，顏色逐漸加深，香蕉皮的內部也要用淺棕色筆來描繪。

色澤金黃的香蕉

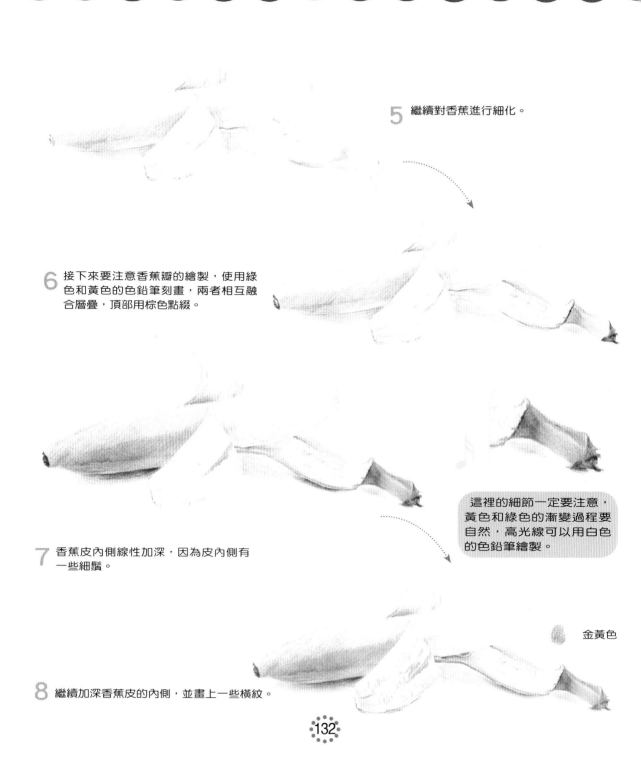

5 繼續對香蕉進行細化。

6 接下來要注意香蕉瓣的繪製，使用綠色和黃色的色鉛筆刻畫，兩者相互融合層疊，頂部用棕色點綴。

這裡的細節一定要注意，黃色和綠色的漸變過程要自然，高光線可以用白色的色鉛筆繪製。

7 香蕉皮內側線性加深，因為皮內側有一些細鬚。

金黃色

8 繼續加深香蕉皮的內側，並畫上一些橫紋。

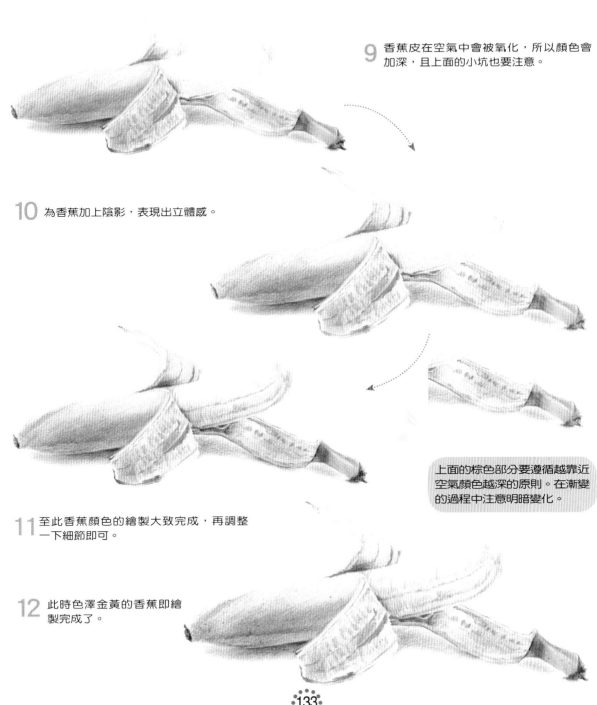

9 香蕉皮在空氣中會被氧化，所以顏色會加深，且上面的小坑也要注意。

10 為香蕉加上陰影，表現出立體感。

上面的棕色部分要遵循越靠近空氣顏色越深的原則。在漸變的過程中注意明暗變化。

11 至此香蕉顏色的繪製大致完成，再調整一下細節即可。

12 此時色澤金黃的香蕉即繪製完成了。

色澤金黃的香蕉

土黃色

用於香蕉的鋪色。

淺棕色

用於香蕉的底部，以及香蕉皮裡面的顏色。

淺綠色

用於香蕉梗的上色。

香蕉是芭蕉科（Musaceae）芭蕉屬（Musa）植物，又指其果實，熱帶地區廣泛栽培食用。香蕉味香、富於營養，終年可收穫，在溫帶地區也很受重視。植株為大型草本，從根狀莖發出，由葉鞘下部形成高3～6公尺的假莖；葉為長圓形至橢圓形，有的長達3～3.5公尺，寬65公分，10～20枚簇生莖頂。穗狀花序大，由假莖頂端抽出，花多數，淡黃色；果序彎垂，結果10～20串，約50～150個。植株結果後枯死，由根狀莖長出的吸根繼續繁殖，每一根株可活多年。

完成圖

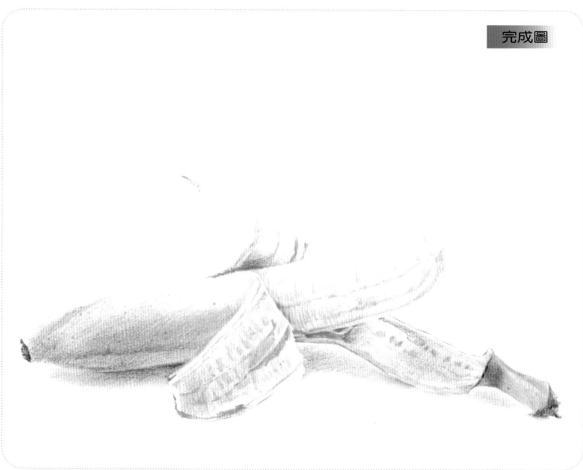

植物28 果香四溢的 火龍果

火龍果是一種甜美可口的水果。

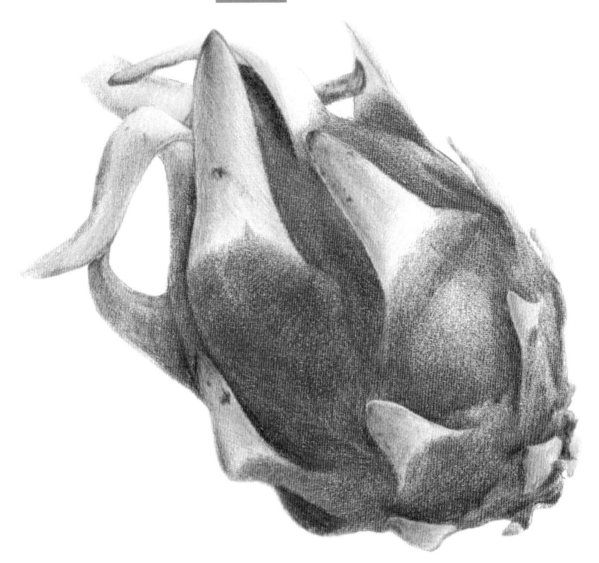

　　火龍果富含大量果肉纖維，有豐富的胡蘿蔔素，維生素B1、B2、B3、B12、C等，果核內（似黑芝麻的種子）更含有豐富的鈣、磷、鐵等礦物質，以及各種酶、白蛋白、纖維質和高濃度天然色素花青素（尤以紅肉為最），花、莖及嫩芽更有蘆薈各種功效。

　　可預防便秘， 有益眼睛健康，還有增加骨質密度、助細胞膜生長、預防貧血、抗神經炎、預防口角炎、增加食慾、美白皮膚、防黑斑等的功效。

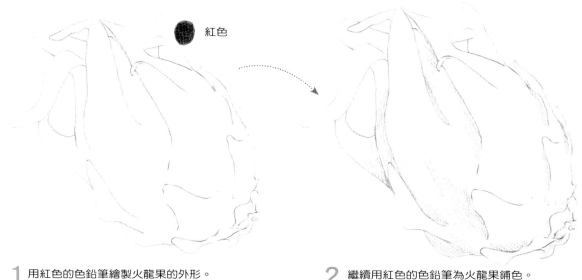

紅色

1 用紅色的色鉛筆繪製火龍果的外形。

2 繼續用紅色的色鉛筆為火龍果鋪色。

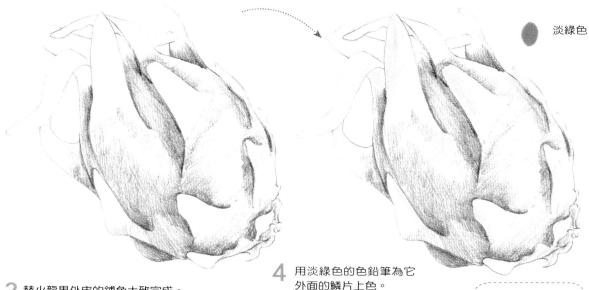

淡綠色

3 替火龍果外皮的鋪色大致完成。

4 用淡綠色的色鉛筆為它外面的鱗片上色。

在繪製火龍果上面的鱗片時，注意其方向，它像一朵花一樣向外綻放。

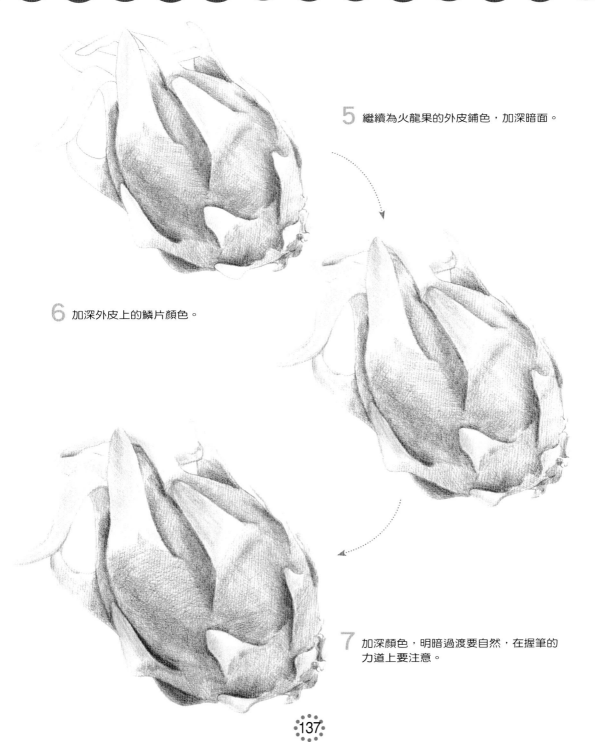

5 繼續為火龍果的外皮鋪色，加深暗面。

6 加深外皮上的鱗片顏色。

7 加深顏色，明暗過渡要自然，在握筆的力道上要注意。

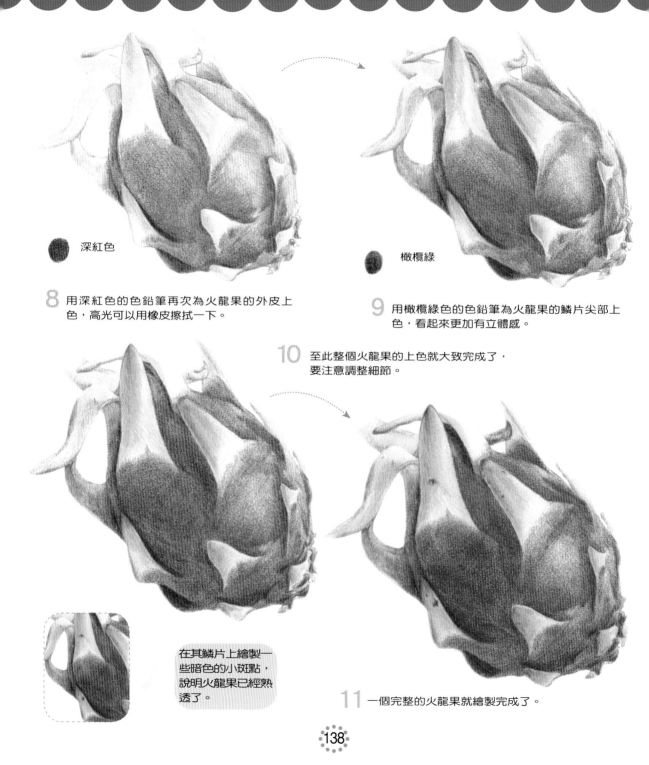

深紅色

8 用深紅色的色鉛筆再次為火龍果的外皮上
色，高光可以用橡皮擦拭一下。

橄欖綠

9 用橄欖綠色的色鉛筆為火龍果的鱗片尖部上
色，看起來更加有立體感。

10 至此整個火龍果的上色就大致完成了，
要注意調整細節。

在其鱗片上繪製一
些暗色的小斑點，
說明火龍果已經熟
透了。

11 一個完整的火龍果就繪製完成了。

火龍果，本名青龍果、紅龍果。原產於中美洲熱帶地區。火龍果營養豐富、功能獨特，它含有一般植物少有的植物性白蛋白及花青素，豐富的維生素和水溶性膳纖維。後傳入越南、泰國等東南亞國家和台灣，目前中國的海南、廣西、廣東、福建等省區也進行了引種試種，對火龍果的研究也日益受到人們的重視。火龍果因其外表肉質鱗片似蛟龍外鱗而得名。當光潔而巨大的花朵綻放時，飄香四溢，盆栽觀賞給人以吉祥之感，所以也稱"吉祥果"。

 紅色

用於為火龍果鋪色。

 深紅色

用於為火龍果暗面加深顏色。

 淡綠色

用於為火龍果的鱗片鋪色。

 橄欖綠

用於為火龍果鱗片的暗面加深。

完成圖

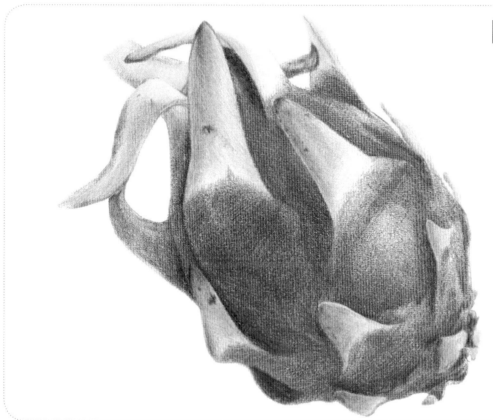

果香四溢的火龍果

植物29 美味可口的 山竹

一般種植10年才開始結果，對環境要求非常嚴格，因此是名副其實的綠色水果，與榴槤齊名，號稱"果中皇后"。

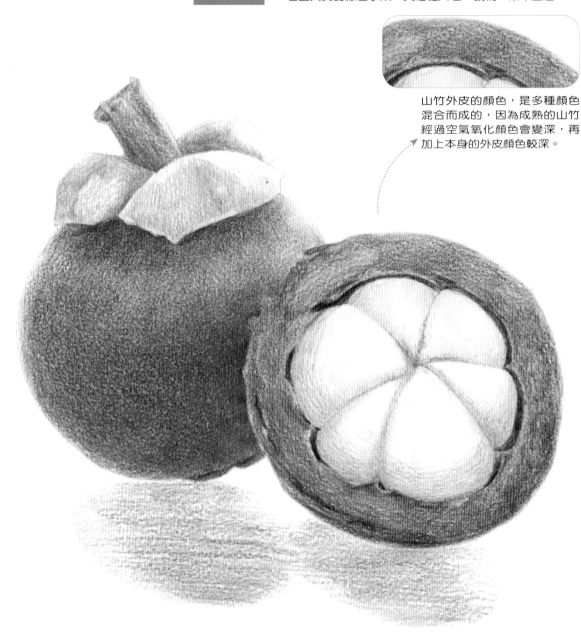

山竹外皮的顏色，是多種顏色混合而成的，因為成熟的山竹經過空氣氧化顏色會變深，再加上本身的外皮顏色較深。

深紫色

2 繼續用深紫色的色鉛筆為山竹鋪色，
（除果肉外）。

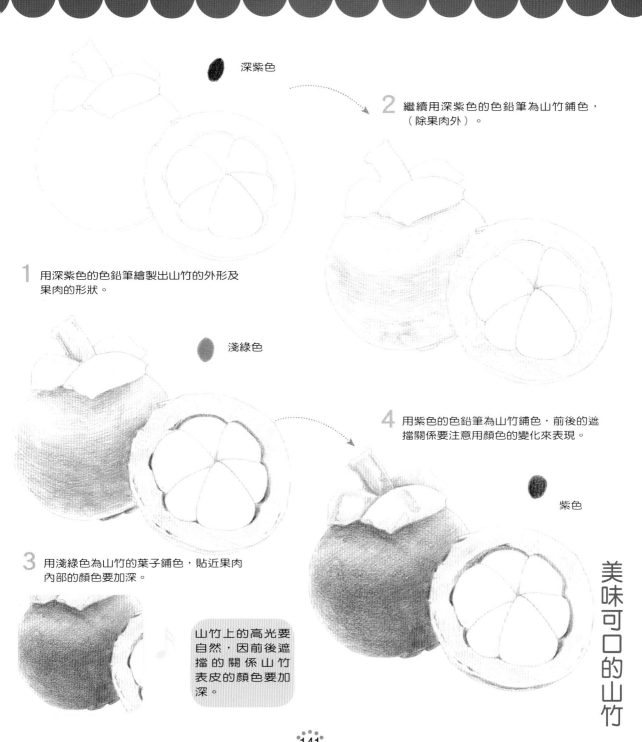

1 用深紫色的色鉛筆繪製出山竹的外形及
果肉的形狀。

淺綠色

4 用紫色的色鉛筆為山竹鋪色，前後的遮
擋關係要注意用顏色的變化來表現。

紫色

3 用淺綠色為山竹的葉子鋪色，貼近果肉
內部的顏色要加深。

山竹上的高光要
自然，因前後遮
擋的關係山竹
表皮的顏色要加
深。

美味可口的山竹

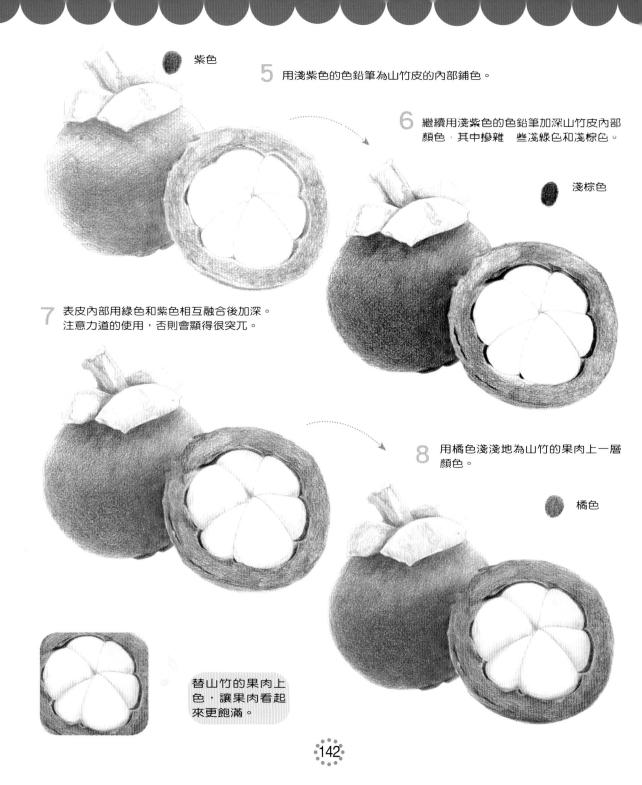

紫色

5 用淺紫色的色鉛筆為山竹皮的內部鋪色。

6 繼續用淺紫色的色鉛筆加深山竹皮內部顏色，其中摻雜　些淺綠色和淺棕色。

淺棕色

7 表皮內部用綠色和紫色相互融合後加深。注意力道的使用，否則會顯得很突兀。

8 用橘色淺淺地為山竹的果肉上一層顏色。

橘色

替山竹的果肉上色，讓果肉看起來更飽滿。

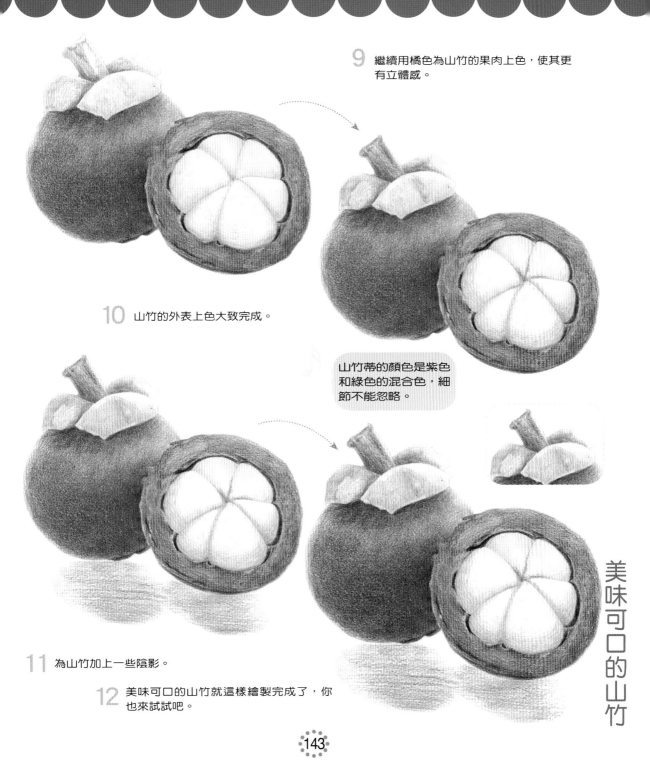

9　繼續用橘色為山竹的果肉上色,使其更有立體感。

10　山竹的外表上色大致完成。

山竹蒂的顏色是紫色和綠色的混合色,細節不能忽略。

11　為山竹加上一些陰影。

12　美味可口的山竹就這樣繪製完成了,你也來試試吧。

美味可口的山竹

深紫色

用於為山竹外皮鋪色。

淺棕色

用於加深外皮的顏色。

紫色

作為山竹內皮的顏色。

橘色

用於為山竹的內皮疊加顏色。

淺綠色

作為山竹葉瓣的顏色。

　　山竹，既可以指植物山竹也可以指這種植物的果實。山竹原名莽吉柿，原產於馬來半島和馬來群島，在東南亞地區如馬來西亞、泰國、菲律賓、緬甸栽培較多。屬藤黃科常綠喬木，樹高可達15公尺，果樹壽命長達70年之上。葉片橢圓，花似蜀葵，瓣紅蕊黃，大多為春花秋實。山竹雖然種植成本不高，但需種植多年才可收獲，一般在定植後10年才能採果。因產量不高，以致物罕為貴，售價常比美國的"五爪蘋果"高出一兩倍。台灣冬季氣溫較東南亞低，氣候未能適應，因此雖在20世紀初即開始引種，但是台灣尚未實現經濟栽培，其關鍵在於高溫為其重要生長因子之一，如氣溫低於4℃，必遭寒害致死。而在中國貴州黃果樹瀑布附近卻產有山竹，而且味道很好。

完成圖

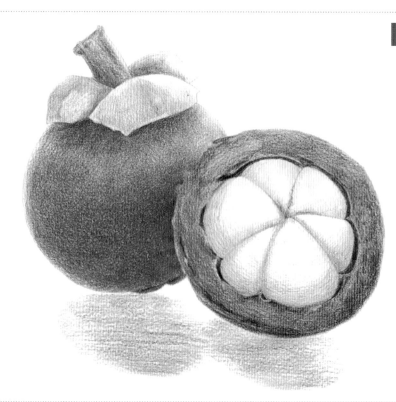

植物30 晶瑩剔透的 葡萄

營養價值很高，可製成葡萄汁、葡萄乾和葡萄酒。粒大、皮厚、汁少、質優、皮肉難分離、耐儲運的歐亞種葡萄又稱為提子。

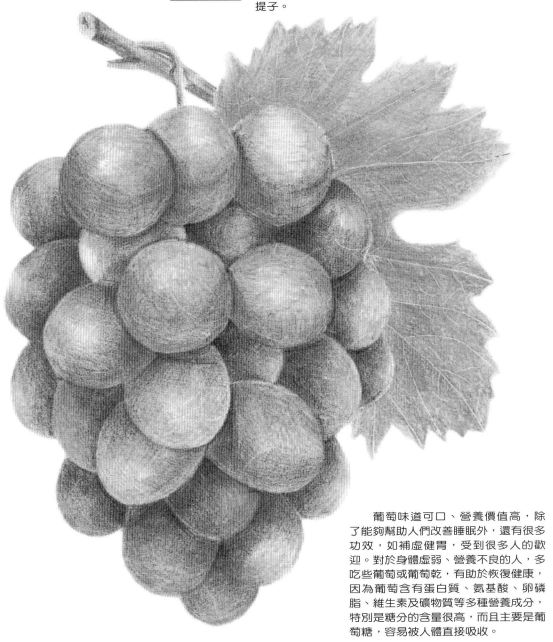

　　葡萄味道可口、營養價值高，除了能夠幫助人們改善睡眠外，還有很多功效，如補虛健胃，受到很多人的歡迎。對於身體虛弱、營養不良的人，多吃些葡萄或葡萄乾，有助於恢復健康，因為葡萄含有蛋白質、氨基酸、卵磷脂、維生素及礦物質等多種營養成分，特別是糖分的含量很高，而且主要是葡萄糖，容易被人體直接吸收。

淺紫色

綠色

1 用淺紫色的色鉛筆畫出圓圓的葡萄,用綠色的色鉛筆畫出葡萄的葉子。

葡萄的藤蔓纏繞在枝幹上,小細節不能忽略。

2 繼續用淺紫色的色鉛筆為葡萄鋪色,留些高光。

淺棕色

3 加深顏色,因為遮擋被壓在後面的顏色要更深一些。

4 用淺棕色的色鉛筆為葡萄的枝幹上色。

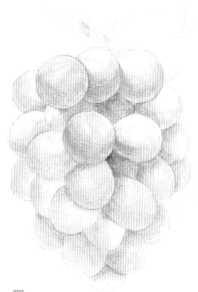

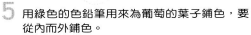

5 用綠色的色鉛筆用來為葡萄的葉子鋪色，要
從內而外鋪色。

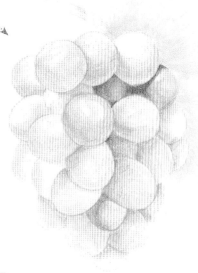

6 到此葉面的鋪色完成，明暗過渡要自然。

淡黃色

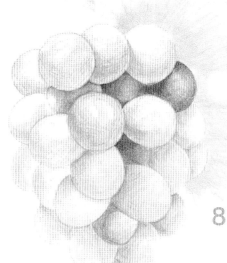

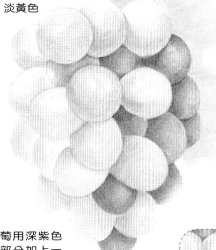

8 比較外側的葡萄用深紫色
上色，在高光部分加上一
點點淺黃色。

7 用深紫色替葡萄上色，首先是被遮擋靠內側的葡萄。

葡萄由於陽光的照
射，所以在高光部
分有一些淡黃色。

晶瑩剔透的葡萄

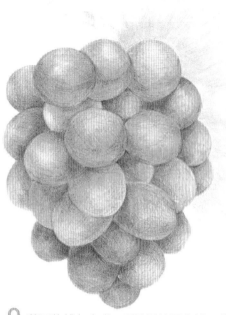

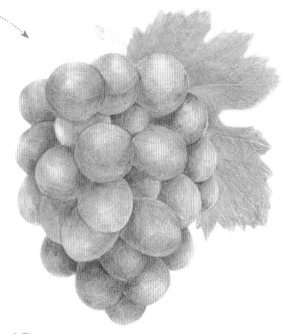

9 葉面的鋪色完成，明暗過渡要自然，葡萄的
上色過渡要自然，高光的地方用橡皮擦拭。

10 這時葡萄的上色就大致完成了。

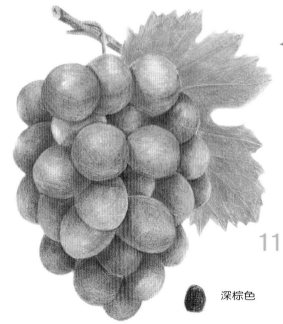

要想加強枝幹的紋理感，就要加深明
暗效果，纏繞在枝幹上的藤蔓也要用
淺棕色來上色。

11 用深棕色為枝幹上色，橫截面用
黃色塗抹，個個顆粒飽滿的葡萄
就這樣完成了。

深棕色

葡萄不僅味美可口，而且營養價值很高，成熟的漿果中含糖量高達10%～30%，以葡萄糖為主，可被人體直接吸收。還含有礦物質鈣、鉀、磷、鐵及多種維生素，以及多種人體必需的氨基酸。從中醫的角度來說，葡萄性平，味甘酸，無毒，中醫認為，葡萄可以"補血強智利筋骨，健胃生津除煩渴，益氣逐水利小便，滋腎宜肝好臉色"，中醫認為葡萄的功效和作用：

1．抗貧血，葡萄中還具有抗惡性貧血作用的維生素B12，常飲紅葡萄酒，有益於治療惡性貧血。

2．抗毒殺菌，葡萄中含有天然的聚合苯酚，能與病毒或細菌中的蛋白質化合，使之失去傳染疾病的能力，常食葡萄對於脊髓灰白質病毒及其他一些病毒有良好的殺滅作用，而使人體產生抗體。

民間用野葡萄根30克煎水服，用於治療妊娠嘔吐和浮腫，有止吐和利尿消腫的功效。還有人用新鮮葡萄根30克煎水喝，用於治療黃疸型肝炎;可以作為一種輔助治療方法。

淺紫色
用於為葡萄外皮鋪色。

淺棕色
作為葡萄架的顏色。

淡黃色
用於為葡萄的高光部分上色。

綠色
用於為葡萄的葉子鋪色。

完成圖

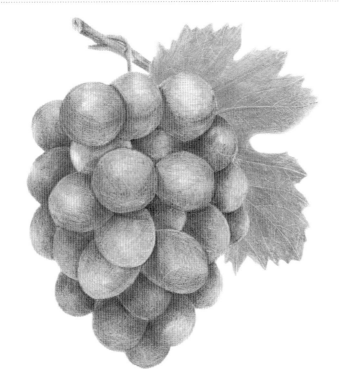

晶瑩剔透的葡萄

植物31 香脆可口的 蘋果

蘋果素來享有 "水果之王" 的美譽。蘋果是美容佳品，既能減肥，又可使皮膚潤滑柔嫩。

蘋果在中國已有兩千多年的栽培歷史了。相傳夏禹所吃的 "紫奈" 就是紅蘋果，可見中國有蘋果的歷史已經很久遠了。晉朝郭義恭著《廣志》中說："西方例多奈，家家收切曝乾為脯，數十百斛為蓄積，謂之頻婆糧。" 當時已知 "正月二月中，翻斧斑駁椎之，則饒子"。即類似現代的環狀剝皮技術，來促使多結果。蘋果是一種低熱量食物，每100克只產生60大卡熱量；蘋果中營養成分可溶性大，易被人體吸收，故有 "活水" 之稱，有利於溶解硫元素，使皮膚潤滑柔嫩。蘋果中還有銅、碘、錳、鋅、鉀等元素，人體如缺乏這些元素，皮膚就會乾燥、易裂、奇癢。

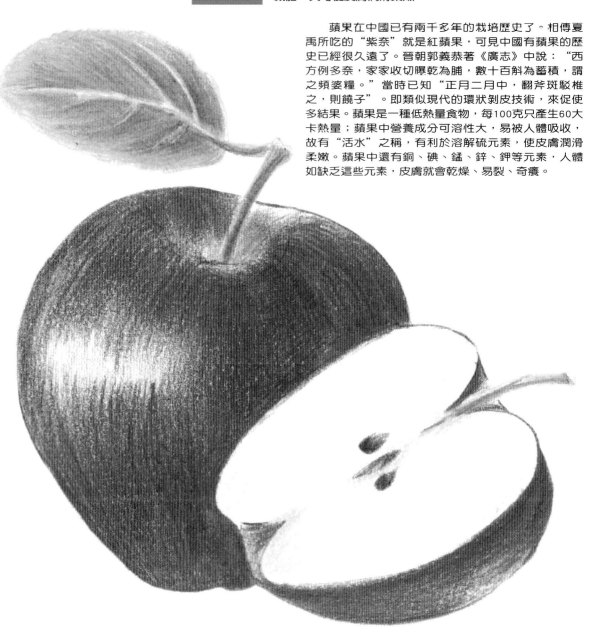

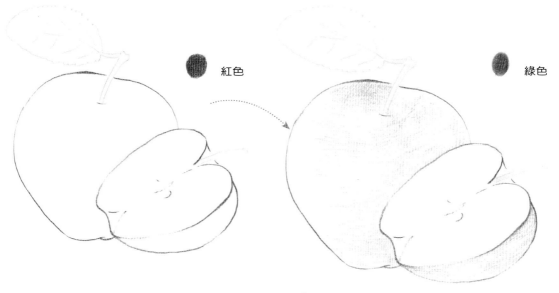

紅色

綠色

1 用紅色和綠色的色鉛筆分別畫出蘋果的外形和
葉子。

2 繼續用紅色和綠色的色鉛筆分別為蘋果的表面
和葉子鋪色。

3 用紅色的色鉛筆加深暗面，過渡要自然。用削尖的鉛
筆為蘋果的外表上色，線條要細膩。

把果核的位置畫出來，周圍
的顏色要貼近果肉的顏色。

香脆可口的蘋果

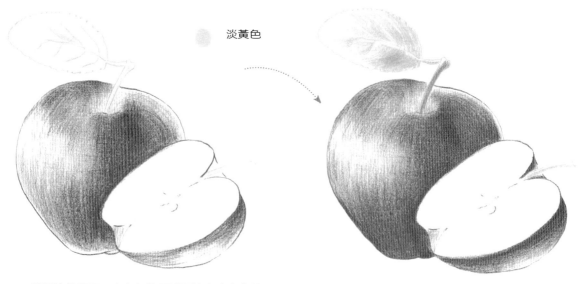

淡黃色

4 繼續塗抹表面，在上色的同時要注意高光的位置，用淡黃色為蘋果的果肉上色。

5 用嫩綠色為蘋果的葉子上色。

蘋果梗的顏色也不是單一的綠色，在頂部要稍微點綴一些紅色。

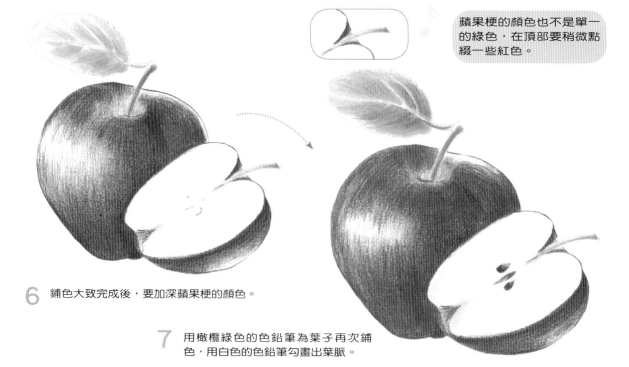

6 鋪色大致完成後，要加深蘋果梗的顏色。

7 用橄欖綠色的色鉛筆為葉子再次鋪色，用白色的色鉛筆勾畫出葉脈。

8 蘋果的繪製大致完成後，注意調整細節，檢查畫面是否整潔。

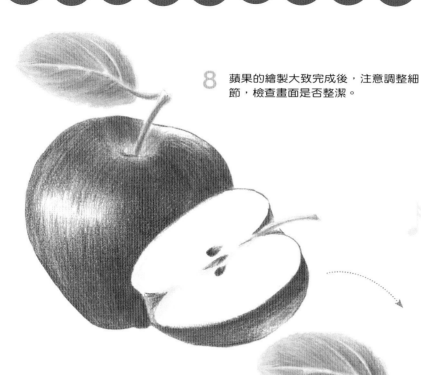

兩個蘋果相互依靠的地方由於光線的原因，使用深棕色來加深暗面。

 棕色

9 一個完整的蘋果就繪製完成了，蘋果核要用棕色的色鉛筆來繪製。

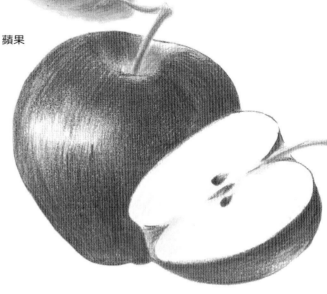

蘋果梗的地方也要注意。用淡綠色從內向外輕輕塗抹，與蘋果皮的過渡要自然，不要突兀。

香脆可口的蘋果

蘋果，落葉喬木，葉子為橢圓形，花白色帶有紅暈。果實為圓形，味甜或略酸，是常見水果，具有豐富的營養成分，有食療、輔助治療功能。蘋果原產於歐洲、中亞、西亞和土耳其一帶，於10世紀傳入中國。中國是世界上最大的蘋果生產國，在東北、華北、華東、西北和四川、雲南等地均有栽培。

大概在2000年前，世界各地的果園都有了各自栽培的蘋果。在西漢時期，從新疆來的塞威士蘋果在中國還有了一個特殊的名字——奈（附帶提一下，梨被稱為檂）。只不過，這種奈很可能和現代的蘋果不是同樣的東西，這種被稱為綿蘋果（M.×asiatica）的水果儲藏期比較短，水分含量也不高，所以那時販賣"奈"的果農絕對不會以多汁和脆甜為賣點。

與此同時，另一支塞威士蘋果進入了歐洲，考古證據顯示，公元前1000年的以色列就開始栽培蘋果。在隨後的數千年間，這支塞威士蘋果隊伍也借助人的雙腳，從中亞高原走向了世界各地，並且都找到了自己獨到的色、味裝束，最終成為主流栽培蘋果的成員。

 紅色
用於蘋果外皮的鋪色。

 淺棕色
用於蘋果核的鋪色。

 淡黃色
用於蘋果高光部分的上色。

 綠色
用於蘋果葉子的上色。

完成圖

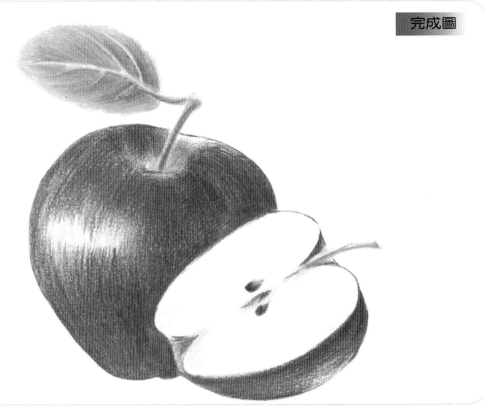

植物32 清涼爽口的 黃瓜

黃瓜是脂肪含量最低的，清涼爽口，還有美容的功效。

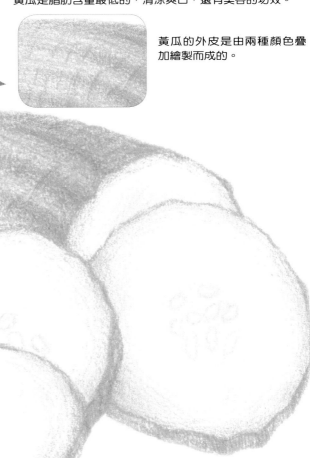

黃瓜的外皮是由兩種顏色疊加繪製而成的。

黃瓜籽的部分與外圍顏色要有過渡。不要很突兀地用黃色去勾畫。

1 用深綠色的色鉛筆繪製出黃瓜的外形，把切片黃瓜的厚度也表現出來。

深綠色

2 用深綠色的色鉛筆為黃瓜鋪色，再用黃色的色鉛筆替黃瓜芯做出點綴。

黃色

3 用削尖的綠色色鉛筆均勻地上色。黃瓜片的顏色也用綠色淺淺地上色。

黃瓜片的邊也要有高光的變化。

4 用綠色色鉛筆繪製出黃瓜籽。顏色是黃色和綠色的混合色。

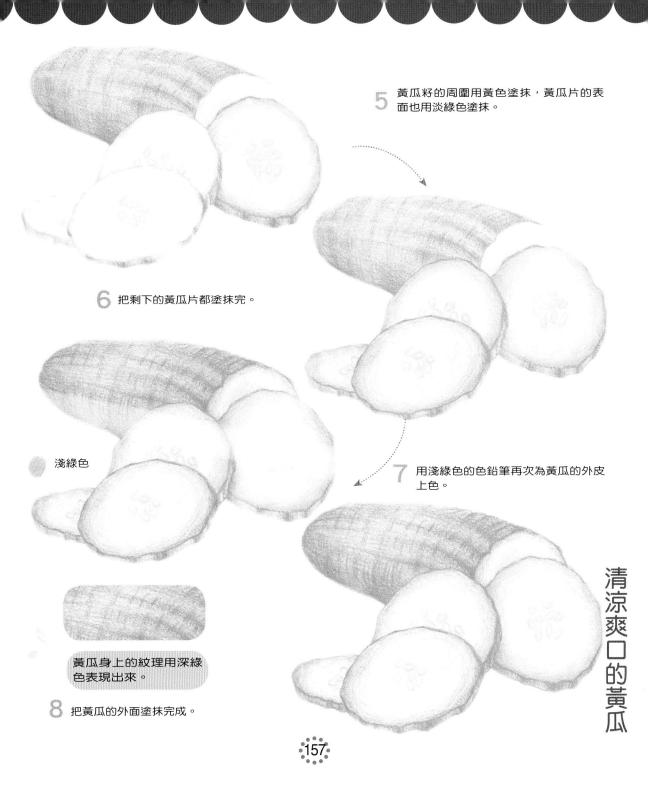

5 黃瓜籽的周圍用黃色塗抹,黃瓜片的表面也用淡綠色塗抹。

6 把剩下的黃瓜片都塗抹完。

淺綠色

7 用淺綠色的色鉛筆再次為黃瓜的外皮上色。

黃瓜身上的紋理用深綠色表現出來。

8 把黃瓜的外面塗抹完成。

清涼爽口的黃瓜

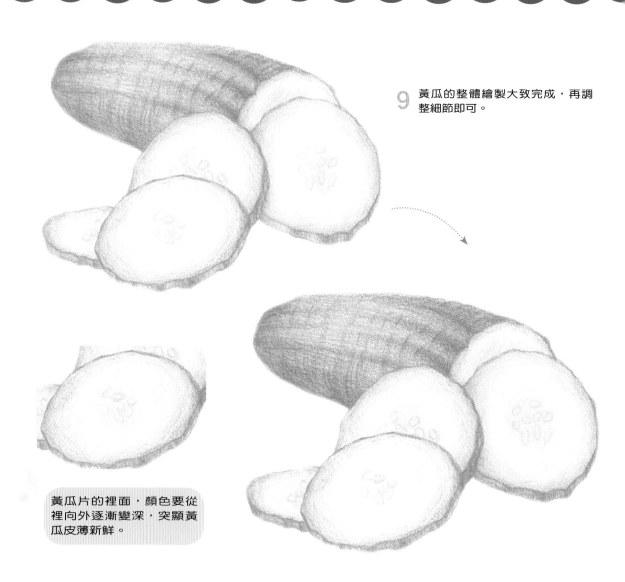

9 黃瓜的整體繪製大致完成，再調整細節即可。

黃瓜片的裡面，顏色要從裡向外逐漸變深，突顯黃瓜皮薄新鮮。

10 一根翠綠的黃瓜就繪製完成了，你也快來試試吧。

為了強調黃瓜片的厚度感。在黃瓜的邊緣要配合高光的變化來上色。

黃瓜，也稱胡瓜、青瓜，屬葫蘆科植物。廣泛分布於中國各地，並且為主要的溫室產品之一。黃瓜是由西漢時期張騫出使西域帶回中原的，稱為胡瓜，五胡十六國時後趙皇帝石勒忌諱"胡"字，漢臣襄國郡守樊坦將其改為"黃瓜"。廣東地區因忌諱同台吃飯時有姓黃者，黃瓜乃姓黃者瓜老襯（死去）之意，故取其青色改為青瓜。黃瓜的莖上覆有毛，富含汁液，葉片的外觀有3～5枚裂片，覆有茸毛。花色為黃色；莖上生有分枝的卷鬚，藉此緣架攀爬。常見蔬菜中，黃瓜需最多的熱量。在北歐，廣泛搭架栽培於溫室。在美國氣候溫和地區，作為大田作物種植及種於庭院。通常是超量播種後疏苗至合適的密度。在中國廣州市黃瓜栽培季節較長，陸地栽培可達9個月以上，利用設施栽培可達到全年生產與供應，年種植面積5萬～10萬畝，是內銷和出口的重要蔬菜之一。

　　1.抗腫瘤：黃瓜中含有的葫蘆素C具有提高人體免疫功能的作用，達到抗腫瘤的目的。

　　2.抗衰老：黃瓜中含有豐富的維生素E，可起到延年益壽、抗衰老的作用；黃瓜中的黃瓜酶，有很強的生物活性。

　　3.減肥強體：黃瓜中所含的丙醇二酸，可抑制糖類物質轉變為脂肪。

　　4．防酒精中毒:黃瓜中所含的丙氨酸、精氨酸和谷胺酰胺對肝臟病人，特別是對酒精性肝硬化患者有一定的輔助治療作用，可防治酒精中毒。

　　5．降血糖:黃瓜中所含的葡萄糖甙、果糖等不參與通常的糖代謝，故糖尿病人以黃瓜代澱粉類食物充飢，血糖非但不會昇高，甚至會降低。

深綠色

用於為黃瓜外皮鋪色。

黃色

用於為黃瓜芯的部分上色。

淺綠色

用於為黃瓜皮與果肉的連接部分上色。

完成圖

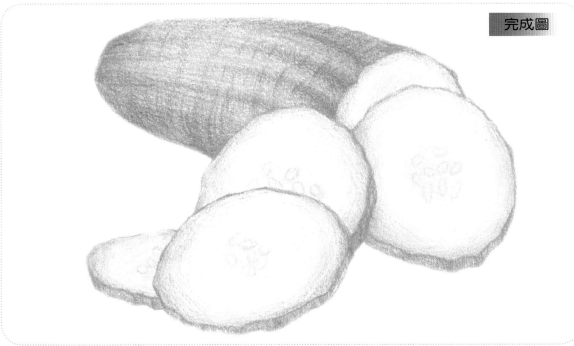

清涼爽口的黃瓜

植物33 薄皮大仁的 核桃

被稱為世界著名的"四大乾果"，而且營養價值很高，被譽為"萬歲子"、"長壽果"。

分心木是一種藥材，對人體也是有很大的好處。

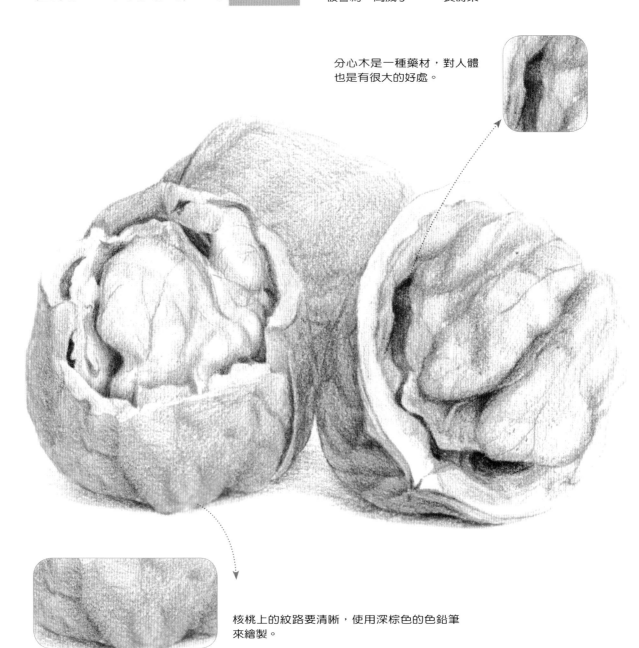

核桃上的紋路要清晰，使用深棕色的色鉛筆來繪製。

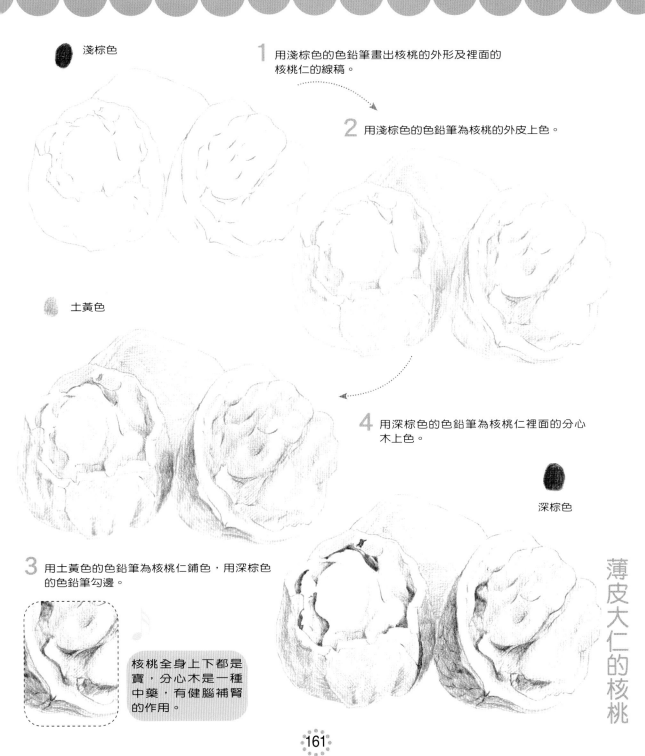

淺棕色

1 用淺棕色的色鉛筆畫出核桃的外形及裡面的核桃仁的線稿。

2 用淺棕色的色鉛筆為核桃的外皮上色。

土黃色

4 用深棕色的色鉛筆為核桃仁裡面的分心木上色。

深棕色

3 用土黃色的色鉛筆為核桃仁鋪色,用深棕色的色鉛筆勾邊。

核桃全身上下都是寶,分心木是一種中藥,有健腦補腎的作用。

161

薄皮大仁的核桃

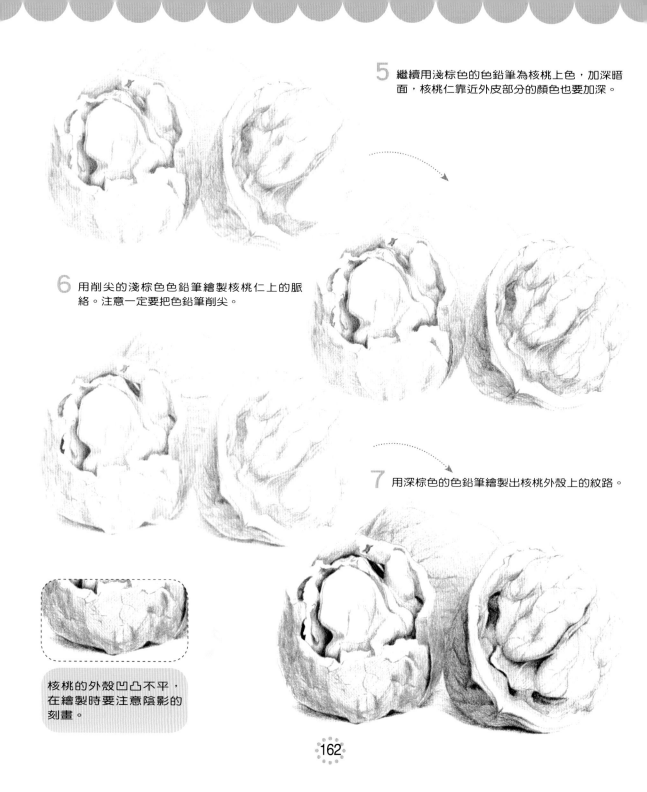

5 繼續用淺棕色的色鉛筆為核桃上色,加深暗面,核桃仁靠近外皮部分的顏色也要加深。

6 用削尖的淺棕色色鉛筆繪製核桃仁上的脈絡。注意一定要把色鉛筆削尖。

7 用深棕色的色鉛筆繪製出核桃外殼上的紋路。

核桃的外殼凹凸不平,在繪製時要注意陰影的刻畫。

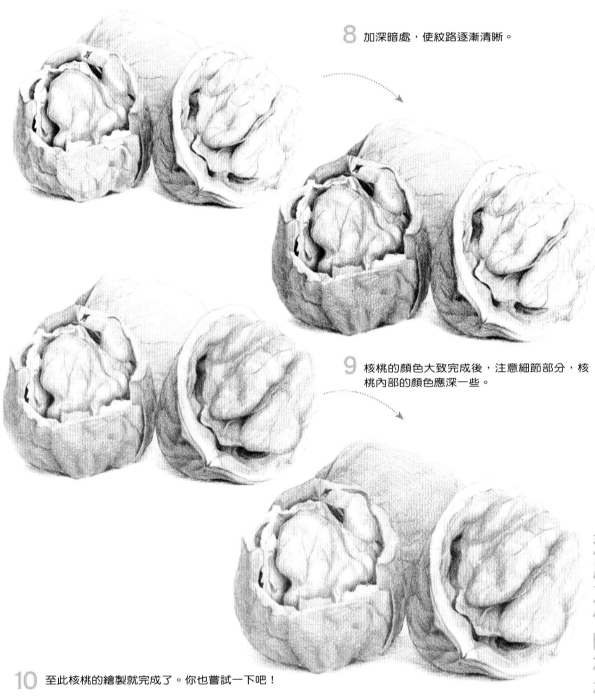

8 加深暗處，使紋路逐漸清晰。

9 核桃的顏色大致完成後，注意細節部分，核桃內部的顏色應深一些。

10 至此核桃的繪製就完成了。你也嘗試一下吧！

核桃，落葉喬木，原產於近東地區，又稱胡桃、羌桃，與扁桃、腰果、榛子並稱為世界著名的"四大乾果"。既可以生食、炒食，也可以榨油、配製糕點、糖果等，不僅味美，而且營養價值很高，被譽為"萬歲了"、"長壽果"。

吃了使人健壯，潤肌，補腦，黑鬚髮。多吃利小便，去五痔。將搗碎的核桃肉和胡椒粉放入毛孔中，會長出黑毛。將核桃燒成灰和松脂一起研磨，可敷頸淋巴結核潰爛。另外吃核桃使人開胃，通潤血脈，骨肉細膩。補氣養血，潤燥化痰，益命門，利三焦，溫肺潤腸，治虛寒喘嗽、腰腿重痛、心腹疝痛、血痢腸風，散腫痛，發痘瘡，制銅毒。同破故紙蜜丸服，補下焦。治損傷和尿道結石。吃酸導致牙疼的人，細嚼胡桃便可解。堅持每周吃兩次核桃，患二型糖尿病的危險降低24%。核桃中含有一種減少動脈硬化、讓動脈保持柔軟的成分，還含有抗氧化劑和α-亞麻酸，這些都會保護氧化氮，即保護了動脈，有助於身體健康。小兒痧疹後不能吃核桃，必須忌半年，否則則會滑腸，痢不止。多食動痰飲，使人噁心、吐水，吐食物。還會痛風，脫人眉。同酒吃得過多，會使人咯血。但是值得注意的是：核桃是壯陽的，但癌症病人不要吃，否則腫塊會長大。

 淺棕色

用於核桃外殼的鋪色。

 深棕色

用於核桃仁的上色。讓核桃更加立體飽滿。

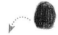 土黃色

用於核桃外殼與果實連接部分的上色，以及核桃仁上紋路的刻畫。

完成圖

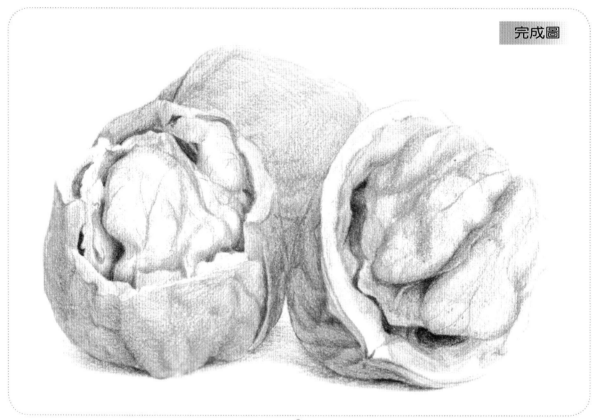

植物34 落地即生的 蒲公英

頭狀花序，種子上有白色冠毛結成的茸球，花開後隨風飄到新的地方孕育新生命。

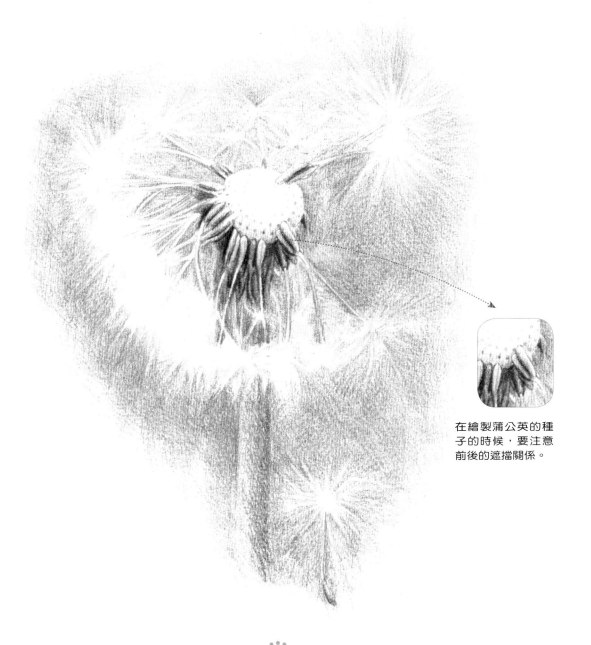

在繪製蒲公英的種子的時候，要注意前後的遮擋關係。

 橄欖綠

淺黃色

1 用橄欖綠色的色鉛筆繪製出蒲公英的花朵。

2 用淺黃色的色鉛筆繪製蒲公英根部的種子，由橄欖綠色的色鉛筆繪製出它的莖部。

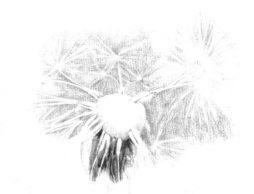

4 蒲公英的花芯是淺黃色的，注意高光位置的刻畫。

3 繼續用橄欖綠色的色鉛筆替蒲公英鋪色，用深棕色的色鉛筆為它的花托上色。

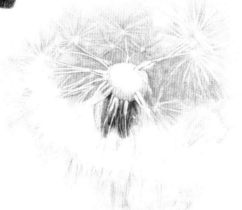

深棕色

5 蒲公英的冠毛是一根根的，在繪製的時候要把色鉛筆削尖。

6 蒲公英的鋪色大致完成後，以橄欖綠色作為底色。

蒲公英屬於菊科多年生草本植物。頭狀花序。所以要表現出其冠毛的輕盈。

7 至此，蒲公英的繪製就完成了。在它的花芯上有許多的小眼不能忽略，種子的顏色也要加深。

落地即生的蒲公英

167

蒲公英屬菊科多年生草本植物。頭狀花序，種子上有白色冠毛結成的茸球，花開後隨風飄到新的地方孕育新生命。蒲公英植物體中含有蒲公英醇、蒲公英素、膽鹼、有機酸、菊糖等多種健康營養成分，有利尿、緩瀉、退黃疸、利膽等功效。蒲公英同時含有蛋白質、脂肪、碳水化合物、微量元素及維生素等，有豐富的營養價值，可生吃、炒食、做湯，是藥食兼用的植物。

橄欖綠
用於替蒲公英鋪色。

深棕色
用於替蒲公英種子根部上色。

淺黃色
用於替蒲公英根莖部分上色。

完成圖

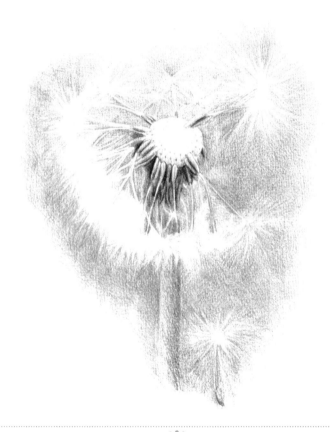

植物35 香氣濃郁的 八角

果實在秋冬季採摘，乾燥後呈紅棕色或黃棕色。氣味芳香而甜。全果或磨粉使用。

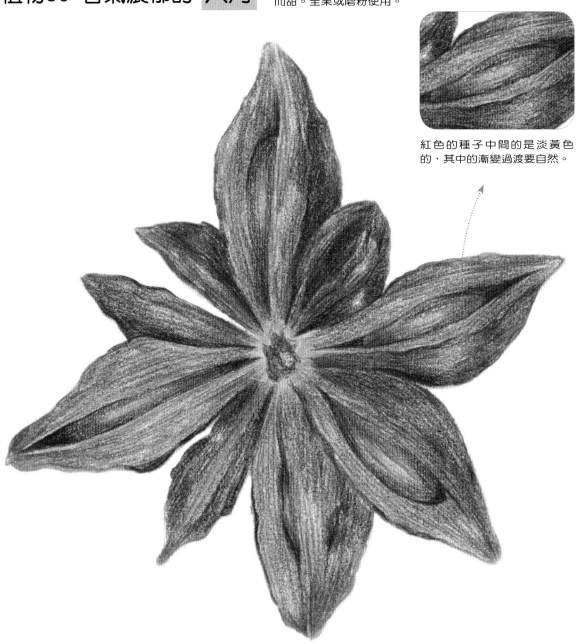

紅色的種子中間的是淡黃色的，其中的漸變過渡要自然。

橘紅色

淡紫色

1 用橘紅色的色鉛筆繪製出八角的外形。

2 線稿繪製完成後，開始上色，用淡紫色的色鉛筆繪製八角暗面的顏色。

橘黃色

要把八角裡面的種子繪製出來，這樣在上色的時候更容易確定位置。

3 用橘色的色鉛筆為八角的主體鋪色。

4 繼續用橘黃色的色鉛筆加深暗面，過渡要自然。

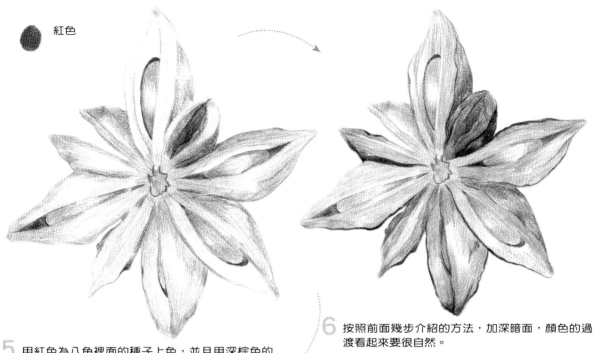

● 紅色

6 按照前面幾步介紹的方法，加深暗面，顏色的過
渡看起來要很自然。

5 用紅色為八角裡面的種子上色，並且用深棕色的
色鉛筆勾邊。

八角心的位置用綠色做點
綴。四周的顏色要搭配合
理，並且符合現實。

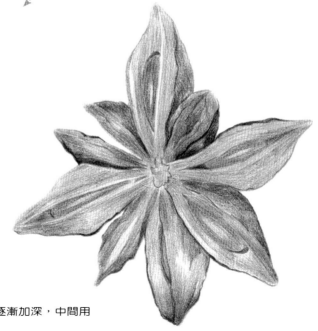

7 用紅色的色鉛筆將八角的內部逐漸加深，中間用
黃色表現出高光。

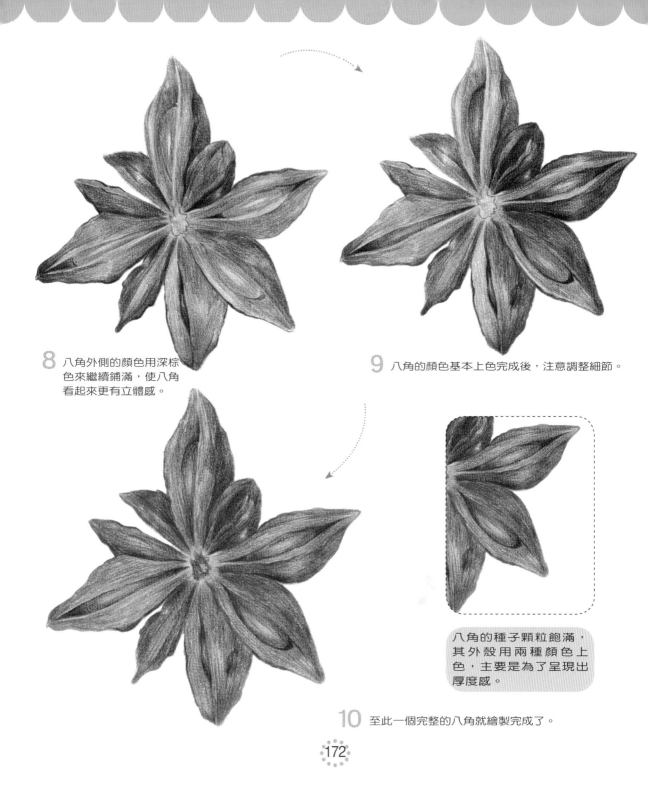

8 八角外側的顏色用深棕
 色來繼續鋪滿，使八角
 看起來更有立體感。

9 八角的顏色基本上色完成後，注意調整細節。

八角的種子顆粒飽滿，
其外殼用兩種顏色上
色，主要是為了呈現出
厚度感。

10 至此一個完整的八角就繪製完成了。

八角，又稱茴香、八角茴香、大料和大茴香。是八角茴香科八角屬的一種植物。其同名的乾燥果實是中國菜和東南亞地區烹飪的調味料之一。為生長在濕潤、溫暖半陰環境中的常綠喬木，高可至20公尺。主要分布於中國南方。果實在秋冬季採摘，乾燥後呈紅棕色或黃棕色。氣味芳香而甜。全果或磨粉使用。

 紅色

用於為八角鋪色。

 橘紅色

用於為八角子上色。

 淡紫色

用於為八角外殼鋪色，顏色較淺。

 橘黃色

用於為八角殼內部上色。

完成圖

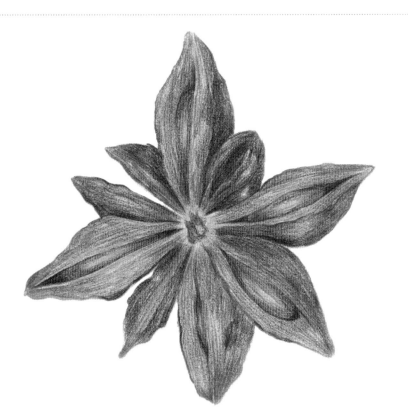

香氣濃郁的八角

植物36 皮脆肉軟的 菱角

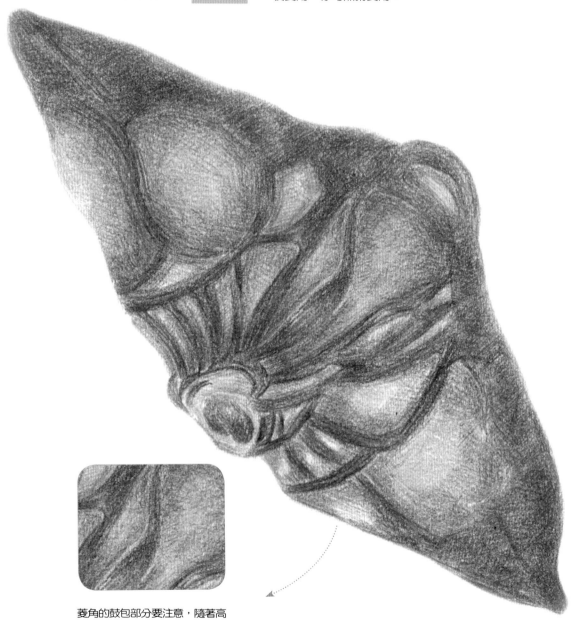

菱角的鼓包部分要注意，隨著高光的變化，顏色過渡要自然。

 深棕色

橘黃色

1 用橘黃色的色鉛筆打出菱角外形的線稿。

2 用淺棕色的色鉛筆為菱角的外皮鋪色。

淺黃色

3 中上部膨大成海綿質氣囊,所以這部分用淺黃色鋪色。

皮脆肉軟的菱角

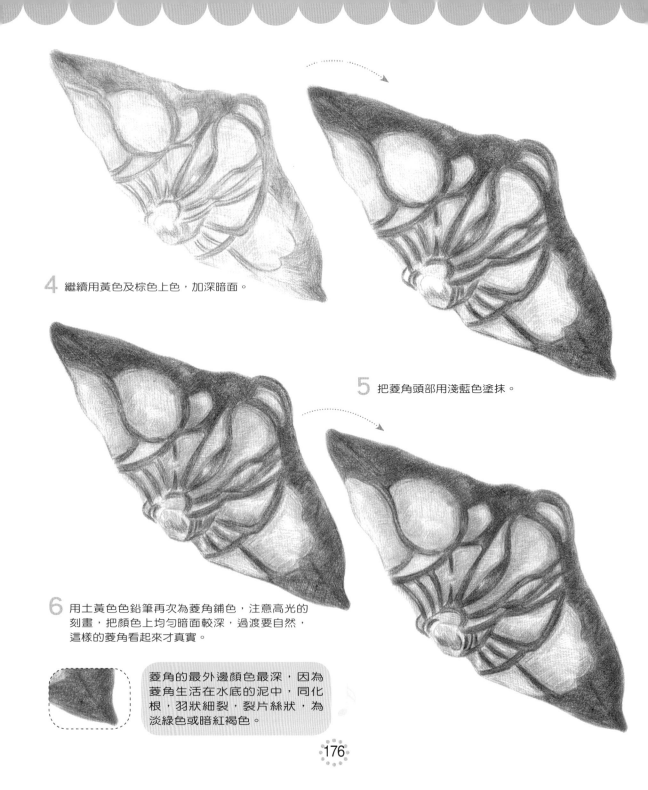

4 繼續用黃色及棕色上色，加深暗面。

5 把菱角頭部用淺藍色塗抹。

6 用土黃色色鉛筆再次為菱角鋪色，注意高光的
刻畫，把顏色上均勻暗面較深，過渡要自然，
這樣的菱角看起來才真實。

菱角的最外邊顏色最深，因為
菱角生活在水底的泥中，同化
根，羽狀細裂，裂片絲狀，為
淡綠色或暗紅褐色。

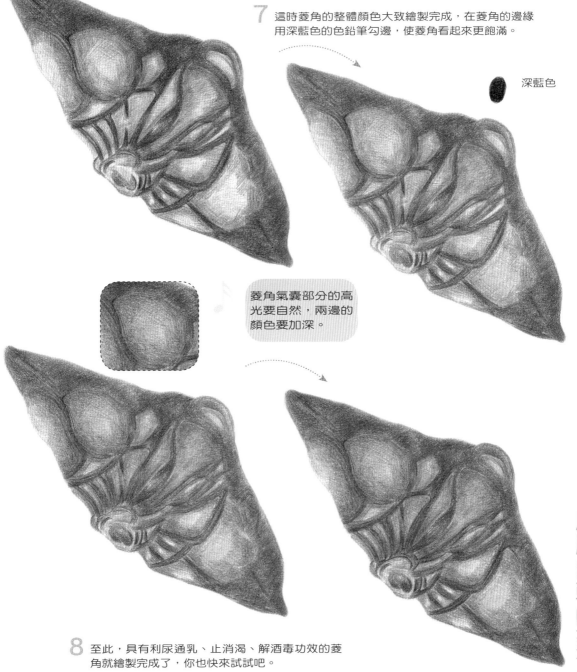

7 這時菱角的整體顏色大致繪製完成，在菱角的邊緣
用深藍色的色鉛筆勾邊，使菱角看起來更飽滿。

深藍色

菱角氣囊部分的高
光要自然，兩邊的
顏色要加深。

8 至此，具有利尿通乳、止消渴、解酒毒功效的菱
角就繪製完成了，你也快來試試吧。

皮脆肉軟的菱角

177

深棕色

用於為菱角鋪色。

深藍色

用於為菱角邊緣上色。

橘黃色

用於為菱角子房上色。

淺黃色

用於菱角高光部分的上色。

菱角又名水栗、芰實，是一年生草本水生植物菱的果實，菱角皮脆肉美，蒸煮後食用，亦可熬粥食用。菱角含有豐富的蛋白質、不飽和脂肪酸及多種維生素和微量元素。味甘、平、無毒。具有利尿通乳、止消渴、解酒毒的功效。

主治安中，補五臟，充飢輕身。可解暑熱，解丹毒，解傷寒積熱，能止渴，解酒毒。搗爛澄粉食用，補中延年。菱花開時常背著陽光，芰花開時則向著陽光，所以菱性寒而芰性暖。如食菱過多，就會損脾，導致腹脹泄瀉，暖薑酒服下即消。一年生浮水或半挺水草本。根二型：著泥根鐵絲狀，著生於水底泥中；同化根，羽狀細裂，裂片絲狀，淡綠色或暗紅褐色。莖圓柱形、細長或粗短。

完成圖

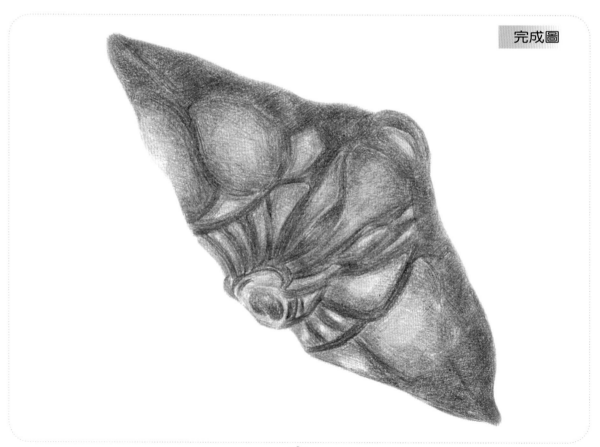

植物37　紛紛飄落的 　楓樹種子

楓樹就像火紅的鳳凰，但是它的種子是什麼樣子呢？

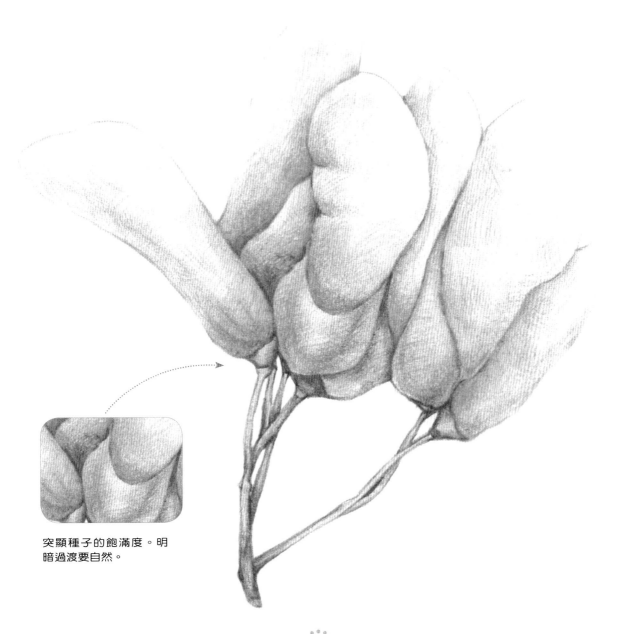

突顯種子的飽滿度。明暗過渡要自然。

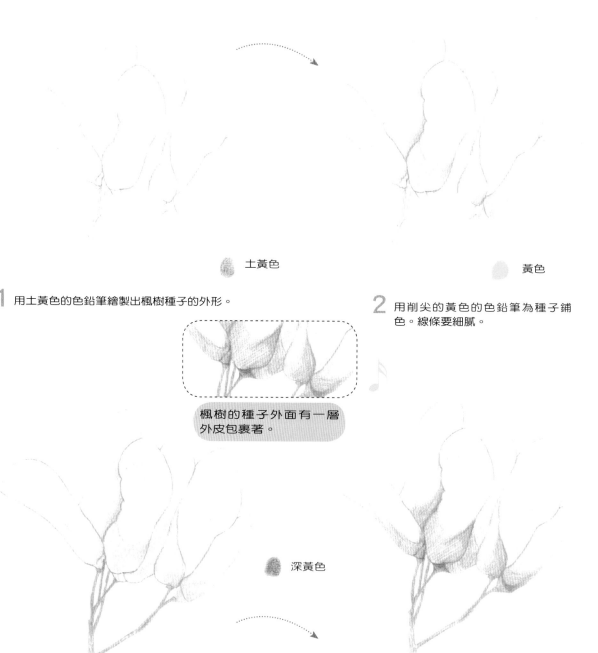

土黃色

黃色

1 用土黃色的色鉛筆繪製出楓樹種子的外形。

2 用削尖的黃色的色鉛筆為種子鋪色。線條要細膩。

楓樹的種子外面有一層外皮包裹著。

深黃色

3 鋪色完成後用深黃色的色鉛筆為枝幹上色。

4 繼續用深黃色的色鉛筆為包裹種子的外皮上色。

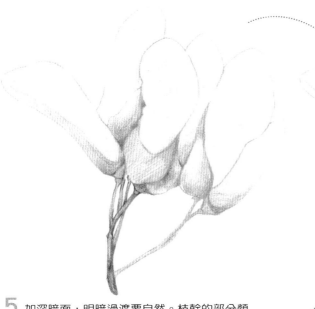

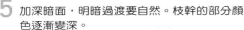

5 加深暗面，明暗過渡要自然。枝幹的部分顏色逐漸變深。

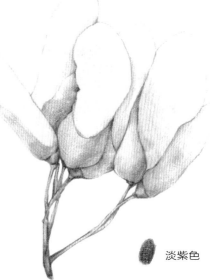

淡紫色

6 用淡紫色的色鉛筆為楓樹的種子塗上一層顏色。

深褐色

7 枝幹用棕色加深，表現樹枝的紋理，將種子暗面加深，這樣使其看起來更加飽滿。

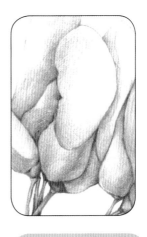

楓樹種子的外皮由多種顏色混合而成，所以在過渡的位置要自然，不要使顏色過渡得突兀。

紛紛飄落的楓樹種子

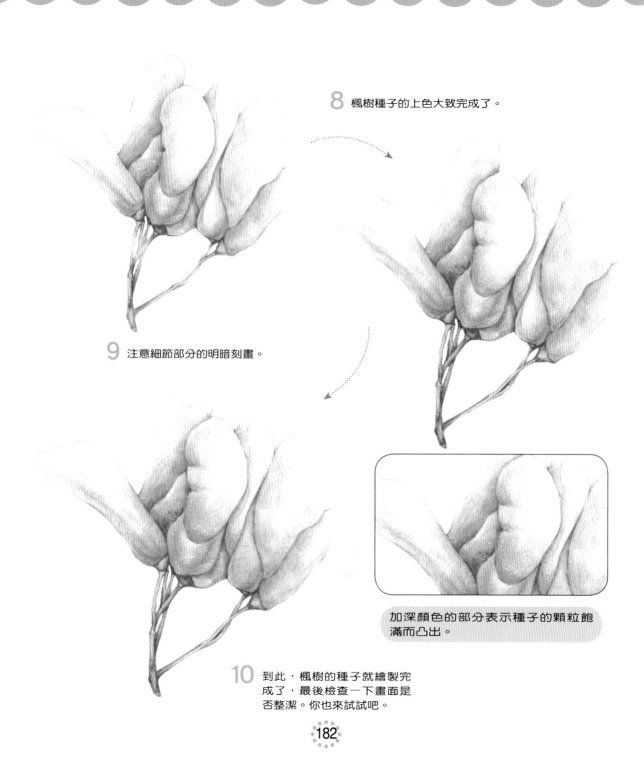

8 楓樹種子的上色大致完成了。

9 注意細節部分的明暗刻畫。

加深顏色的部分表示種子的顆粒飽滿而凸出。

10 到此，楓樹的種子就繪製完成了，最後檢查一下畫面是否整潔。你也來試試吧。

楓樹是高大喬木，樹高達24公尺，冠幅可達16公尺，幼樹直立生長，隨著樹齡的增加，樹冠逐漸敞開呈圓形。枝條棕紅色到棕色，有小孔，冬季枝條呈黑棕色或灰色。葉對生，淺綠到深綠色，原產加拿大東部和美國。秋季葉片色彩艷麗，樹冠濃密，適合在面積較大的庭園或開闊地域內做觀賞樹種。楓樹的種子是翅果的一種，又稱翼果，是果實的一種類型，這種類型的果實，在子房壁上長出由纖維組織構成的薄翅裝附屬物。翅果是一種乾果，也是閉果。翅果的形狀使得風能夠將果實帶到離母樹很遠的地方。種子可以位於翅膀的中央，例如榆樹和三葉椒。也可以位於翅膀的一邊，翅膀延伸到了另一邊，使得種子來落下時會旋轉起來，如岑樹。

 黃色
用於為楓樹種子鋪色。

 土黃色
用於為種子的暗面加深顏色。

 深黃色
用於為種子外皮上色。

淡紫色
用於為種子高光部分上色。

完成圖

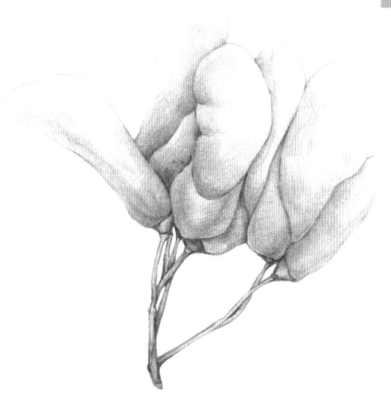

紛紛飄落的楓樹種子

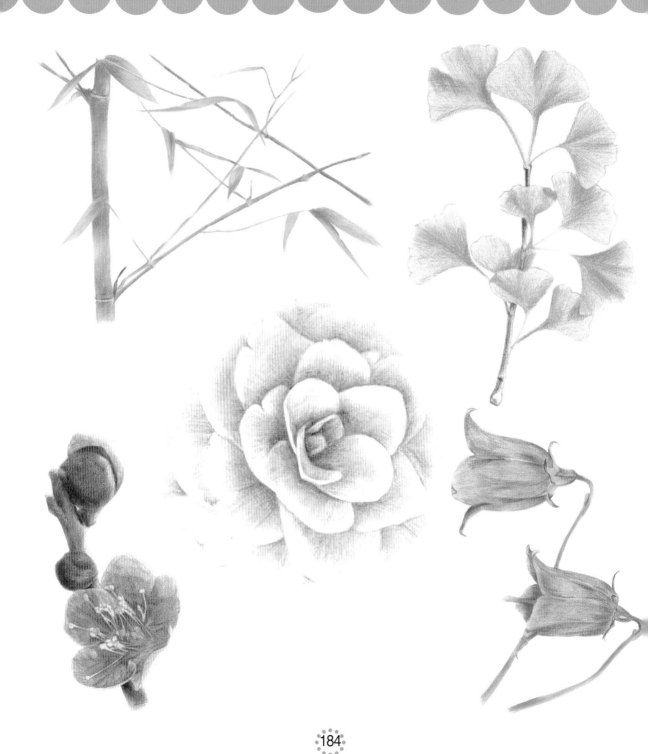

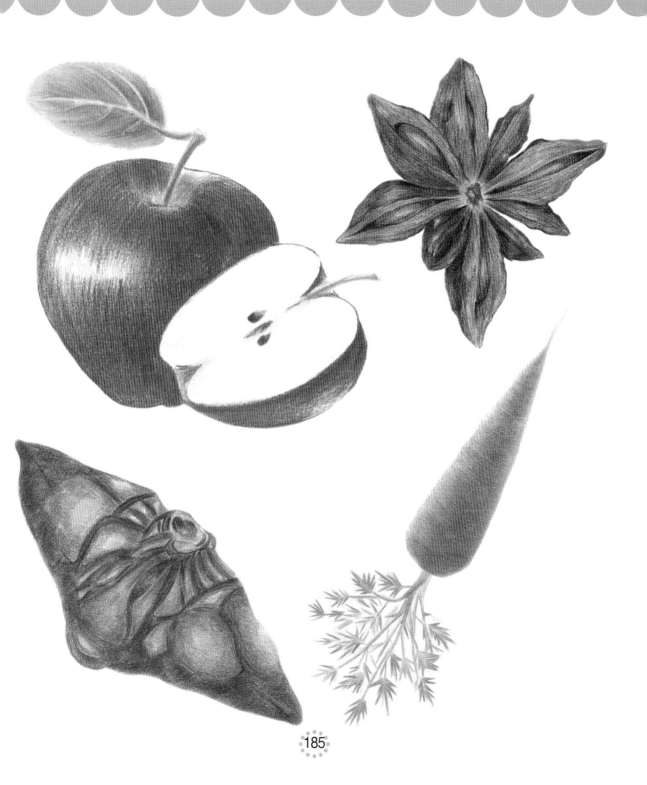